彩繪童書

ILLUSTRATING
CHILDREN'S BOOKS

彩繪童書

兒童讀物插畫創作

MARTIN SALISBURY 著

周彥璋 譯

視傳文化事業有限公司

出版序

　　兒童以迴異於成人的眼光看世界，他們用大量的圖像與獨特的語彙，來傳達自己的思維；這些表達的方式往往顛覆我們的既定邏輯概念，時常讓大人們驚嘆不已。

　　所以兒童讀物創作確實大不同一般的書籍出版，它需要特別的觀念、知識與方法。不僅目前國內外各式各樣的童書如雨後春筍般蓬勃發展，許多學校更開設相關課程，培育優秀專業作家與畫家，投入此創作行業。視傳文化公司有鑑於社會大眾對此領域之資訊的需求，於是遍尋國外相關原著，終於取得"ILLUSTRATING CHILDREN'S BOOKS：DRAWING AND PAINTING PICTURES FOR PUBLICATION"的中文版授權。《彩繪童書 — 兒童讀物插畫創作》一書的主要內容包括兒童讀物之歷史背景、創意表現與出版實務等，可以說是一本兒童讀物出版者必備的百科全書，提供了詳盡豐富的專業知識。

　　我們承認，在E化資訊充斥的數位時代裡，出版紙本彩繪童書必定承受相當大之現實壓力；不過我們也認為，唯有在這樣的環境下，才能真正顯現它們的人文價值。優秀的兒童讀物，尤其是以精湛圖文為主的讀物，是電腦遊戲所無法完全取代的；父母親陪同小孩共同閱讀，一起沈醉於童書的想像世界裡，這種溫馨親情正是視傳文化出版「彩繪童書」，企望為童書創作略盡棉薄之力的最大原動力。

視傳文化總編輯 陳寬祐

目　錄

概述

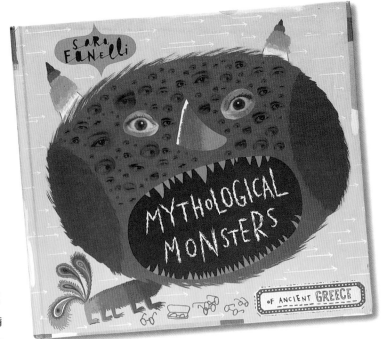

童書插畫藝術近來漸受矚目。或許有人會說：「那是遲早的事」，這是一個深奧且具創意的領域。對兒童來說，書本中的插圖常是他們認識陌生世界的第一步。因此，插圖創作者個個身負重責大任。

對童書插畫所應具備的態度 在此要強調，它是專門的學問，絕不是一般人所持「我也可以畫」的粗淺看法。也許每個人都可以畫，但若不投入更多心血，是不可能有良好的成結果的。許多看似輕描淡寫或即興之作，其實是素描、設計與視覺化等事前繁複準備工作的冰山一角。在作者心中，從事兒童插畫最能令人感到滿足與獲得成就感。至少，童書插畫是一種循序漸進而且能與不同年齡層的兒童互動的複雜藝術形式，可在幼童年幼的心靈中留下深刻的烙印。過去有一段很長的時間，童書插畫在藝術相關學校中被打入冷宮。MAURICE．SENDAK1964年的作品，《入夜後的廚房》（IN THE NIGHT KITCHEN）使美國插畫界為之改觀。該書問世之後，一時之間，有關兒童欣賞與了解的舊有看法飽受質疑。插畫作品的品質及主題範圍，挑起何謂「好的」或「純的」及「商業的」藝術之定義大戰。插畫常被認為是一種「混合的」藝術形式而且眾人多以成功與否判斷，否則，只當它是一種化文字為圖像的藝術。但是漸漸地，

對現今的幼兒而言，圖畫書已漸漸成為一個完整的概念，圖畫書多由同一畫家或作家完成。文字及插圖之間有著既複雜又微妙的關係。

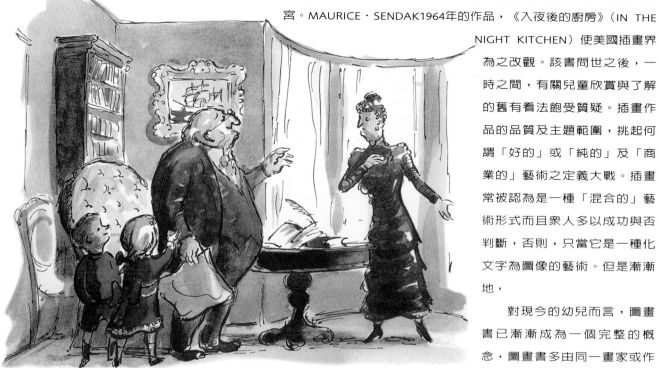

EDWARD．ARDIZZONE
藝術家EDWARD．ARDIZZONE雖然只接受有限的正規美術訓練，卻成為20世紀英國插畫家中最多產、最受喜愛的代表人物。

關於本書 大多數的插畫家都怯於寫下或談論他們的作品，卻樂於讓作品為他們喉舌。結果描述插圖的多數文字卻源自文字工作者，而非受圖像訓練的人。類似的情況，常見許多研究兒童「視覺理解力」(常用，卻不易懂的專有名詞)的學術領域中，主要源自文字工作者，意嘗試在插圖中找尋文字意義－將圖案解讀成文字。無論如何，藝術家是透過圖像進行了解與思考的。慶幸的是，本書編寫過程中，許多藝術家都能熱心地撥冗詳述個人的作畫方式。

　　本書檢視從事兒童圖畫書所需的技術與技巧(實戰與理論)。書中引述我個人身為插畫家，及英國劍橋藝術學校首任童書插畫碩士課程系主任的經驗。這不是一本教導「如何畫」的書：因為我不相信有「一種」素描技巧能真正適用於所有的童書插圖。本書旨在教導讀者理解他們如何完成令人滿意的畫作，甚至出版。素描及媒材運用的部分無可避免地占了本書大多數的章節。雖然書中沒有教授風格速成的捷徑，但是我個人希望，藉著分析來自插畫系學生及專家的優秀作品，讀者能習得適用於兒童繪本的觀察方式及創作過程。

　　有不少人相信插畫－或藝術－－素描或繪畫的天分是無法透過後天習得的。近年來，我個人對「天份」的觀念漸漸有不一樣的看法，因為學生的學習狀況與表現常出乎我意料之外。我相信技巧可以靠後天學習。但是，熱情卻萬萬不能。

持續風靡的特質
EBERHARD‧BINDER 為《時鐘先生》（*MR. CLOCKMAN*）一書所作的插畫作品，融合藝術及兒童需求，持續風靡不同世代。

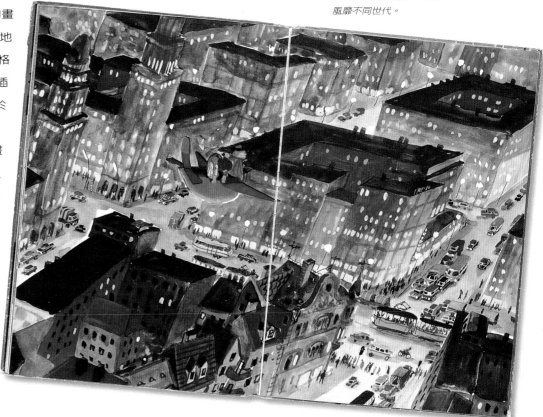

MARTIN SALISBURY

概述

本書焦點雖然是集中在童書插畫的製作及概念，但是若能稍具歷史概念並瞭解現今工藝發展狀況也是很重要的。接下來的數幾頁，將以非學術的角度來談談插圖童書的過去與現在。

插圖童書的濫觴

　　雖然插畫藝術以兒童為運用對象的觀念相當新，但是學者及歷史學家依然可以指出幾個歷史關鍵。1580年《KUNST UND LEHRBUCHLEIN》在德國法蘭克福出版，這本書是歐洲插畫童書的雛型，書上首頁明確指出：「為年輕人所寫的藝術入門書，書中充滿德行及流暢的素描作品。」書中引人入勝的木刻插圖出自JOST AMMAN(1539-91)之手。

　　第二個例子是1658年出版的ORBIS PICTUS。是由一位思想前衛的神職人員MORAVIAN所著，後來他成了波蘭LESZNO地區的主教。BISHOP・COMENIUS強烈意識到：應該使學習過程更能引吸兒童。他宣稱：「對兒童來說，圖畫是最簡單的學習榜樣」，他的書就是為降低繁瑣的拉丁文學習門檻而設計。

簡書

17與18世紀的歐洲簡書，印刷品質粗糙，多半由「旅行商人」經手兜售。

KUNST UND LEHRBUCHLEIN

1580出版的《KUNST UND LEHRBUCHLEIN》，是最早的童書之一。JOST・AMMAN 的木刻版畫，講述一個正在閱讀學習板的孩童。

THOMAS‧BEWICK 在質地堅硬的木頭上雕刻的劃時代技術，為插畫書開啟了新時代。這個方法使得小幅插圖也能保有細緻度。

技術發展 童書插畫的歷史和印刷技術的發展密不可分，但是在印刷技術發明前，兒童肯定極樂於以視覺的觀察取代替文字去與成人的世界溝通。許多精緻的插畫手稿在GUTENBERG 發明活版印刷之前就有了。目前插畫現存的殘存片斷中，有來自古希臘及古羅馬時代的植物誌，畫中配有顏色精緻、栩栩如生的植物插圖。但是中世紀配有插圖與裝飾精緻的英文字母手寫稿，才是一般公認現代圖畫書的鼻祖。當時手繪書本的藝術家與抄寫員之間的區別與關係，猶如當今設計者、插畫家及印刷業者的翻版。

早期印刷技術跳脫不出利用木板將圖文轉印至紙上的範圍。不需印刷的部份則被裁切除，只在凸起的部份滾上油墨、轉印到紙上，印出與木板圖樣左右相反的圖像。這個方法就是眾所周知的「凸版印刷」。在17及18世紀的歐洲，這個粗糙的技術被廣泛應用在印刷工的「簡書」上。配合民俗故事印製出來的活潑插圖，成為類似今日小型報紙的前身，可供販售者沿著鄉村叫賣。當時許多不知名的插圖與文字之間並沒有絕對的關係，如同今日的影像圖庫只用做編輯之用。18世紀時，這個印刷方法因為經濟實用而受到普遍使用，許多插圖與文字並無關聯，其尺寸及形狀大小也不一，這是為了便於將來印刷商可以重覆使用。

英國人THOMAS‧BEWICK為原始簡單的木紋木版印刷開創新局。他將圖文刻在紋理密實的木頭上，如黃楊木，而非一般的縱向木頭。文字與調子的精緻度自此大為提昇。BEWICK也把在黑色背景中使用白色線條的觀念導入木版印刷。這就是現今所知的木口木版印刷，並成為日後一種極重要卻又秘而不傳的另類圖畫書。BEWICK的作品，首次在18世紀稍晚時出現，與當時的另一個重要人物WILLAM‧BLAKE的時代相近。BLAKE是第一位真正深入探討版面文字與插圖搭配問題的人。《純潔頌》（SONGS OF INNOCENCE）與《經驗頌》（SONGS OF EXPERIENCE）就是由他個人所寫，並搭配其風格鮮明的插圖。

WILLIAM‧BLAKE融合文字與插畫的前瞻性作法似乎未曾與時代脫節。他的作品《純潔頌》（SONGS OF INNOCENCE）及《經驗頌》（SONGS OF EXPERIENCE）是刻在銅板上的。

簡史

10　19世紀及黃金年代

19世紀時童書插畫才真正開始蓬勃發展。當時法國首次出現石版印刷。
這個印刷過程，建立在油、水相互排斥的原理上，終於在此時出現全彩
印刷的書籍，這是先前只能夠以人工單張上色所不及的。

優質的插畫能使童書（或稱「玩具書」）的銷售力更為驚
人，當時童書也如雨後春筍般大量的出現。黑白插圖依然是當
時的主力，許多藝術家如H・K・BROWNE（著名的PHIZZ）與
GEORGE・CRUIKSHANK因為與狄更斯的小說搭配而享盛名。
CRUIKSHANK長達一世紀的創作生涯更是令人由衷的欽佩。他
是一位真正的專家，能調整描繪風格以配合雕刻師的技藝。書
籍只要以他為名，經常是銷售的票房保證。

　　19世紀中時出現兩位重要的人物。其一是EDWARD・
LEAR：他的詩集《無稽之談》（BOOK OF NONSENSE）於1846
年出版。LEAR不像WILLIAM・BLAKE，他企圖挑戰不同的主
題。他是一位專業的風景及鳥類畫家，但是他那才華洋溢的滑
稽五行打油詩及素描，似乎與這些或其它當代作品毫無瓜葛。
男爵JOHN・TENNIEL的素描幾乎與LEWIS・CARROLL 的書─《愛麗斯夢遊
仙境》齊名。1865年該書首次出版時，恰逢彩色印刷術蓬勃發展之時，它
宣佈了英國與美國所知的圖畫書《黃金年代》的來臨。印刷工EDMUND・
EVANS是英國圖畫的重要的推手，畢生致力
提昇印刷水準及產能，豐富了，
WALTER・CRANE，
KATE・GREENAWAY 及
RANDOLPH・CALDECOTT
的藝術生涯。

EDWARD・LEAR的書
《無稽之談》（BOOK OF
NONSENSE）首先建立此一
類作品的風格，而且持續
成為爭相模仿的對象。他
的素描與文字表現極盡滑
稽之能事。

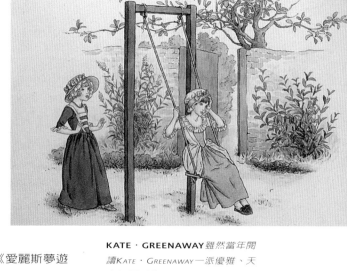

KATE・GREENAWAY雖然當年閱
讀Kate・Greenaway一派優雅、天
真無邪插畫的幼兒現都已長大成
人，。Greenaway至今依然非常受
歡迎。她的鬆帽女孩及身著蝴蝶結
裝的孩童們群，在逝去的年代中依
然散發著玫瑰花園的馨香。

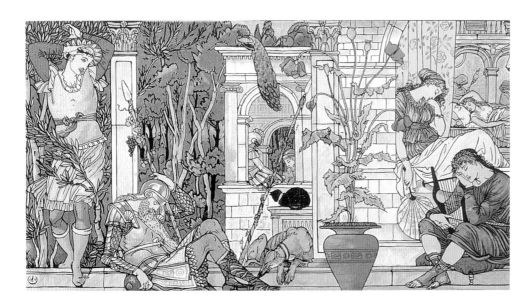

WALFER‧CRANE畫面令人聯
想到強烈的裝飾性藝術運動，
*WALFER‧CRANED*的插圖與當時
的藝術與工藝運動同名。

圖與文的協奏 CALDECOTT作品的重要性不必多言。他常被比喻作現代圖畫
書之父，因為他是第一個認真思考圖文關係的人。在他之前，插圖通常是
被動地被應用來傳達文字與故事情境的，但是只有當圖文相互融合、被視
為一體時，才能傳達完整的意義。這個和諧狀態在
MAURICE‧SENDAK 對CALDECOTT所作的一篇評
論中有一段完美的評語：「具強弱節奏感的文字與圖
畫」。

HOWADR‧PYLE可能是19世紀末
美國插畫界最重要的人物。他寫
實風格的作品與同樣風格的學生
成了那個代的標記。

CALDECOTT、CRANE的影響力與GREENAWAY
的倡導，加上他們的作品與
EDMUND‧EVANS，為定義後來著
名的藝術與工藝運動，扮演了重要
的角色。影響力散撥到插畫快速發
展的美國。重要人物如HOWARD‧
PYLE，其作品兼具插畫家及教師的
身分，後來開創藝術家的新王朝，
就是著名的「BRANDYWINE
SCHOOL」。他的看法強烈深深影響
後來的年輕學子如N‧C‧
WYERH，JESSIE‧ WILEOX SMITH及
MAYFIELD‧PASSISH。

RANDOLPH‧CALDECOTT
CALDECOTT 對童書插畫的發展有著
無遠弗界的影響力。本身也是天生
的手工藝者，他將圖文的關係帶到
一個更新、更精緻的境界。

一直到了19世紀末，四色印刷的興起，才取代
全盛時期多色石版印刷術的影響力。

簡史

12　20世紀

新世紀的印刷術激起另一波水彩插畫的浪潮。曾幾何時「禮物書」是再平凡不過了，Authur・Rackham，Edmund・Dulac，及Beatrix・Potter等是當時，醉心挖掘四色印刷表現力時代中最有貢獻的幾個人。

　　1896年，費城發明半調絹印，打破黑白連續調子無法印刷的神話。HOWARD・PYLE清楚地告誡學生應該趕緊學習繪畫，在未來幾年之中，線性素描將不再有需求。即便是處於彩色插圖的「黃金年代」，黑白線條複製品的重要地位依舊不滅，而且比起N・C・WYERH與MAXFIELD・PARISH 其他人所做價值不菲的插圖，它是另一種更便宜的選擇。

高超技巧 WILLIAM・NICHOLSON以大膽簡潔的顏色及優美的圖案設計，使得以木刻印刷的圖畫書重生。E・H・SHEPARD最為人津津樂道的雖然是為A・A・MILNE而製作的插圖，然而在他多產的生涯中，作品涵蓋各種主題、老少皆宜，畫中總帶著引人會心一笑的幽默感與「樸實」的作法，他的畫齡延伸整個20世紀。

　　英國藝術家EDWARD・ARDIZZONE與他同樣優秀多產。他的作品出現於1920年代，自此孜孜不倦地作畫，直到1979年溘然長世為止。ARDIZZONES熱愛日常生活與人物的表現方式，歷經時間洗鍊，至今天仍不斷再版。其作品以出神入化地運用單純的線條交錯表現明暗調子為特色。

直到20世紀，N・C・WYETH都延續著HOWARD・PYLE 的插圖傳統。高完整度的作品常搭配如《金銀島》（TREASURE ISLAND）及《西行》（WESTWARD HO）這一類的古典文學作品。

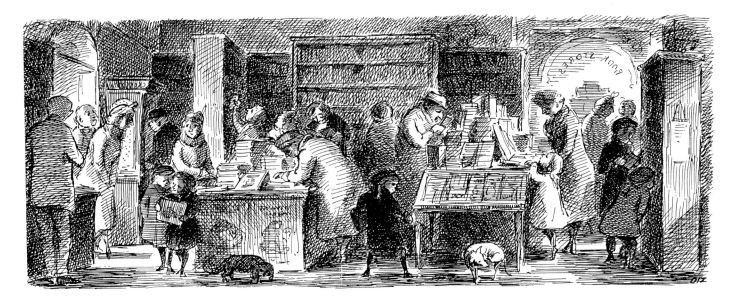

EDWARD · ARDIZZONE
的優美調子在這幅插圖中
表露無遺。獨具特色的交
叉影線筆法一直左右畫面
氣氛；畫中簡潔地表現書
店中瀰漫的光線感。每個
造形、人物或動物都栩栩
如生。

跨文化的影響力 隨著時間的演進，英國在插畫界的優越地位逐漸受到來自
美國的挑戰。

　　HOWARD · PYLE 對美國插畫界的影響力，漸漸地因不如更多來自不同
文化背景的國外藝術家而稍減。LUDWIG · BEMELMANS 於1914年離開奧地
利。他那筆觸笨拙如同孩童般天真的素描，被運用在MADELINE故事中。
AANTONIO · FRASCONI自烏拉圭抵達美國數十年之後，出版了一本劃時代
的書《讀與說》（SEE AND SAY）。

　　東歐雖地處偏僻，具強烈傳統風格的作品也開始相繼出現。俄羅斯結
構主義童書藝術家，EL ·
LISSITZKY ，絕妙的藝術形
式則自成一格不容質疑，
但是沒人知道俄羅斯兒童
插畫是否完全脫離政治思
想的干預。

　　戰後，「新浪漫主義」
的花朵在童書繪本中綻放
短暫生命，值得注意的例

ANTONIO · FRASCONI的活力與
有趣的木刻技法，恰與《讀與說》
（SEE AND SAY）一書中的文字成為一
對完美組合。書中教導孩童基本西
班牙、義大利及法語字彙。

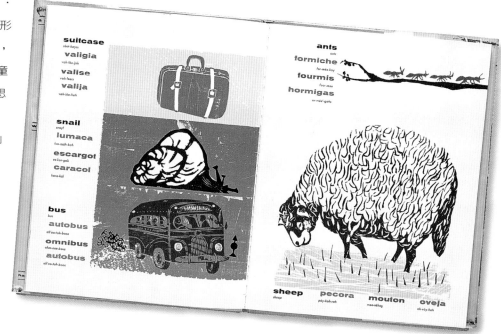

WONSOR · MCCAY 對兒童連環漫畫藝術的貢獻無法衡量。《尼魔的夢境》（ LITTLE NEMO IN SLUMBERLAND ）一般公認是一部前所未有的天才之作，為接下來一連串卡通及童書的創新發展，鋪設一條康莊大道。1905年紐約先鋒報首次出現長條規格畫作，隨著時間演進McCay在設計編排及內容變得愈來愈大膽。

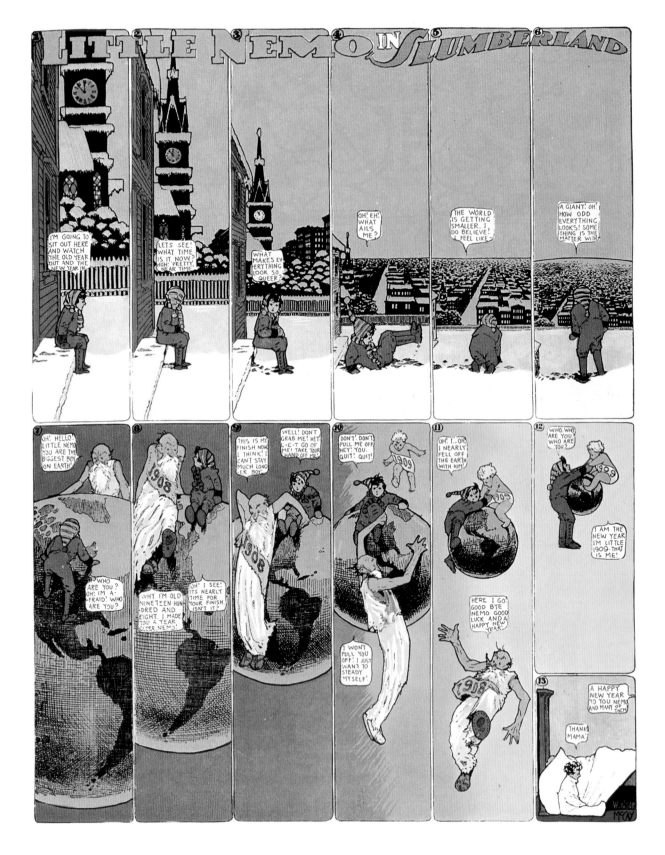

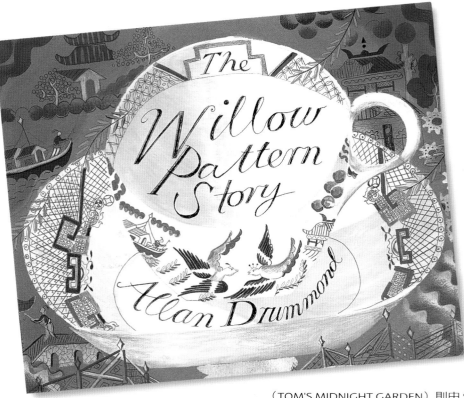

子是JOHN・MINTON為《爬上艾菲爾鐵塔的蝸牛》（THE SNAIL THAT CLIMBED THE EIFFEL TOWER）所作的優美插圖，該書為ODO・CROSS所著，PHILIPPA・PIERCE極具影響力的力作——《湯姆的午夜花園》（TOM'S MIDNIGHT GARDEN）則由SUSAN・EINZIG做插圖。

ALAN・DRUMMOND的作品《THE WILLOW PATTERN STORY》活化傳統手繪字體及鏤空模板上色技法。

新發展 1950及60年代，拜印刷技術進步所賜，更有表現性與藝術性的插畫如雨後春筍般冒出來。BRIAN・WILDSMITH 與 CHARLES・KEEPING 的作品特別值得一提。ERIC・CARLE 鮮明的彩色拼貼排列在畫面中，而RICHARD・SCARRY 以視覺化呈現忙碌的船、車、動物、鄉鎮世界及日常生活運作等，使孩童們迷戀不已。時間來到了世紀末，BRIAN・WILDSMITH，JOHN・BURNINGHAM， JOHN・LAWRENCE，RAYMOND・BRIGGS及VICTOR・AMBRUS等，這些老一輩的藝術家們，對插畫工作的熱情依然不減。再加上新興與年輕後進人數不斷的增加，許多人因數位革命開啟的另一扇門而投身發掘各種可能的創作方式。

如果只能挑重點描述２０世紀的童書插畫，絕不能漏掉這位建立童書插畫新標準的藝術家。

MAURICE・SENDAK的著作意義重大，不能單以欣賞插圖的角度看待。其作品包括《野獸國》（WHERE THE WILD THINGS ARE IN THE NIGHT KITCHEN）等。

JOHN・LAWRENCE是20世紀中年齡較長的繪本藝術家。《小雞》（THIS LITTLE CHICK）兼具現代感及木刻簡書的傳統。

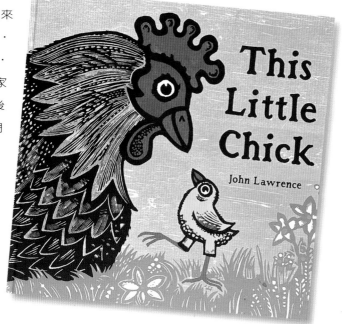

簡史

16 童書插畫現況

有許多時期都宣稱是童書插畫的黃金年代。雖然我們不見得體會得到那個時代的益處，但是現今的國際書市上，高品質，種類越來越多樣的書籍不斷出現，似乎也與當時那個黃金年代相符。

要決定從何處開始回顧(刪減是不可避免的)童書藝術百家爭鳴的傑出表現，極具挑戰性。

現今，有越來越多具專業素描及設計背景的藝術家與一些對書本插畫具有創新想法的人共同合作－雖然後者不具備很好的傳統描繪技巧。以目前21世紀風格多元的情況看來，要重現百年前新藝術運動獨領風騷的盛況，機會幾近渺茫 。這是一個J・OTFO SEIBOLD， LANE・SMITH， KVETA・PACOVSKA及GENNADI・SPIRIN各名家並駕齊驅、百花齊放的年代。

從來沒有一個時代能像現在一樣－為孩童進入故事與知識世界之前，提供如此豐富、多元的選擇。愈來愈廣泛的傳播媒體代表年輕人正面對前所未有想像空間。藝術家逐漸受到以童書為創意表現方式的吸引，這可能要歸功於有志者漸漸感到插畫領域能在作品中提供表現連續、編排、設計的表現機會。

當今極具影響力的插畫家 要在高手雲集的插畫界挑選幾位藝術家，可能會引來不少爭議，但是總能指出幾位當今令人心悅誠服、最具影響力的人。

數位革命
在某種意義上來說完全取代紙張手稿。這張由DEBBIE・STEPHENS所設計的圖畫，可以完全或部分地透過電腦作業完成。

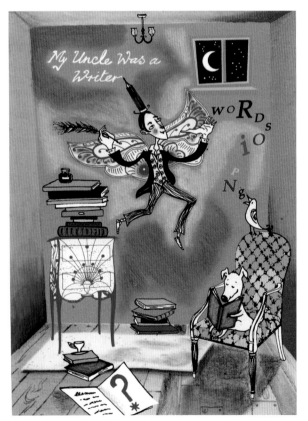

LANE・SMITH的插圖企圖結合寓言的智慧與人性。他與MOLLY・LEACH 合作的書籍持續專注在設計議題上。

捷克作家KVETA‧PACOVSKA是一位極具影響力的人物。身為藝術家，童書只是她藝術創作的一部份。1950年代，她在布拉格藝術學院學習美術，不論是大量複製的插畫或畫廊中限量的作品，都同具深度及感染力。任何有幸聽到PACOVSKA談論她自己的作品的人，都可以感受到投入作品的熱情以及作品散發出來的熱力。當平面藝術雜誌－LINE的WENDY‧COATES-SMITH問到她洋溢的藝術天份時，她回答說她無法將藝術與自己分開。她說：「我一直醉心藝術，而我就是藝術，藝術就是我。」

J‧OFFO SEIBOLD 的書總是熱鬧有趣而且相當有創造力。他是首位完全以數位化繪製童書的藝術家，而且蔚為風潮，令引起書商爭相採用。

LANE‧SMITH的書，不論是由他個人撰寫兼描繪，或與作家JON‧SZCIESKA 合作的作品，一直都極受歡迎。其個人洗鍊的幽默感加上與作家天衣無縫的組合，創作出快速移動及受影片影響的圖畫書。早期SMITH在壓克力顏料中滴入油性顏料，意外發現使它產生汽氣泡質感的技法，已經逐漸被電腦特殊效果取代，使他得以更有彈性地增加層次與安排肌理。

奧地利藝術家，LISBETH‧ZWERGER，結合了完美描繪技巧及手藝，搭配深色歐式風格在詮釋民俗傳說顯得別有味道。出生在俄羅斯的GENNAD‧SPIRIN之作品也根植於歐洲傳統文化中，但是極富感官刺激的構圖與冷靜理性處理畫面空白的ZWERGER，形成極大對比。

STEVE JOHNSON的超現實插畫，為JON‧SSIESZKA所著的《青蛙王子續集》（THE FROG PRINCE CONTINUED）加入一點陰鬱不安的味道。作品風格強烈洗鍊。

KVETA‧PACOVSKA豐富的平面設計式風格在她捷克家鄉以外的地方獲得廣大的迴響。書中正面的主題及熱情洋溢的顏色吸引各年齡層的讀者。

數十載以來，QUENTIN · BLAKE的圖畫書不斷帶給孩童們歡笑，而且持續試驗發掘不同的文本與想法。他那看似輕描淡寫的素描卻絲絲入扣地傳達人物性格與感情。書中主題涵蓋超現實、想像的到羅曼漫史。BLAKE的作品已經引起人們對藝術及插畫工藝的高度關切。

QUENTIN · BLAKE *很受兒童喜愛，其中與作家ROALD · DAHL的合作作品最為著名。其豐沛的創作能力包括具優美抒情風格的《奇異的綠舟》（THE GREEN SHIP）。*

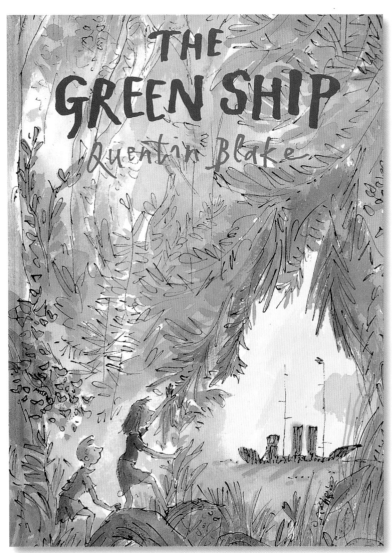

ANGELA · BARRETT持續為不同的文本創造優美的插圖。製作耗時的水彩插畫，顏色深沉扣人心弦。意大利出生的SARA · FANELLI堅持一貫的創新插圖風格影響各地的藝術系學生。她天賦異秉，作品中有著兒童似的造形、顏色及筆觸其中結合對設計的了解、熱情及文化觀。從許多角度來看，SARS的書屬於真正的藝術家，一些出版商及圖書館員覺得這樣的書對孩童來說陳義過高。從歷史角度來看，許多原本在當時被認為是過於激進或新穎的風格，日後很快地成為主流，而且被爭相仿傚。

TONY · DITERLIZZI *20世紀末與21世紀初，掀起一股寄宿校園文學與名作家托爾金的奇魔幻風潮，DIIERLIZZI及HOLLY · BLACK合作的《THE SPIDERWICK CHRONICLES》是此時期的典型代表作。*

英雄出少年
具有新想法的藝術家與作家不斷自藝術學校出現。ALEXIS · DEACON的書《BEEGU》結合了高度繪畫技巧與感人的思考。

任何宣稱「了解孩童的需要為何」的作為都時應該非常小心：只要屬創造性工作的範疇，各種靈感與刺激都必須兼顧。

歐式風格 在歐洲許多地方，童書的製作前提是在滿足兒童的視覺需要，而非心理需要。一些特別地精采的平面創作都來自西班牙，葡萄牙、法國及德國。而引人注目的東歐國家－波蘭－沿延續豐富的童書設計傳統，斯堪地納維亞人對童書內容與圖畫則有另類思考。在丹麥，書中常有非常赤裸大膽描寫死及性的主題，卻一點也不足為奇。隨著創意及文化影響日深，什麼尺度的童書內容適合兒童，將持續受到挑戰。

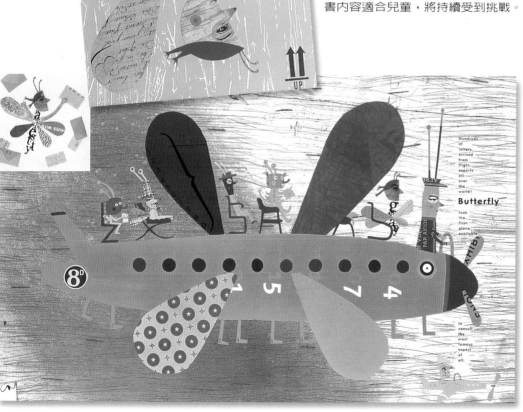

SARA · FANELLI優美設計的圖畫書一直都是學生的靈感來源。書中處處不充滿對平面設計效果及畫面平衡的巧思。

查閱單・連寫簿・描繪所見所聞・姿勢・動態

概述

素描是插畫家最重要的表現語言。如果你的作品沒有寫實的素描基礎，不論技巧如何，作品都易流於形式上的變化或欠缺生命力。養成習慣隨身攜帶並使用速寫簿，是培養個人對週遭觀察力的一個重要方法。

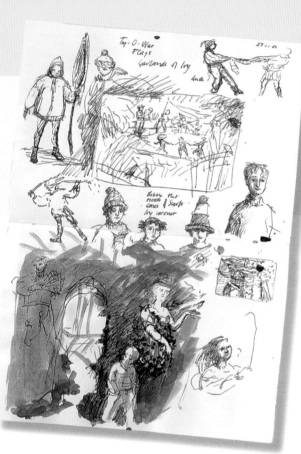

視覺語言 隨手素描或紀錄自己熟悉的環境及日常生活，有助建立自己一套的「視覺語言」。
這張寫生素描來自HANNAH・WEBB家中的廚房。

許多成功的插畫家對人類的日常活動感到著迷。像RONALD・SESRLE這樣優秀的圖像藝術家，有一次被問到，若要沒有成為一位成功的插畫家，他最想要成為甚麼。他回答：「一位偷窺專家」。SEARLE回憶說：「在劍橋藝術學校時，老師常耳提面命－就算不動、不吃、不喝或不睡，也不能不隨身攜帶一本速寫本，經年累月練習的結果，觀察與速寫就變得像呼吸一樣自然。」

話說回來，SEARLE所處 的那個時代，除了寫生以外，很少有其它的影像資源。現在的學生則不斷遭受到各種影像－如電影、電視、廣告、電腦遊戲等來源的疲勞轟炸，其它尚有不勝枚舉的影像來源，更導致現在的學生不自覺由自主地慣於運用二手，甚至三手的影像圖片而不自知。寫生則產生個人風格獨具的第一手視覺資料。不少學生尚在早期學習階段便急著問，「他們甚麼時候能產生個人風格？」答案當然是無從得知。畢竟「風格」是他人用來討論作品的形容詞，你只要持續讓素描自然發展，而非不是刻意追求「風格」，並。忠於做

速寫本的重要性
速寫本是對插畫家而言非常很重要的一項工具。它使想法、文字、記錄、草圖及研究觀察可自然地融合。本範例來自PAM・SMY速寫本的某一頁。

作畫過程，保持對所繪畫主題充滿熱情即可，就能培養出屬於個人的風格。本章後面將探討如何透過觀察培養想像，以及現場寫生如何預見創意性素描。首先，我們主要的焦點是學會觀察與理解。不論描繪建築或動態的主題，，只有下筆描繪時，才能真正了解。維多利亞藝術家兼哲學家 JOHN · RUSKIN曾說過：「……我相信觀察比素描更重要；我寧願教素描，使學生學會熱愛自然，他們就能學會素描。」這是他用來強調素描的練習不僅止於技巧的獲得之獲得的一段話。深刻的觀察能力在往後的藝術生涯受用不盡。練習階段的素描，先拋開任何以孩童為目標，或自以為適合孩童的想法。畢竟，究竟是否有一種適合兒童的素描方式，目前尚未出現定論，因此，創作者儘管先為孩童「畫下來」，換句話說，只要持續地創作做，並不做任何先入為主的評論。

近觀人類互動方式

人與人或與物體間有各種不同的互動方式。透過素描近距離觀察有助了解物體間形狀與比例的關係。ALEXIS · DEACON的速寫可以輕易看出對這一類題材的興趣。

現場寫生

工作地點是藏有豐富繪畫題材的地方(左圖)。
HANNAH · WEBB此系列關於的農夫連續速寫，取景畫自某個正在收成的洋蔥田。

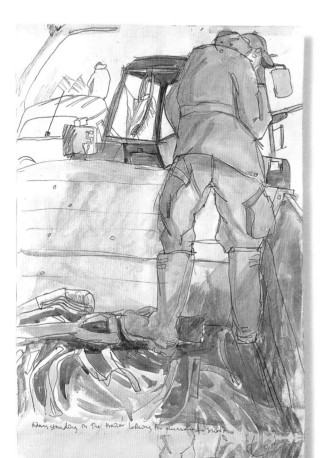

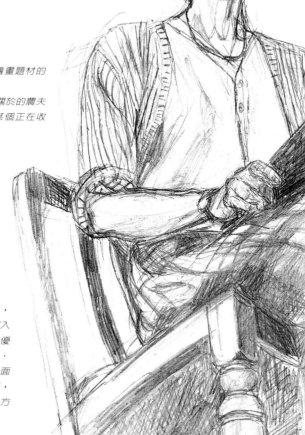

自畫像

自畫像的主題垂手可得，並且有足夠的時間做深入的觀察(右圖)。這一幅優美的素描出自JULIA · DAVIES之手，是利用多面鏡子反射出的奇怪角度，組合做出新奇的構圖方式。

素描・人體寫生

22　人體寫生

Edward・Ardizzone曾經注意到那些「有天賦的插畫家」不喜歡畫人體（他認為那些人對「寫生」較感興趣）。這樣的觀察或許有偏差，但是除非你很幸運天賦異稟，否則忽略人體素描的訓練是非常不智的。

有人也許已經察覺到，在許多鄉鎮或都市中，開設人體寫生課的團體非常普遍。盡量定期參加這一類課程是個不錯的想法。人體素描一直被視為各領域藝術家最重要的訓練。將人體自背景獨立出來做研究的過程有助了解人體的外形與四肢活動。常有人誤認為客觀的素描練習會使插畫脫離不了寫實的桎梏。事實上，素描能力愈強，實驗力也就愈強。

比較可信的說法是插畫家對模特兒的個性較感興趣，因此作畫態度較不如雕塑家客觀，雕塑家專注描寫模特兒本身與空間的關係。人體寫生也可以化作敘述故事的活動。素描正在畫模特兒的學員與男/女模特兒，為畫面增添時間、空間感，甚或帶有故事味道。同時間增進素描能力又培養觀察特徵、情感及故事情節的一石二鳥之計。

專注

藝術家在人體寫生課的專注神態，是插畫家很好的創作題材。他們的靜態坐姿，使原本相當嚴肅的練習，提供意外的故事情節。我透過模特兒在短時間內擺出的姿勢，中完成為數不少的速寫。

短時間速寫

JOHN・LAWRENCE以鉛筆優雅地速寫出立姿人體模特兒的體感。這是一個短時間(10分鐘)，只能以快速、寬大筆觸及大約的明暗調子捕捉的姿勢。

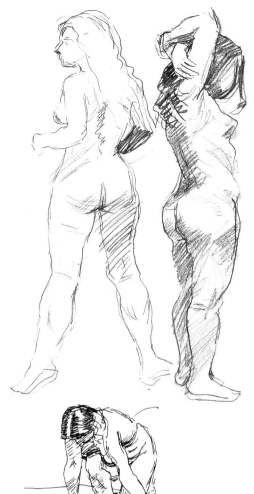

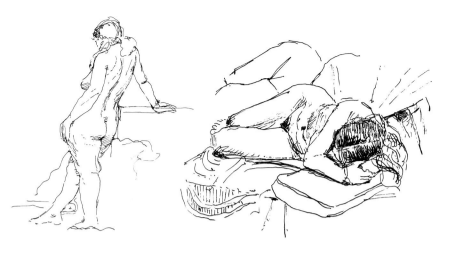

構圖 這個專有名詞是指平衡現有空間中的繪畫元素。想像安排舞台的道具與人物－你的目標就是營造平衡與秩序感。一旦引用多個元素或人物，近似構圖的觀念便因此而生。描繪群像時，或許為營造平衡感而依需要自由移動人體或家具。構圖一直是讓學生感到頭痛的問題。但若不嘗試失敗，便無從得知如何構圖，養成在速寫本進行構圖練習的習慣，就能自然地思考每個造型與畫面的關係。

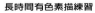

短時間姿勢
模特兒可以應要求擺出動作更大、更難維持平衡的姿勢。時間短促不容「浪費」或做無謂擦改，迫使畫者必須認真觀察擺出來的姿勢。立姿人體用二隻筆蕊較軟的鉛筆完成，其它則用簽字筆。

長時間有色素描練習
像這樣一個有色或淡彩人體速寫一共花了我二個小時－整堂課的時間。畫中的人物姿勢雖不固定，但是動作重複造形相似所以持續地畫。每個人都有獨特的坐姿與站姿。

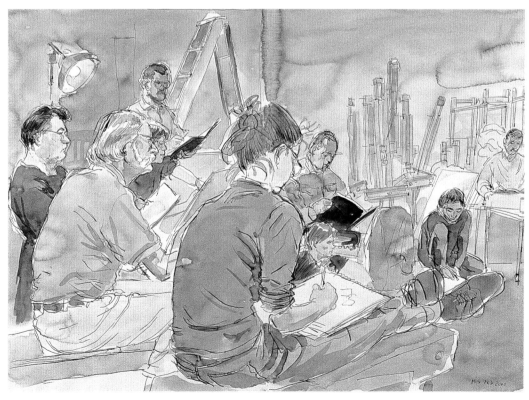

素描

24

畫孩童

本書焦點雖然是集中在童書插畫的製作及概念，但是若能如果稍具歷史概念並瞭解與現今工藝發展狀況也是很重要的。接下來的數幾頁，將以非學術的角度來了解談談插圖童書的過去與現在。

一旦開始透過素描仔細觀察兒童－（假設你還未開始－），就會了解他們真是陌生的的族類。他們的身體比例、動作與姿態，孩童之間及與成人的互動，當然，還有他們難以言喻的習慣。(要確認上述中最後一項敘述，請見CHARLES・SCHULTZ《PEANUTS》一書中所提及的骯髒習性，或DAVID・ROBERTS所作的《骯髒・怪物》（DIRTY・BEAST）透過直接觀察來描繪兒童很具挑戰性，因為兒童無法長時間維持同一坐姿。但是，觀察的素描之所以好用，就是因為密集的「觀察」。不要擔心累積一頁又一頁未完成的草圖。一個記號、一個簡短但有意義的線條或體積、弧線，都是個人知識的累積。整個過程包含培養技巧（形成個人紀錄觀察的方式）與社會/人類學的研究（學習行為）。

口袋尺寸速寫本這個尺寸攜帶方便，捕捉孩童偶發的動作時很好用（其它題材亦可）。

沒有人可以預測：現在的隻字片語與草圖將來會有甚麼意想不到的用途。

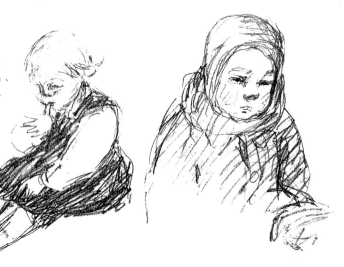

觀察形狀及動態

趁孩童忘了身邊有人在場時，透過素描觀察他們專注、分心、發呆及吸吮大姆指的有趣神態。

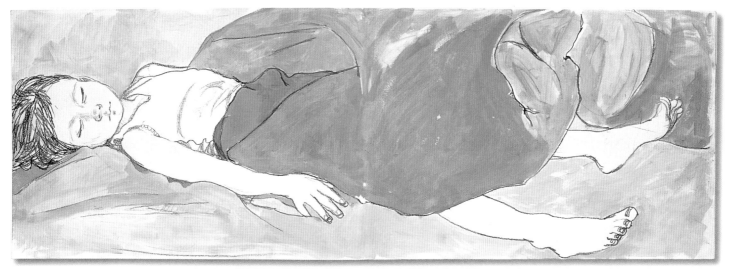

趁小孩盡情投入遊戲或與大人互動時，忘了身旁的看護時。試著持續速寫變動的各種姿勢－過程中可以異動人物或改為群像。畫面的任何變動，都可增添臨場感。

當你更有信心時，可以多花心思在到目前為止一直未列為首要重點的構圖問題。開始思考人物所在的空間位置、與紙張邊緣的關係，賦予畫面空間大小的感覺。一個表現大致構圖的方法是先在所觀察的空間中大略標示出不同元素的位置。

有用的尺寸
HANNAH‧WEBB充分運用風景的長形尺寸捕捉孩童香甜的睡姿。

人像特寫
PAM‧SMY 鉛筆的大膽筆法捉住身體的重要特徵與個性。

觀察與想像
HANNAH‧WEBB依個人記憶完成的習作，可以看出他對孩童個性與動態非常熟悉。

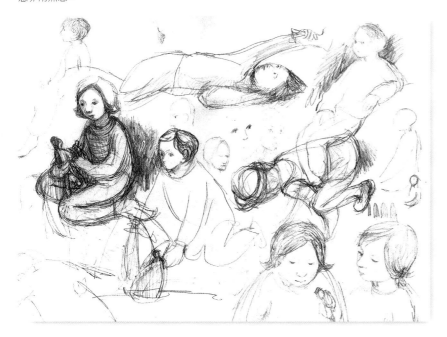

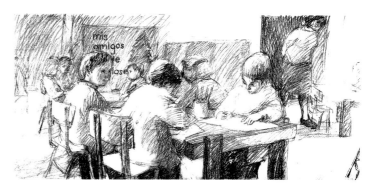

群像
明暗層次較完整的背景可整合不同觀察時間的素描習作，使其看起來像在同一時間完成的。

素描・畫孩童

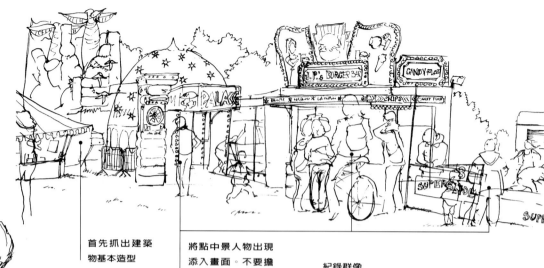

改變身體比例

身體各部的比例，隨著成長有明顯地改變。

首先抓出建築物基本造型

將點中景人物出現添入畫面。不要擔心線條重疊。

紀錄群像

當人物停佇時間夠久時，在畫面中逐漸置入人物，完成基本的空間分佈。

嬰兒出生後的頭幾個月，頭部比起身體總長，大的很多。而四肢則短且渾圓。

在戶外做風景速寫，建築物的細節絕對有足夠的時間停停改改直到完成。但是，要有心理準備隨時停筆，將有趣的人物加入畫面中。通常下筆的時間只有幾秒鐘，機會稍縱即逝。

許多歐洲中古世紀繪畫中，孩童或嬰兒會偶爾出現，他們看起來非常奇怪，像是縮小版的成人。事實上，孩童的身體比例與成人不同。例如嬰兒的頭部，與他們成年後的身體相比，比例大了很多。

直接用觀察描繪不同年齡層的兒童是最好的方式，使自己熟悉孩童成長過程中身體比例的變化，本頁左側提供一些基本的比例原則。

3到5歲時，頭部與身體比較來，還是明顯較大，但四肢則開始變長。

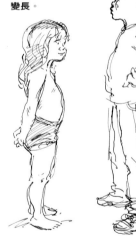

動態與遊戲 了解兒童動作與造型最好的方式，是透過觀察及描繪遊戲中的兒童。本頁是學生長駐同一一個地點、長時間對主題進行的素描成果。短促、流俐的線條將動感表現無遺，有時只表現最關鍵的一剎那。

兒童長到7或8歲時，比例就比較接近成人，雖然頭部依然稍顯較大。

成人的身體比例

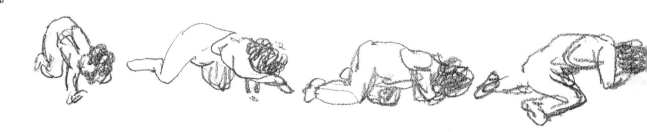

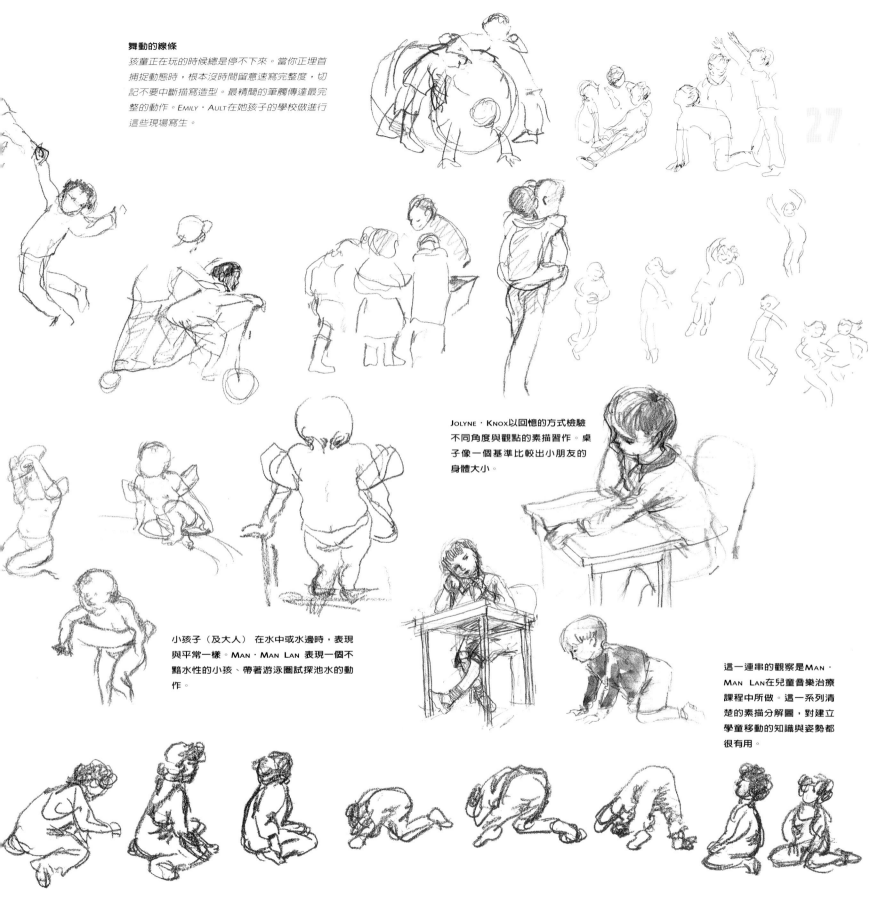

舞動的線條

孩童正在玩的時候總是停不下來。當你正埋首捕捉動態時，根本沒時間留意速寫完整度，切記不要中斷描寫造型。最精簡的筆觸傳達最完整的動作。EMILY‧AULT在她孩子的學校做進行這些現場寫生。

JOLYNE‧KNOX以回憶的方式檢驗不同角度與觀點的素描習作。桌子像一個基準比較出小朋友的身體大小。

小孩子（及大人）在水中或水邊時，表現與平常一樣。MAN‧MAN LAN 表現一個不黯水性的小孩、帶著游泳圈試探池水的動作。

這一連串的觀察是MAN‧MAN LAN在兒童音樂治療課程中所做。這一系列清楚的素描分解圖，對建立學童移動的知識與姿勢都很有用。

素描

28 畫動物

動物是童書中重要的靈感來源。直接寫生是一個確定將來畫中動物角色都逼真無誤的好方法。

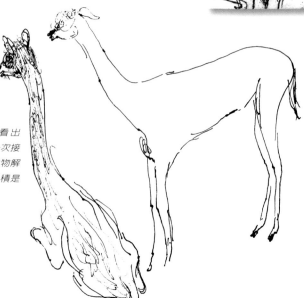

教書這麼多年來，我注意到原本對人體素描有困難的藝術系學生，畫動物時的表現卻有180度的轉變。後來我找到一個可能的結論－心態問題，描繪畫人體或人類五官時，腦海中不斷提醒我們熟悉人的樣子(因為我們同時間也看著模特兒)。結果，因為先入為主的預期效果及模特兒的相似度，反而使我們下筆時疏忽大意，忘了客觀觀察，結果當然不理想。但是畫動物時，儘管再熟悉，但就某種程度來說，我們還是比較容易放棄自以為是的看法，小心謹慎地試探未知及不熟悉的造型。記得我還是藝術系學生時，導師將一隻雞帶到畫室。每個人都異常專注，希望能夠在畫面留下些甚麼，但是那隻雞沒有一刻是靜下來的。課程結束時，每個人完成了很好的素描作品。

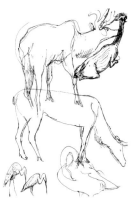

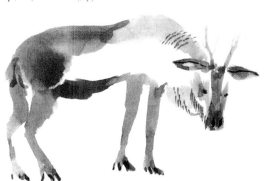

近距離試探造型

在動物園所做的速寫，可以看出CHARLES · SHEARER與外來動物第一次接觸的經驗，藝術家因速寫獲得動物解剖學知識與動態。這樣的知識累積是表達逼真動物的基礎。

動物主角

ALEXIS‧DEACON 得力於觀察動物園中大象的素描，讓他蘊釀出第一本圖畫書。(見38頁專題研究)

當然，現在有衛生及安檢人員為我們把關，阻止這樣的事情發生，但是大多數的人都有機會接近寵物或參觀動物園，所以一堂動物素描課應該不難安排。

再次提醒，這個練習的主要目的是學習觀察。透過素描仔細觀察不熟悉的主題，革除先入為主的毛病。動物在童書中的代表性，使他們的重要性日益增加，價值不蜚。不僅是自成一格的動物角色。如能充分了解動物行為與動作，更有助傳神地融合，如人類、貓科、犬類或其它牛科等各類的角色。

素描孩童時，會有捕捉動態的問題，換言之，必須以飛快的筆觸在紙上捕捉住下一個好動的生物。畫慵懶的寵物及夜行性動物，允許你有較長的素描練習時間，就像38頁的例子，這類題材都可以成為圖畫書中的靈感。

挑選主題

雞是很好的素描題材。牠們的形狀簡單、易於觀察，例如牠們重複「停頓」的走路動作，即是一例。

素描

30 現場寫生

無論是在自家附近或更遠的郊外，現場寫生是建立個人視覺語言一個重要的環節。一個逼真的地方感常是兒童插畫的成功關鍵。

對藝術系學生來說，團體素描之旅永遠最有成就感，最能激發靈感，完成最多作品的活動。旅行到一個不熟悉的地方，待上一週或更長的時間，用速寫接受不熟悉的城市或文化的洗禮是一個難得的學習經驗。無論如何，在同一個地方做密集素描訓練之後，能得到超乎想像的收穫。人是容易遺忘的，再熟悉的題材，再做描繪時，人們依然不記得先前其實已見過的類似的題材。若要為作品找出各種可能性，停駐在一個地方進行素描練習，是非常有幫助的。畫得愈多，某些特定的視覺觀念及看法就愈鞏固；當然，從另一方面來說，沒有畫家會因為相同的主題而畫出相同的畫。

要花一點時間才能辨別作品中的題材，或培養出足夠的自信表現它們。在第一天的素描旅行，常可見到沉醉於最動人如畫般的建築物而不能

捕捉氣氛

充滿生命、顏色與人氣的市場是一個進行素描的理想地點。市場是插畫家表現「吃」與「喝」主題的地方。JON・HARRIS對空間中的「建築」及置身其中的人物同感興趣。

標示顏色及動作

在當地所累積的隨手摘要、註釋與速寫，有助完成一幅完整的作品。其中包含各類可用的資料，如顏色甚或兩人間彼此的談話內容。JOHN・LAWRENCE的速寫本，充滿一種要趁眼前人物消失前留下蛛絲馬跡的急迫感。

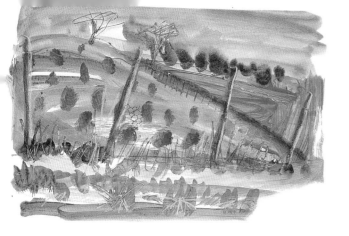

速寫調子
描繪風景有助察覺及了瞭解顏色、調子及空間。SUE·JONE的彩色速寫，是以壓克力畫在紙上，再刮除亮面。

自拔的學生，囫圇吞棗似的將眼前的建築物一五一十的畫進到速寫本中。但是，不需要太久，學生就會突破對表象的迷戀，開始注意建築物的歷史淵源、重點與所在地的人文精神，及其週遭日常生活。身為插畫家，很自然地會被人氣聚集之處吸引，如市場、購物廣物、公園、露天市場等等，常是素描旅程的最佳起點。

構圖 要成為一位插畫家，就要習慣決定構圖，並且讓它成為第二天份。如果正在畫一個人山人海的擁擠地點，試著先勾勒出建築物的基本形狀，然後再將那些不經意佇足的行人加入畫面中。速寫時，要時常往後退一步，檢視整個畫面是否取得平衡。無須擔心人物相互重疊或覆蓋背景的線條。記住，素描不是攝影，而是時間累積的結果，應該充滿試驗的精神。試著不用橡皮擦，素描的生命源自於看似不確定及試探性的線條。

實用的提示 在忙碌的都會區寫生有一個缺點：因好奇站在身後的行人常是干擾源，可能是看著做畫的你或問：「你是一位藝術家嗎？」。有些藝術家會覺得不堪其擾而且也無法專心。所以需要找一個不受干擾的地方。街上的制高點是一個理想的位置。讓人不必一心數用，擔心被打擾時，就可以發現素描上的問題。

觀察路人
小型的速寫本攜帶方便而且不會令行人起疑心，我在紐約中央公園做這些速寫，靜靜地觀察日常生活：一位在椅上打盹的人，人像畫家則專注他們手邊的工作。

預先計劃所需裝備
先想好在駐地做速寫所需的材料及工具。一個輕便的折疊椅子是不錯的工具。如果用水溶性材料，需要一個大水瓶及小水盅洗掉少量顏色。

試探大小比例
露天市場是另一個駐地速寫的主題。如同這幅 JUDY·BOREHAM 所做，大小的對比是趣味之處，大而少見的物體，使作品中的人物相較之下幾近侏儒。

專題研究
Dan·Williams

臨場感

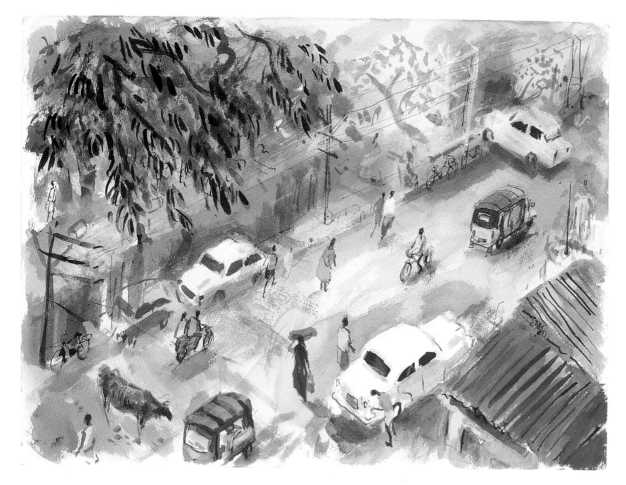

Dan·Williams在印度馬德里做定點寫生時，從旅館中俯看街道，運用水彩、不透明顏料及墨汁完成這一幅速寫，他先大膽地染上底色，接著再將他視線範圍內來來往往的行人、車子，經主觀篩選後，帶入畫作。

現在同一個地方工作久了就會失去新鮮感。」，「每次我旅行歸來，就會感到充滿活力，而且滿腦子新想法。戶外素描豐富了室內作品，反之亦然。外出時，室內的插畫訓練有助構圖及結構。」

DAN·WILLIAMS是一位插畫家，作品定時出現在報章雜誌，及世界性的廣告及童書中。作品有強烈的臨場感。對他來說，這些特質並不是偶然發生的。

當他還是學生時，就經常帶著速寫本外出尋求新的視覺經驗並記下各地遊歷的經歷。他到過的地方很多，如阿姆斯特丹、西非、埃及、印度及尼泊爾，還有其它許多離家較近的地點。雖然他現在是一位非常忙碌的插畫家，但是依然設定目標，希望能夠每年做一次定點素描旅遊。他說：「我發

DAN的插畫作品因對戶外速寫的熱情而在童書中尤其顯得獨特，作品中常流露出氣氛深度加上逼真的環境地點，更是其它沒有「注入」戶外速寫經驗之作品所缺少的特性。定點寫生帶來的好處從技巧（亦即，有能力從各角度描繪各種主題）到較不明顯的能力，如被歸類為靈感與氣氛的部份都有。繪本插畫直接採用藝術家定點寫生的作品雖不多見，但也不是沒有。

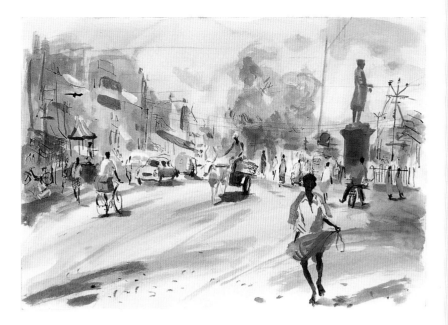

逼真的場景

這幅界於素描與繪畫間的作品，是Dan．Williams在印度當地完成部份，剩下則是留到畫室完成。在印度南方的Thattekkad街上，很快地建構出屬於當地色彩及臨場感。接著在不受干擾的室內完成，期間則儘量保留當地所做的現場筆觸。畫中形狀邊緣有時以線條確定，有時則以色塊完成，在某種程度上任何一種處理方法都能表現出車水馬龍的街景。

這些為《Fine Feathered Friends》一書所做的插畫，完整保留臨場觀察的寫生感；但是為了印刷需要，線條顏色則比較銳利整齊且明亮。書本的尺寸相當於小本平裝小說，因此印刷用的插圖要比當地所做的小很多。

JAMILA．GAVIN所作的書《FINE FEATHERED FRIEND》，便是委由DAN製作插畫。YELLOW BANANA系列是專為閱讀能力較好的讀者所寫，敘述一位來自孟買的年輕男孩在父母離開期間，必須與舅舅及舅媽住在農村裡。DAN因而能利用最近一次到印度定點寫生的經驗，將當地的生命力注入插畫中。他完全捕捉住了色彩豐富的孟買市場及普羅大眾的生活、焦土色的村莊以及無處不在的嶙峋牛隻。

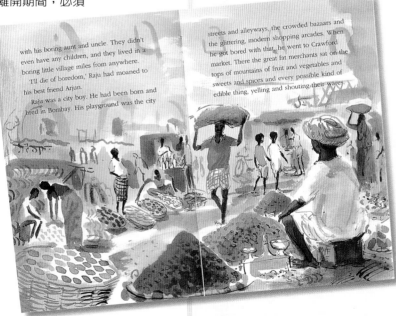

注意在書中最後的插畫，中是如何保留大量當地在現場所描繪做的筆觸。

素描

34

由觀察進入想像

從過程來看，由觀察獲得的素描習作只是達成目標的手段。最重要的是—該如何消化所收集的視覺資料，然後運用聯想力與文字產生連結或引領自己飛向想像世界。接下來的幾頁中，將由幾位藝術家示範他們不同的做法。

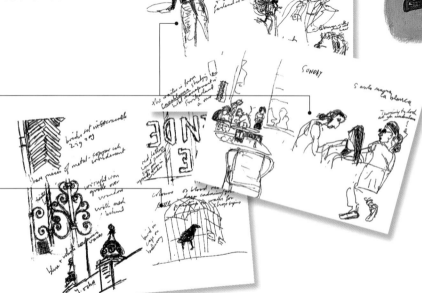

對許多插畫系學生來說，這是一項最艱困的挑戰，從一張白紙做創作，可能就像是準備跳入空無一物的世界般，困難重重。很多人或許有成堆的傑出素描作品，但是突然間，要面對沒有任何實物可供參考的情況下創作。世界上最易犯的過錯莫過—糟蹋過去所學，直接選擇抄襲某種風格的捷徑。每個人將心中想像化作實際創作的方式差異極大，當然，多年後，這個過程可能完全內化為是一種自然反應。長久以來，採取較具像或寫實方式創作的人，多直接用速寫本當作參考資料。在一些非文學類的插畫中一如具高度寫實的歷史性作品中，可以用速寫或要求模特兒擺姿勢，或身穿適當服裝拍照等方式作參考。但是藝術家會發現，多數詮釋性的插畫一如繪本及故事書，其表達技巧（注意，我刻意避免使用「風格」這個字）是間接的由觀察的經驗而來。

重複使用資料

這些畫的密密麻麻的速寫筆記本是 JULIA · DAVIES 所繪，紀錄關於西班牙 SEVILLE 城市的資訊，素描的好壞是其次，累積大量的視覺資料才重要。稍後在工作室內完成的彩色插圖中，不難發現筆記本中的小細節都被充分運用。

分別於不同時間觀察一位晚餐食客及女服務生，然後畫下來，形成一種抒情想像的安排。

在 SEVILLE 街上發現一隻籠中鳥，後來融合畫面上方彩色徽章構圖。

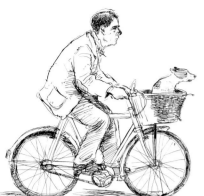

混合記憶與觀察

這兩張人物速寫是觀察我的鄰居所做的。他騎車很慢，有時會將他的狗放在前面籃子中，或拖著牠。我試著憑著記憶畫下他，並且在兩隻狗之間做變化。我對腳踏車的印象不深，所以直接拿自己的腳踏車當實物參考。

國內的靈感

日常景物有不少想像素描及繪畫題材的資源，交互運用來源不同的速寫本及默記內容，會有驚人的圓滿結果。就像這幅由 JULIA‧DAVIES 所完成的彩色速寫一樣。

忙碌的專業創作者或許會發現，他們抽空寫生的機會愈來愈少。無論如何，為了避免風格僵化、流於形式，時而抽空觀察真實的世界是很重要的。雖然，EDWARD‧ARDIZZONE先前提過「有些具天分的插畫家不喜歡寫生，覺得早已學得表達東西的語言符號，然而終究，還是必須回歸現場觀察與記憶充實累積知識，否則就如海市蜃樓不切實際。」但是說到培養個人獨有的「繪畫語言」，接下來的練習，有助記住視覺資訊，並同時以個人的方式吸收運用。

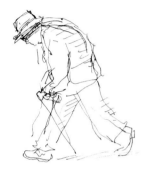

記住身體形狀

這個身形彎曲的人物是在觀察數小時後畫下的。我試著專心在相似的身體線條中整理出他的造型特徵。

默記素描 試著靠回憶進行素描是一種困難而且令人感到失望的經驗。健忘，凸顯出我們每天有多麼心不在焉在「看」。但是，如果毅然決定外出靠記憶力寫生，不攜帶任何素描工具，企圖記住戶外的一些景物，並將它默記背下來，結果卻好的出奇。憑記憶力寫生，有一套全然不同的觀察方法。先在心裡素描選定的主題，可能是建築，有機類或人類－如，人物站立的方式或特殊的姿勢，讓眼睛隨著輪廓及外形線移動，記住最明顯的特徵。事後，以默記方式將所見景物畫在紙上，你會發現它們通常比現場寫生完成的素描更粗略、更不肯定，但是卻有一股不曾注意到的個性特質在裡面。或許你覺得沒有把握，但是對可能的結果也感到興奮。練習久了，只要外出，心裡就會主動默記身邊發生的人、事、物（你也會或獲得一些有趣的畫面）。突然之間，對這個世界有了全新的看法與角度不同。

我個人已經親眼見到這些學生以不同的速度，逐漸培養出對生活不同的看法及表現技巧。

強迫記憶

此人臀部所以形成這樣角度的成因－皆因腳上承受身體所有重量的關係－我企圖要背住的重點。我發現自己坐在車內時，不由自主的在心裡素描繪這對情侶。

素描 · 由觀察進入想像

經過幾頁的介紹可知：由直接觀察到憑空想像的過程，兩者差異極大。有自然地採取寫意方式做素描的插畫家，當然也有以嚴謹態度面對的其它藝術家。雖然有些指導老師相信「寫意」可以使學生擺脫壓抑已久的表現傾向，我個人則堅信：不論是「寫意」或「嚴謹」，都沒有優劣的分別，但「寫意」或「寫實」素描，評價都可能有好有壞。重要的是，哪一種素描表現手法能達到你訴求的目的。有句話說：「造形跟隨在功能之後」，或許就是此意。

詮釋性素描

這幅作品，是為HANNAH · WEEB 的故事書《旅程》(JOURENY)所做的。比較20及25頁，畫家雖不變，但寫生素描作品充滿較抒情的筆調。

隨手筆記 不要輕忽隨手筆記的重要性：藝術家要培養個人繪畫語言，是無法省略隨手記下想法及草稿的過程。這些筆記潛力無窮，最大的用處是幫助日後回憶起靈感來源。

筆記本參考資料

筆記本的草稿毫無窒礙地轉移到KRISTIN · ROSKIFTE以電腦繪圖完成的《未知的世界》ALT VI IKKE VET (ALL THAT WE DON'T KNOW)插畫。這位藝術家獨特的繪畫語言，融合其使用速寫本的習慣，成為獲得靈感的基礎來源。

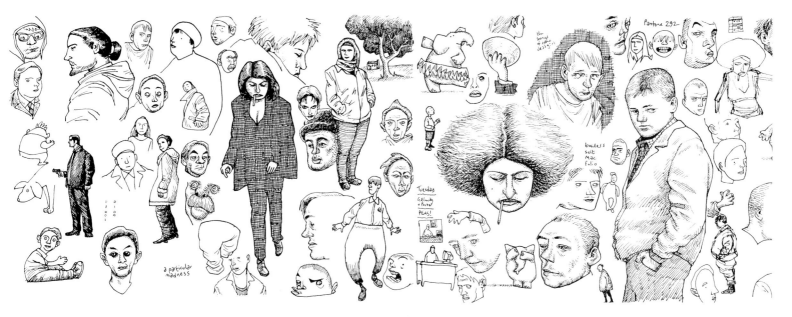

來自想像

獲得想法的重要來源是隨手筆記與塗鴉。這幾頁取自DAVID‧SHELTON 的筆記本,是微微帶有視覺想像的最佳範本,各種故事或人物的靈感未來可能都源自於此。DAVID‧SHELTON為兒童雜誌《強盜與淑女》(A GANGSTER AND A FLAPPER)所做的角色設定,重現隨手紀錄與完成作品間的轉變過程。

所以有鑑於此,應先建立檔案以免將來遺失。筆記內容範圍很廣,從有故事性的,或看到某人而獲得靈感畫下的人物,或是試畫的一些抽象視覺概念……等等,它們在畫時看似沒有任何意義,但一切只為找出更好的表達方式-「視覺靈感」。有些插畫家的速寫本內容詭異。當然,這些都無不妥。筆記是試驗新畫材的實驗室,盡可隨心所欲。

視覺的想像,本是少數天賦異秉的插畫家們,在思考過程中一個極自然的能力;從想法到下筆都是一氣呵成,毫無窒礙,唯一的問題或許是手的表達能力。但是,多數人並沒有那麼幸運,想要下筆製造幽默感、羅曼蒂克的情緒、魔力,或是簡單傳達一些訊息,心中總多了幾分恐懼,與少了幾分自信。可見持續不斷的素描練習有多麼重要-並非為了展示個人技巧,而是為了達到腦手合一的境界。

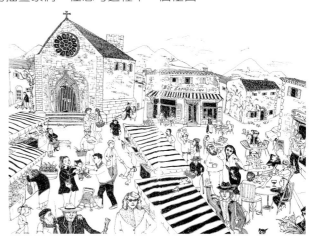

回想逸事趣聞的細節

從童年起DEBBIE‧STEPHENS便知道MENORCA島,所以他完全以回想的方式重現島上一個市場速寫。畫中人物栩栩如生,是主觀概念很強的速寫。

自然滋養想像

ALEXIS · DEACON 是新進童書領域中最令人期待的天才之一。他的第一本書,《懶猴》(SLOW LORIS)源自學校的專題製作。第二本令人驚豔的書─BEEGU具有優雅與動作簡單的特質。兩本書皆具強烈的手繪性格,觀察與想像間的關係顯而易見。

令我印象最深刻的是ALEXIS的素描,作品中俱備了人性。隱藏個人俐落的技巧,悄悄地透過主角與故事傳達意義。《懶猴》(SLOW LORIS)是他在學校學習插畫時,經由一個專題製作獲得的想法。「我試著創作一本有關怪獸的書,但是發現自己如果沒有從寫生中觀察真的生物,就沒有辦法捏造出逼真的怪獸。而我心中所想像的生物及建築物,看起又缺乏獨創性。於是,我花了一個星期的時間待在動物園,然後發現真正的動物比我所能夢到的生物更奇異有趣。懶猴更是深深吸引我。牠們並非真的行動緩慢,只不過是維持同樣的步調罷了。在偶然的機會中,我看到兩隻懶猴狀似吵

在這樣的一張紙上顯示觀察懶猴習性及動作的完整成果。這些密集的素描清楚交代書中主角─《懶猴》(SLOW LORIS)是如何出現的。《BEEGU》漸漸成為速寫本中的主角,第一次的觀察與最後作品間強烈的關聯性清晰可見。

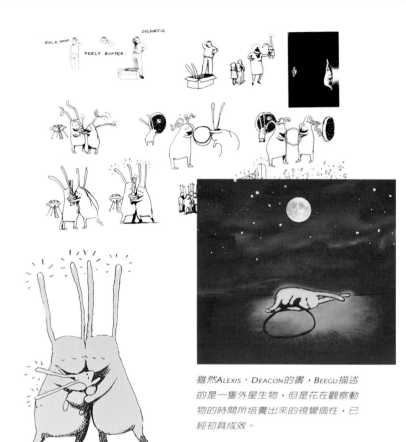

雖然ALEXIS · DEACON的書,BEEGU描述的是一隻外星生物,但是花在觀察動物的時間所培養出來的視覺個性,已經初具成效。

架,於是,有了以懶猴當做書中主角的想法。其中一隻緩慢移動而且慎重地拉起手臂,拍打另一隻耳後方。有了那一段觀察之後,書本很快就找到定位了。」

ALEXIS非常強調素描,以及將觀察與作品結合的迫切性。「你的腦袋無法憑空想像。腦袋需要養分。我想理論上被動地素描是有可能的,就如照像一樣,但是我對那一類的素描不感興趣。當我透過素描觀察人時, 一個全新的世界頓時開放在眼前,所有資源就在其中。透過素描,你發現屬於自己的聲音。我愛死速寫了。」

事實上，ALEXIS・DEACON的速寫本直接找到與圖畫書結合的，另人頗感意外。他說：「有時候很難決定在那裡停止觀察，讓想像力開始發揮。」許多完成的插畫作品，都是改自他的原版小尺寸鉛筆速寫。速寫經過拷貝、放大、增減並且搭配由記憶及想像完成的素描。在《懶猴》（SLOW LORIS）這本書中，普遍運用這個方式，尤其當動物的行為愈來愈「擬人化」時。觀察與想像的完美結合，得力於藝術家直接觀察動物與素描獲得的新想法，避免落入令人詬病的二手資料危機中。

第二本插畫書，《BEEGU》，就不如上一本順利。「我後來得到二本書的合約。在LORIS這一本書之後，我只有很短的休息時間，當時我也不知道接下來要畫什麼。一開始腦中只有失落的想法。」（BEEGU是一隻外來的生物，牠試著在一個不同的或充滿敵意的世界找朋友。）「我最近才搬到倫敦而且覺得有點失落。」從許多層面來說，這本書是簡約及不容輕忽的代表作。

技巧 ALEXIS・DEACON用自己的影印機來放大及重新編排素描，有些原本以鉛筆完成，有些則用筆(尼龍筆頭)。重新構圖後的素描再複印到好品質的素描紙。接著再以水彩及不透明顏料上色。有時候ALEX會塗上一層亞麻仁油，為顏色增豔並保護顏色，使他可以再加上一層顏色。他表示，會發展出這些技巧，是因為書商常翻閱他的速寫作品與角色，並且要求他，作品要更完整─「使它看起來更像原稿。」所以他儘量保持與原本的速寫手稿相近。「我發現就算最微小的變化也會引起別人極不同的評價。」

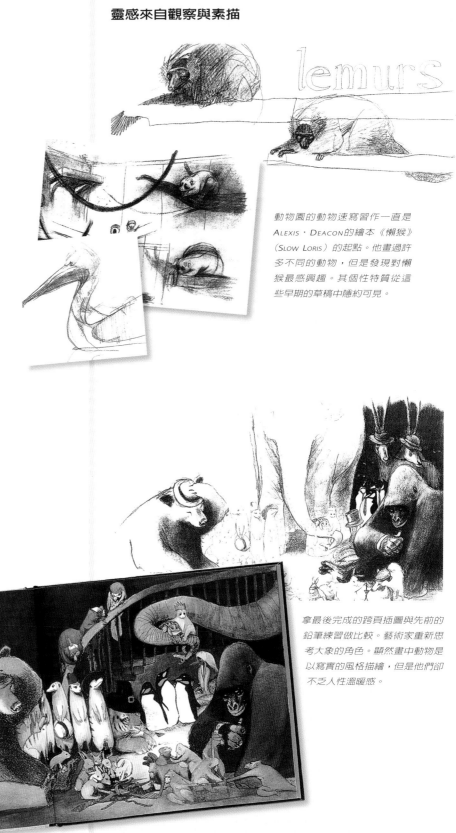

靈感來自觀察與素描

動物園的動物速寫習作一直是 ALEXIS・DEACON 的繪本《懶猴》（SLOW LORIS）的起點。他畫過許多不同的動物，但是發現對懶猴最感興趣。其個性特質從這些早期的草稿中隱約可見。

拿最後完成的跨頁插圖與先前的鉛筆練習做比較。藝術家重新思考大象的角色。顯然畫中動物是以寫實的風格描繪，但是他們卻不乏人性溫暖感。

until they were
all so tired, not
one of them
could do another
thing.

查閱單・顏料・壓克力・油畫・粉彩・黑白線條・數位・水彩・線條與淡彩・拼貼

概述

在這個複印技術已達爐火純青的巔峰時代，我們幾乎可以相當客觀的說，不論是
2度或3度空間的表現手法，都適用童書插畫。瞭解每種表現手法的特性與極限，
有利做出正確選擇，甚至突破舊規。

就如第一章所提，書本插圖的演進與大量生產技術的開發，二者關係
密不可分。直到印刷技術改進前，木刻幾乎就是插畫的同義辭。檢視整個
印刷歷史，直到數十年前，鉛字印刷終於突飛猛進成為商業化的製
程，插畫家必須與印刷工人緊密地配合。書本插圖的美感與安
排，有賴藝術家調整作品，配合印刷流程。今天的平版石版印
刷術及雷射掃描，可以完美複製任何種類的藝術作品，所以
表現手法更加自由。

當然，對藝術家而言，差別在表現的自由度－但
是，方便性其實也有某種程度的危險與陷阱。較單純
老舊的印刷技術使藝術家在內容創作上心無旁
鶩。過多的選擇，誘使藝術家企圖用一種方法或

黑白素描

筆與墨汁有一種永恆感，特別是針對年紀較長的兒童小說，而且依舊是書本插畫的重要表現媒材。這是出自TOM MORGAN-JONES之手。

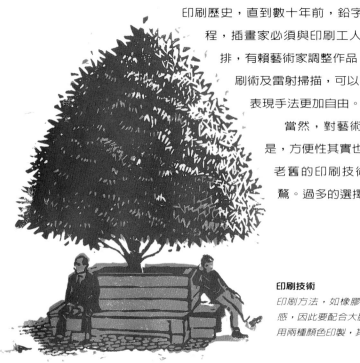

印刷技術

印刷方法，如橡膠版會產生一種邊線銳俐的設計感，因此要配合大膽有力的造型。這張插圖雖然只用兩種顏色印製，其實還有空間用更多顏色。

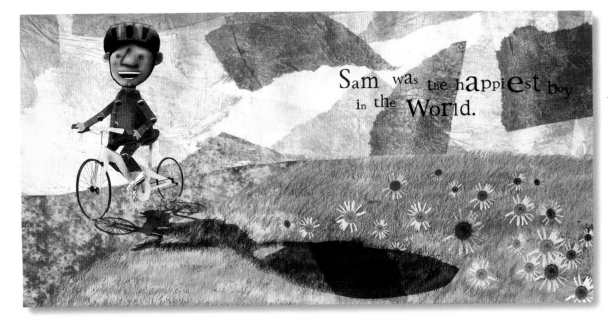

Sam was the happiest boy in the World.

數位藝術作品手繪上色、掃描的素材質感與電腦上色的結合越來越普遍。這個作法比純數位影像更「溫暖」有人性。MATHEW・ROBERTSON在作品中，先掃描拼貼的紙及其它手繪的部份，之後再以 ADOBE PHOTOSHOP加入顏色及影子。

用多種表現手法，希望一步登天獲得預期效果。特別是電腦時代的來說，挾帶多種效果的選擇更是一個大問題，大雜燴的風格已經無可避免。每一種繪圖方法或工具都一樣，創作者正確地使用電腦才能發揮最大效益。所幸，目前電腦的運用已經邁向正確的方向，也開始出現一些傑作，其中有部份甚或全以電腦創作完成的。本章將一一介紹各類可供藝術家運用的表現手法，同時將焦點放在工具的流通、運用與了解他們的特性與屬性。

厚實的油彩

油畫顏料的豐富性及顏色深度無人能及，可以長時間作畫，但是需要一段時間才會乾。JUDY・BOREHAM 為《赫夫曼傳奇》（THE TALES OF HOFFMANN）所作的插畫充滿氣氛。

水彩

在插畫界普遍受到使用的水彩，是溫和、透明的表現媒材。白色水彩紙可以透出顏色形成調子層次。在這幅為 BABOUSHKA所作的插畫中，除了水彩還搭配一點不透明顏料及色鉛筆。

表現手法、材料及技巧

42　水彩

關於水彩，一直充斥著許多似是而非的觀念，例如—水彩是一種非常適合即興表現的媒材—就屬其中最常聽到的說法。事實不盡如此，想要將水彩用到恰到好處，充份的事前準備絕不可以少。

首先要謹記在心的是，水彩是一種透明的媒介，而顏色的濃度取決於白色紙張反射光線的多寡。邏輯上來說，淺色無法覆蓋深色。換句話說，水彩的傳統技法，應該是由亮到暗－因而需要事前計畫。著名插畫家，如P・J・LYNCH及 LISBETH・ZWERGER就是用傳統的技法，這一類藝術家的高超技巧，將水彩特性發揮得淋漓盡致，作品有渾然天成之美。

變化調子水彩透明的特性讓柔合的漸層調子自白色水彩紙反射出來形成不同的變化。

另一個常犯的錯誤是，一開始時筆上沾了太多顏料。使用管裝顏料而非塊狀顏料時最易犯這樣的毛病。一定要用有調色空間的調色盤，以便與水混合調出所需的顏色及濃度。水愈多就愈透明，而且顏色愈淡調子也愈淺。濕中乾的上色方式是以連續的水彩層次覆蓋在已乾的上層顏色，每加一層顏色調子都會加深同時疊出新顏色。例如，如果在藍色底色之上疊一層黃色，就會產生綠色。

「濕中乾」連續的水彩層次可以被運用且重疊出來。吹風機可以使水彩乾得快一點，尤其是時間緊迫時。

畫具 如果能力可及，不要吝於添購水彩用具，好的水彩筆很重要的：最好是使用貂毛或是混合貂毛與尼

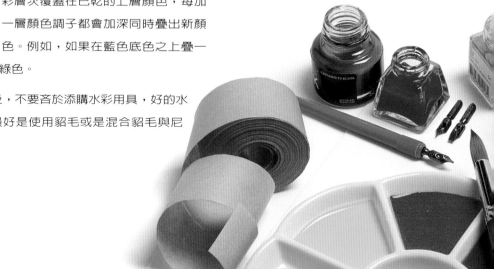

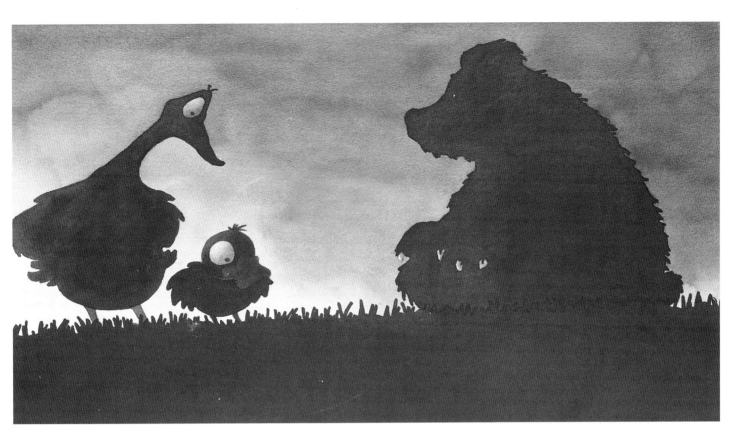

龍毛。筆可能太小，並不影響「作畫」意願。只要品質夠好，能常保筆鋒尖挺就可以了，一支較大的排筆，搭配一支中號筆(例如，6號)就足以應付大部份的作品。

水彩紙有三種粗細及重量。分別稱作粗目，中目及細(熱壓紙)，粗目紙張表面最粗糙，中目，粗細適中，細目紙面最平滑。細目紙雖不像其它的兩種可以承受大量水分，但是適合表現細節。紙張的標準重量是一令紙(500張)的重量。72（IBS）磅的紙很輕，因為500張才重72磅。另一種標示方法，每平方公尺相當公制的幾公克重（GSM）也常見。較輕的紙（輕於140IBS/300GSM）在上色後會產生皺折所以用前要先鋪平。磅數較重的紙張（200 IBS /410 GSM，300 IBS /600 GSM，400 IBS /850 GSM）則不需事先鋪平。

鋪平紙張 鋪平紙張讓你有一個平整的紙面可以作畫，鋪平後顏色也不會流向紙張產生的皺折處。你所需的是一個畫板及一卷棕色紙膠帶。裁四條紙膠帶，其中兩條約比作品長度多出幾寸，再裁兩條一樣比廣度多幾寸。完全地浸泡紙張（在水龍頭下或浴缸中），將它放在

畫板上，再由中間向外鋪放，確定完全平整。再以海棉吸除多餘水份。很快地打濕長邊的紙膠帶然後黏到畫板上；然後待它自然乾，乾後就可以作畫了。只有作品完成且全乾時，才能將紙膠帶撕除。

濃縮液體水彩顏料 濃縮液體水彩顏料通常是以小瓶子裝，上面附有滴器。就像它的名字一樣，它是高度濃縮所以要混合大量的水。顏色非常鮮豔，不易控制，但是可以產生優美的效果，它有一個好處是畫筆沾漂白水即可洗退顏色。一般水彩顏料就禁不起這麼做。濃縮液體水彩顏料不會很快變淡，褪色也需要很長一段時間。

墨汁 彩色墨汁，例如WINSOR AND NEWTON所生產的，含有蟲膠及樹脂塗料。用沾水筆及水彩筆即可使用，可以做出強烈的反光顏色。

不透明顏料 不透明顏料是一種無光澤的水性顏料，傳統上屬風景速寫顏料。白色不透明顏料則常與透明水彩搭配使用，點出亮面。不透明顏料有一種乳狀、白濁的感覺，而且快乾，如果塗得太厚易龜裂。近來成為接受度愈來愈高的繪本表現技法。

線條與淡彩 童書插畫最常見的是這個表現手法，運用彈性極大如同水彩與素描。線條與淡彩運用的比例每個藝術家的拿捏也不同。有些作品，線條的著墨較多，如調子等，而淡彩的背景，令人難以查覺水彩的作用；相反的，有些藝術家大量運用淡彩繪製多數的影像而線條只用來強化及做區分。取得這兩者間的平衡很重要因為它們的功能可能重疊，畫面也因此顯得描繪過度。

顏色濃縮
濃縮液體水彩顏料畫在紙上時的感覺與一般的水彩顏料有點不同。顏料很快被紙張吸收、彩度不變，但是卻不易變淡。這幅取自《英國聖誕故事》（THE FOLIO BOOK OF THE ENGLISH CHRISTMAS） 就是 JOHN‧ HOLDER以筆、墨汁及液體水彩顏料完成的。

線條/顏色平衡
IAN ‧ WHYBROW所著的《哈利與恐龍》（HARRY AND THE DINOSAURS），ADRIAN ‧ REYNOLDS用線條及淡彩，加上一些斜影線加強調子，表現省略細節卻造型明快的插圖。

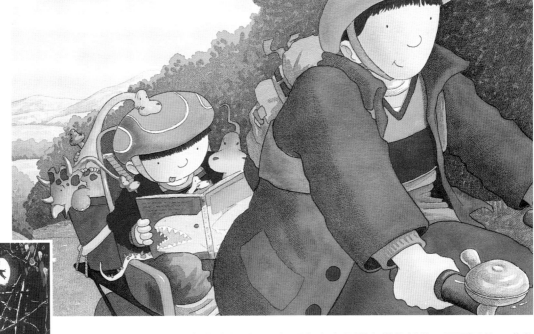

不透明顏料
我用不透明顏料、筆及墨汁繪製由BETSY ‧ BYARS所做《夜狐》（MIDNIGHT FOX）這本書的封面插畫。

線條的顏色也很重要。如果你有心凸顯素描的部份，可用黑色，或者選用中間調的線條顏色拉近與淡彩顏色的關聯。或者，使用不同顏色的線條在預設好的不同位置，模糊素描及色塊間的界線，或使用暖色襯托畫面某些元素。

什麼樣的紙能同時適用線條與顏色的問題不斷上演。

適合表現線條的紙張很少適合上色，而好的水彩紙則過於柔和，吸水量太大而不利線條表現。我發現能兼顧兩者的紙張就是鋪平的熱壓紙，或是一張好的重磅素描紙。

帶出活力與新鮮感
輕鬆使用線條與顏色成為繪製童書插畫一個受歡迎的表現手法。 LEONIE SHEARING以沾水筆、防水墨汁及稀釋的水彩顏料繪製可愛的角色。

表現手法，材料及技巧

46　壓克力顏料

1950年代壓克力顏料上市，數百年來頭一遭，發明顏料的技術首次有了突破。製作方式是在顏料中加入壓克結合料。這個新媒材宣示了：一種具油畫顏料性質，卻乾的更快的水性素材的來臨。

雖然有些藝術家不喜歡壓克力顏料乾後產生的「塑膠」感，但是鮮明的色彩與快乾的特性是現代插畫家愛用的原因。

壓克力顏料用途極具彈性；可以厚塗，表現不透明性，或是製造出薄而透明的層次。畫筆的採用隨著顏料的用法調整。例如，如果要製造水彩的特性，可能就需要一支軟毛水彩筆，如合成毛或貂毛。如果是一般壓克力的上色方式，筆毛較硬的筆比較合適。一如以往，筆在使用過後一定要徹底清洗。

壓克力顏料可以畫在任何表面上，包括紙張、畫布、木頭及表面不會太油亮光滑的物體上。當然也有所謂的壓克力畫紙及畫本，表面質感類似畫布並有許多種類的肌理可供選擇，可以在紙張上或畫布上添加實物。藝術家如果以傳統的油畫方式作畫，通常比較偏好使用畫布或有打底的紙。有一些打底劑也可以添加到顏料中，藉以改變它的特性或完成的狀態，例如，壓克力調和劑，乾時會有霧面或油亮感；此外也有乾燥延遲劑可供使用。

半透明塗法
以大量的水稀釋壓克力顏料後，就能以半透明的狀態使用壓克力顏料。SUE・JONES使用薄薄的壓克力顏料，重疊出構想中的插圖，大片的顏色以薄塗的筆觸營造質感。

壓克力顏料及拼貼

壓克力顏料與其它種類的素材
混用，效果很好。GRAHAM
HANDLEY 所做的插圖，在顏色底
下用了許多層的報紙拼貼，然
後在表面上做處理，讓文字若
隱若現，形成質感，也破除筆
觸。

肌理基底

在一層白色壓克力顏料的底色上做
畫，有利營造整體質感。打底時，你
需要一隻筆毛較硬的筆。自畫面下方
透露出來的質感為畫面增添了深度。
LISA·EVANS充分運用這個技法。

畫具與材料

從左至右：液體壓克力顏料、調合
劑、畫筆、管裝顏料、壓克
力顏料用畫紙

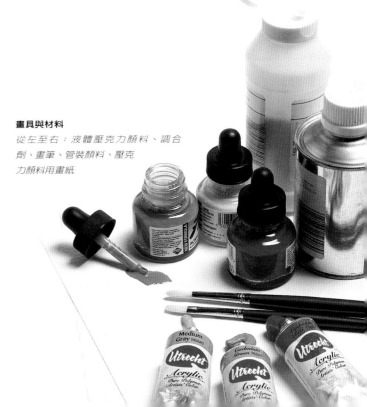

表現手法，材料及技巧

48　油畫顏料與粉彩

任何一種表現手法都有人持贊成或反對的意見，但是沒有像油畫這麼兩極化的。油畫呈現出來的豐富與深度感也非其它媒材所能比擬，有些表現手法，在藝術家實際運用時，有一些無法克服的缺點。因此，童書插畫中以油畫為表現手法並不多見。

顏料乾燥時間很長，是最為人所詬病的缺點，而油畫調和溶劑又含毒性。畫家喜歡較長的乾燥時間，優點是，有充裕時間刮除及重畫，但是對時間不多的插畫家來說，這常是負擔不起的奢侈。當然這些問題都是可以克服的，如欲縮短顏料乾燥時間，可在其中加入不同溶劑與調和劑，但是這麼做，油畫表面質感會產生變化，肌理變少了。有些畫家喜歡以薄塗建立層次，每個層次間又加入調和劑。

油畫顏料適用任何種類的畫筆，但是一開始時，你也許會從較硬的毛筆入手。貂毛及尼龍筆很適用精細的作品。油畫上色的表面也是依個人的選擇而定。繃好的畫布是最普遍的選擇，但是也有一些藝術家喜歡畫在畫板或紙板上/這些畫材都可以打底區分畫面與顏料，但是你也許較喜歡直接地畫在紙上，使顏料直接被吸收，

畫具與材料
由左至右：亞麻仁油、畫板、管裝顏料、畫筆、畫布、畫板、油性粉彩、軟粉筆、粉彩紙、粉鉛筆

縮短乾燥時間
LIQUIN，用來當做稀釋劑，讓藝術家可以用更自由，有點像薄塗，並且加快乾燥時間。在這個構想的繪本，JANE・HUMAN大量地稀釋油畫顏料，筆觸在畫面留下動感。

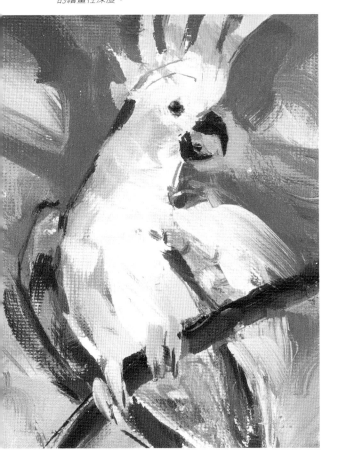

油畫JANE‧HUMAN 運用厚塗，讓這隻色繽紛的鸚鵡產生豐富的繪畫性深度。

形成較細緻的效果。作畫前打上稀薄的單色中性底色是設定調子範圍最有用的方法。現在已經可以買到水溶性的油畫顏料，油畫的特性它都有卻少了乾的太慢的問題。

粉彩 粉彩有兩種：油性粉彩及粉筆或一般粉彩，雖然兩者都用在童書插畫中，但是一般粉彩卻比較常見，可能是因為能做細緻的混色效果。另一個效果不錯的方法是在有色粉彩紙上作畫，以紙張的色調為底，讓你可以由淺色畫到深色，然後再回到淺色。至於油性粉彩顏色豐富但較不易控制。一個覺得油性粉彩沒什麼特別的學生形容；「感覺像用口紅作畫。」

融合顏色
軟性或一般粉彩具粉狀質感，可以讓人以手指或抹色工具擦抹。PAUL‧ROBINSON的作品很清楚看的到這一個特性。

色彩層次
油性粉彩有一種濃重的膩質感覺，相當不易控制。在JANE‧SIMMONS學生時代的作品中，運用厚重的粉彩層層疊疊完成乎成了立體的作品。

表現手法，材料及技巧

50　黑白作品

現今大部份的插畫系學生都以顏色做創作，黑白線條素描看似不如過去那般受到重視。但是年齡較長的兒童對黑白作品的需求依然不減－特別是純線條的繪本，反而比結合線條及色彩或鉛筆的繪本，更屢見不鮮－可能或許是因為彩色的表現手法，在印刷成書時，調子不夠明朗，看起來灰灰的、不夠鮮明。

純粹以線條作畫，事先計畫不可少，尤其想要以疏密不同及接近的筆觸作明暗調子時。需要先以鉛筆打底稿，然後再以墨汁描繪，等乾後再擦掉鉛筆線。

筆的種類 "PEN"這個字原指我們今日所稱的筆尖，此後又有「沾水筆桿」這個名調。以傳統而言，多數線條畫作多以沾水筆及墨汁完成，許多藝術家鍾愛這一類的創作方式。現今有數不清的筆，可以畫出各種粗細變化與形狀各異的線條，如麥克筆、針筆、鋼筆及自來水筆等等。

沾水筆與現代簽字筆或麥克筆的差異，最主要是沾水筆可以變化線條粗細。多數現代筆只能做出一條連續但沒有粗細變化的線，相對而言，沾水筆卻更柔軟有彈性，線條表現更寬廣，表現性更強。此外，沾墨頻率自然決定線條變化，合墨量是主要原因。大多數的素描或插畫，我個人

毛筆與墨汁
Jonny • Hannah，以簡潔大膽的方式創造出形狀簡單強烈的圖案。

筆素描
這幅出自John • Holder之手，以精細的筆觸描繪大量細節，取自《英國聖誕故事》(The Folio Book of the English Christmas) 的插圖

工具與材料
由左至右：設計用紙、軟橡皮擦、鉛筆、簽字筆、氈毛筆、自來水筆、沾水筆桿及沾水筆頭、墨汁、畫筆

相當偏好選擇筆腹飽滿、中尺寸、多用途的沾水筆頭及老式沾水筆桿。你需要純黑色、顏色持久的藝術家專用防水素描墨水，它不會有大部份麥克筆墨色偏色的現象。帶沾水筆外出寫生或速寫時，攜帶沾水筆非常不實用。現代的自來水筆，如速寫筆或美術筆就很適合速寫。

以筆、墨為創作工具時，我喜歡表面粗糙有「齒狀」質感的紙。如果你沒打算做很密集的調子層次，也可以好的素描紙，因為任何一種紙，都會破掉。磅數較重的紙常不具酸性，而且韌性佳。

墨汁與畫筆 傳統上，許多插畫家以好品質的貂毛筆沾墨汁創作，線條變化極多。最著名的是CHARLES DANA·GIBSON 及他的朋友英國藝術家，PHIL·MAY，兩人各在19世紀末期及20世紀早期投身插畫。這幾頁由JONNY·HANNAH所作的插畫，讓我們見識到，畫筆及墨汁也可以有更具繪畫風格的使用方式，完成大膽的形狀。

斜影線
這幅插畫取自《彈跳英雄》（*BUNGEE HERO*），由*JULIE·BERTAGNA*所作，分別使用畫筆以墨汁上色，並以斜影線做畫中明暗調子。

漸層調子
局部放大的素描可以清楚看到斜影線的技巧。調子由不同角度的平行線重疊表現。

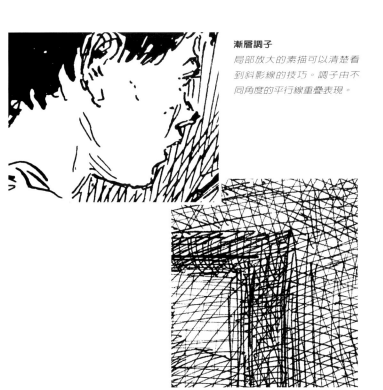

斜影線
此畫來自我在駐村地的一本速寫本，我不加思索畫利用*ROTRING AA*美術筆建立調子。

One night when Jamie was wide awake again,
Lucy said to him, "Bear can't sleep either.
We need to find the Dreamtime Fairies -
they'll help us."

JANE ·SIMMONS就是暢銷畫—《黛絲》（DAISY）的催生者，一隻有自由意志小鴨的簡單故事，深受全世界孩童的喜愛。這類繪本的成功基礎，皆因作者能以接受度最高及迷人的方式，述說母親與孩子之間的關係。JANE·SIMMONS 的畫作是以壓克力顏料完成。

JANE的作品有很強的臨場感，具強烈繪畫性的表現方式下，畫中人物依然保有強烈性格。小朋友的微小特徵及動物似乎漂浮在顏色的大海中，但是在某程度上她用壓克力顏料，成功地將主角的個性結合真實的空間與室內深度。

《夢中仙子》（THE DREAMTIME FAIRIES）的跨頁插圖。對JANE·SIMMONS 來說，此書是創作方向的改變。原本她們所屬的塊狀、有個性的繪畫方式通常不適合這類主題，但是很顯然地，這個吸引人的睡前故事與他的繪畫風格搭配效果極佳。

當JANE還是插畫系學生時，居住與工作都在一艘漏水且破爛不堪的遊艇上，離學校並不遠。她的作品主題一直離不開與居住環境有關的－水、生物及居住在河面上的人。成為一個成功的作家及插畫家後，JANE還是一如往昔，都在船上生活與工作，不過這一次回是在地中海的遊艇上。

當JANE還是學生時，就逐漸發展出個人風格，她一直熱愛油畫顏料創作而非壓克力顏料。她享受油畫顏料較豐富、顏色較有深度的特性，以及顏料被畫紙吸收的狀態。「我必須放棄油畫顏料創作，主要是因為油畫顏料需要大面積的作畫空間，而我辦不到。但是現在我改成完全以壓克力顏料作畫。我很喜歡壓克力顏料，而且發現我可以隨心所欲做任何事。對我來說，紙張也是作品很重要的一部份。我喜歡在能吸收顏料的紙面上做層次，我無法在有底色的紙上作畫，因為顏料會浮在紙面，無法被吸收。」

為了解決壓克力顏料快乾的特性，JANE固定將水灑在顏色，使它永保潮濕柔軟，以便持續調色。她說：「我將顏料存放在食物保鮮袋。」「但是它乾的時候，還是可以畫在上面。乾後顏料形成薄膜，所以可以繼續上色。」

就像《黛絲》（DAISY）系列一樣，JANE·SIMMONS已經為 ORCHARD BOOKS作了許多繪本，包括《艾柏與佛拉》（EBB AND FLO），一隻狗與小女孩住在船上的故事，及《夢中仙子》（THE DREAMTIME FARIES），一個令人驚訝，但成功改變創作方式的書。

這些JANE·SIMMONS學生時代的速寫，是以油畫完成的。JANE醉心於油畫顏料被素描紙吸收的狀態，紙張成了畫面的部份。

《來吧！黛絲》（COME ON DAISY）是第一個成功運用壓克力顏料創作的作品。JANE的這一本書改用壓克力顏料，而且發現她還是可以使顏色被紙吸收，再建立顏色層次。她現在的顏色比以前鮮明的多。

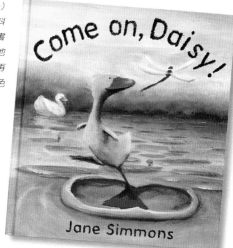

CRASH!

藉著創作《艾柏與佛拉》（EBB AND FLO）這個系列，JANE·SIMMONS成了壓克力顏料畫家。水性顏料以細緻，半透明的層次重疊。她的作畫技巧依然大膽且粗獷，但她試著傳達細緻的個性與表情。

表現手法，材料及技巧

54 版畫媒材

透過前面幾章，我們看過印刷術的演進，及多年來一直為童書插畫藝術家所採用的表現手法與媒材特性。許多印刷技術的改進原以複製作品為目的，現在多用來達到美學效果。如木口木版，橡膠版及絹印為例，現在依然被大量採用。

橡膠版 *雖然是一種很粗獷的素材，材質柔軟的橡膠版須採大「塊面」的雕法。它還是可以透過多色的運用表現細緻的效果。下方的橡膠版是為本書第40頁的插圖所做。*

木刻版及橡膠版 木刻版畫的傳統，奇蹟似地存活到20世紀初，並且被少數技巧高超的藝術家保留下來。這一類作品只出現在限量的私人木刻版畫出版品。木紋木版－刻進木頭縱切面而非有紋理的橫切面－乙烯基版（膠板）－及橡膠版，依然是很受歡迎的印製方法，尤其表現童書繪本的鮮豔色彩與形狀。木刻版畫與橡膠版的原理大致相同，畫面中無色的部份被刻除，只留下凸起來的面，可以上油墨，再壓印到紙面上。

材料及工具 木口木版需要質地堅硬的木頭如喬木或檸檬樹。這一類的樹生長緩慢，樹圍較小，所以橫切面大，約4至6英寸的木片都可以使用。木片要先經打磨，直到表面變得非常光滑。雕刻是以木雕工具完成－長條的鐵片嵌在圓的木頭底座接著把手。這些工具，刀口與雕刻效果都不同，也有許多有趣的名字如：雕刻刀、錐刀、尖刀及平口或圓口刀……等。如果想要對木刻藝術與作法有更進一步的了解，建議讀者閱讀SIMON・BREFF的書，《木刻版畫：怎麼製作》（WOOD ENGRAVING： HOW TO DO IT）。

橡膠版是一種柔軟得多的材質，但是把非圖案的部份刻除的原理卻是不變的。橡膠版能產生更粗獷的較果，而且可以做很大的尺寸及許多種顏色。不過，大尺寸的作品需要精密的事前計畫 ，如果顏色想要與整個畫面調子結構取得一致與完美的安排，你會需要許多有背板的傳統橡膠版地板，及一系列不同尺寸與刀口的橡膠版雕刻工具（切刻大面積與V字形刀口刻線條）－油性或水性油墨及一把滾筒。如

工具與材料
由左至右：橡膠版、雕刻工具、滾筒、油墨

雕刻
最古老的技術之一。這幅《小雞》（LITTLE CHICK）出自JOHN・LAWRENCE之手，三塊大色面都是刻在乙烯基板上，再分別油印。最後再以數位的方式將顏色重疊。

絹印
這是一種製作小尺寸版畫或書籍的絕佳印製方法。為了顧及健康及安全的關係，現在多使用水性油墨。這幅作品是由 KATHERIAN · MANOLESSOU 手工印刷，充分運用了大膽、均勻的顏色及形狀。

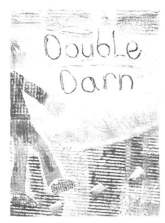

拼版
這是 TANIA · VERDEGO 的作品，它使用一種將各樣物件粘在底板（通常是紙板）上的技巧，然後在表面塗上油墨：接著蓋上一張紙，再通過壓印機，印出作品，表面要力求均勻。

果能使用凸版機當然最好。假使不行，可用紙蓋在已經上油墨的橡膠版，用一隻手抓穩紙張，另一隻手執湯匙背面、用力擦壓紙張，以此法做出各種吸引人的質感。

乙烯基板的質地比橡膠版更堅硬密實，也可以用同樣方式印製，其細膩程度介於兩者之間。乙烯基地板磚也是理想的材質。只要找得到壓印的方法，任何不吸收油墨的表面都可以用來印製圖案及質感。

絹印版 傳統上這個方法用來印製大尺寸的海報，通常是平塗的顏色。油墨是藉由一把橡膠刮刀，刮過絹面將顏色印到紙上，而絹面則先經處理。使用此法印製繪本，並不實用，因為需要大量的印前準備工作及使用大型絹印工具；但若是應用在限量的私人書本，這卻是極佳的方法。大多數由絹印所產生的效果，都可以在電腦中透過 ADOBE PHOTOSHOP 這類的繪圖軟體模擬出來。

蝕刻版 當然，這個方法也不適合大量生產的插畫市場，因為需要接觸危險的化學物質。當然，還是有例外的狀況，像是 JONATHAN · FROST 的佳作—《GOWANUS DOGS》全書就是以蝕刻技法完成的。

單刷版畫 這是一種簡單的轉印過程，通常是將某一表面(通常是玻璃)上的圖案壓印到紙張上，一個圖案只能印一次。你可以在玻璃上畫圖，然後在玻璃上鋪上一張紙，接著平均地壓印紙背，將圖案印到紙上－當然，呈現出來的圖案是左右相反的。這是一種挺簡陋的印製過程，可以創作出各種意外與令人興奮的效果。另一個方法是用滾筒將顏色平均地滾在玻璃上，再鋪上一張紙，然後畫在紙上。這個方法則在紙的另一面產生左右相反的畫面。

單刷版畫
為了表現出有趣的質感及破碎模糊的線條，JOANNA · WALKER 改用單刷版畫印製她的作品《滑溜的猴子》（GREASE MONKEY）。透過局部放大圖，可以看出畫面肌理是由數不清的小斑點壓印紙張而成的。

表現手法、材料及技巧

56　拼貼與綜合媒材

藝術家逐漸發現有愈來愈多創意的方法結合媒材以期抒發他們的想法。任何結合方式都可以被運用在今日的童書中，特別是藉日新月異的電腦科技之助。

綜合媒材

SUE · JONES所作的這幅插畫結合壓克力顏料與拼貼的紙。畫面因拼貼元素的結合，產生出更銳利豐富的對比。

　　拼貼的表現力在童書插畫中向來不容忽視，ERIC · CARLE的鮮明設計手法特別值得注意。拼貼是指：將不同的材質放在一起，創造一幅新的畫面。這個手法現在依然很受歡迎，而且借助電腦科技，運用起來更方便快速，只消一個按鍵，便可隨時修正錯誤。由於手繪與電腦繪圖的逐漸「結合」，已經不易分辨出版品究竟是否出自手繪了。

　　最後，決定選擇的表現手法之後，我們又不禁要問「為什麼?」。倘若技巧或表現手法就是我們要達到的明確目標，那麼，適切地傳達概念，應該沒有問題。但是如果只是純為表現效果，可會適得其反。

　　拼貼圖案的製作過程，最常見的是使用一般的紙張與粘膠來創作，也可試用紡織品，壁紙或其它隨手可得的材料。手撕的粗糙紙緣與刀割的銳利紙緣，兩者效果明顯不同，鉛筆線與畫筆的對比與彼此間的差異，都需要認真考慮。話雖如此，許多有趣又吸引人的拼貼以及前所未見的表現手法，經常是在無從修改的意外狀況下，偶然發現的。這就是我所說的，電腦創作能夠隨時不斷修改的「令人質疑」的優點。

拼貼

手撕紙拼貼的造形有力且顏色大膽。這隻由RACHEL · BUTLER 所作的鱷魚，線條先拷貝到賽璐珞片，然後鬆散地套上顏色。

照片拼貼

這個技巧可以營造出氣氛詭異的超現實「場景」。並置的形狀及尺寸，挑起我們對攝影圖片的熟悉感受。*SHELLEY‧KEIGHT* 的作品有效地發掘這些可能性。

可以暫時保留尚無想法的部份，直到有了靈感，可納入設計為止。

也許有人想要在不同的紙上嘗試各種肌理與顏色，然後依自己的想法割剪或撕貼。經過加工與構圖，插畫就不會有抄襲的味道。而照片拼貼可就需要大量收集舊報紙、雜誌，從平塗的色塊到面部特徵都有。專做拼貼藝術的藝術家還會將資料分門別類加上如「眼睛」、「耳朵」及「手」等的類別，以利將來使用。使用照片做拼貼材料時，最重要的是擺脫呆板的現成照片，組合成有創意的構圖。在童書中應用照片拼貼，有時也會聽到「過於誇張不自然、不適合兒童閱讀」的爭議。但是事實真相到底如何，仍有待商榷。

工具與材料

由左至右：切割板、剪刀、織品樣張、小刀、畫筆、膠水、口紅膠、面紙、剪報。

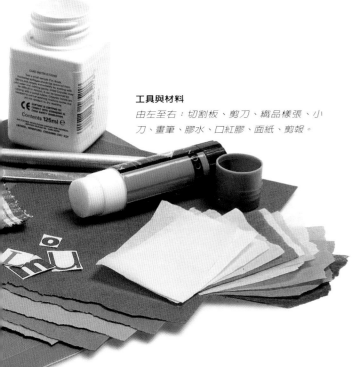

雷射影印拼貼與上色

JUDY‧BOREHAM 將個人作品彩色雷射複印後與這個拼貼作品合用。

表現手法、材料及技巧

58 電腦

插畫系學生對電腦科技應用的看法，通常可以分成壁壘分明的兩組人馬，其中一組人是敬而遠之，另一組則像著了魔似的，深陷其中無法自拔。切記，電腦只是眾多表現工具的一種，只有優秀的使用者，才能因此得到如虎添翼的成果。

數位顏色
以數位方式製作影像的好處之一，就是可以預覽即將使用的顏色而不必真正進行調色。KRISTIN・ROSKIFE 在畫中創作色彩柔和的影子。

我常覺得理想的插畫課程應該是強制禁止學生使用電腦，直到整個學習課程過了三分之二為止。屆時他們應該只開設素描與思考課程。當然，事實上沒有人能強迫他們使用特定的表現手法或創作方式。

電腦的「問題」，或說各類繪圖／平面設計應用軟體的問題，是各式各樣的種特效工具令人誤以為繪圖軟體可以解決如素描、構圖及顏色的陳年老問題。尤其彈指間就有各種令人眼花撩亂的功能選擇，更令人相信繪圖軟體是無所不能的藝術家。與其不理不睬，不如對繪圖軟體帶有一點好奇心才是比較正確的做法。繪圖軟體在現今的童書插畫中扮演一個很重要的地位，而且有愈來愈多創新及令人興奮的數位作品誕生。

工具與設備
由左至右：繪圖板與筆、滑鼠、滑鼠墊、光碟片、儲存檔案用的ZIP磁片。

準備工作 當然，在如此有限的篇幅之內，只能重點式地介紹一些有助於工作順利進行的基本電腦配備。

使用PHOTOSHOP繪圖

KRISTIN · ROSKIFE依著圓子筆線條底稿逐漸地建立顏色及影子層次，為她的新書 ALT VI LKKE VET創作插圖。

麥金塔電腦是專業設計師或出版商工作的標準配備，一般PC電腦接受度不高。但是如果只是想開始做嘗試，PC電腦就足以應付工作所需了。或許還要增添一台掃描器或印表機，能買尺寸規格大一些的更好。

最大的花費就屬購置軟體。ADOBE PHOTOSHOP處理起多數的繪圖工作，已經遊刃有餘，非常理想；ILLUSTRATOR 適用電腦繪圖工作，而QUARK EXPRESS則適合用來進行編排工作。插畫家最常使用的電腦功能可能是掃描手繪線條，然後填入顏色。換句話說，在紙上畫線稿、掃描，顯示在電腦螢幕，然後再加入顏色或肌理質感，在螢幕上描繪線條也可使用繪圖板或以滑鼠完成。在電腦上畫線與在紙上手繪的最大差異是：以繪圖板畫線時，你是盯著螢幕，看著線條浮現出來，而非看著畫筆筆尖所到之處。而且，也沒有複線－重覆確定紙上的線條。有些藝術家會因此而無法作畫，但有些人反而卻覺得很好用。

就如先前速寫本研究所見的，建築物一開始是以原子筆描繪。

掃描原子筆線條。

顏色、陰影及質感都在 ADOBE PHOTOSHOP 中加入，線條維持獨立的圖層，然後再加上顏色圖層。

使用擦去工具，以透明度百分之30或40逐漸擦除線條，如果效果不錯可以保留底稿線條。

這個位置保留原先的圓子筆線條，背後則有平塗色塊。

一些建築物運用具立體效果的顏色及影子。

線條與色塊

運用電腦繪圖最好以掃描線條素描開始，然後再加入平塗色塊。這些插畫是TOM · MORGAN JONES先掃描畫筆及墨水素描，然後再用油漆桶工具填色添加色彩。

Bee · Willey 以粉彩建立畫面主要的視覺焦點（左圖），掃描後再以Adobe Photoshop在最後完成圖中處理微微發光的半透明感（下圖）。

Bob Robber was a thief.

He could steal honey from the bees and the scent from flowers. He could steal the truth from a promise and make it into a lie.

Bob Robber lived alone in a dingy old cottage down a back lane.

BEE WILLEY的插畫作品風格獨特，在童書界一直廣受讚譽。她那顏色飽滿的作品，至今仍是透過手工混合壓克力底色、油性粉彩筆及蠟鉛筆完成的，但是隨著由ANDREW · MATHES所著－《強盜巴布與舞者珍珍》（BOB · ROBBER AND DANCING · JANE）這本書的出現，深沉及邪惡的數位力量已隱約可見。

　　BEE的作畫程序一般是先以壓克力顏料混色，有時

《強盜巴布與舞者珍珍》（Bob · Robber and Dancing · Jane）混合了新舊表現手法繪製而成。粉彩底色清楚可見，但是較柔和，柔和的調子及顏色則覆蓋其上。

讓顏色自由流動混合，然後在同一位置以粉彩筆及蠟筆做處理，讓混合的效果與預期的想法結合。她以ARCHES AQUARELLE熱壓紙創作。「紙張表面堅韌，禁得起任何創作方式。」她說先打底色可以幫助她克服面對空白紙張的恐懼。

　　她感覺到作品已面臨轉捩點。她告訴我：「我一直很享受所使用的創作材料的自由度。」「但是我漸漸明白受限於創作的種類－虛構及其它題材等等－由於尺寸的因素，我的作品變得愈來愈難以處理。我愈畫愈大，希望因此獲得畫面所需的細節。

因為在使用蠟筆或粉彩筆做大面積的質感時，施力不當，我的腕關節因此受傷，同時我長期使用的強力噴膠也有問題。這些都對健康造成影響。所以我開始笨拙地使用電腦，在不同的繪製進度掃描影像，同時自學PHOTOSHOP處理影像。我帶著這些以電腦基本功能繪製的數位影像到 RANDOM HOUSE見IAN·CRAIG，令我感到意外的是，他給我《強盜巴布》（BOB·ROBBER）的文字稿。」

ANDREW·MATHEW聳動的故事，敘述邪惡的巴布（BOB）偷了舞者珍珍（DANCING·JANE）的影子，希望影子會教他跳舞。 BEE的插畫結尾深具啓發性與反省（BEE稱作彩色的「BOLLYWOOD」風格）完美捕捉這個邪惡故事的精神。這本書成了 BEE的真正轉捩點。像這樣一個極具啓發性的文本，在巧合之下成了個人創作過渡時期的代表作，不過她的確在這系列幽幽發光的影像中，充分運用了試驗的結果。

她新的作畫方式依然未變，先用傳統的方法打底色並建立影像的基本骨架；之後再掃描，在電腦中改以PHOTOSHOP軟體繼續處理。有時質感來自掃描的織品，甚或桌面的本文，然後引進畫面中。當然，整個畫面只要一個按鍵即可變亮或變暗。「電腦讓我免去純手工的大面積工作。我可以快速地處理大的面積。還有其它一般蠟筆繪製手法較不易達到的效果。例如，巴布手上的小水滴；電腦可以獲得需要的銳利度及透明度。有許多時候，JANE的陰影與她的臉必須出現在不同的頁面，但是位置卻不能改變，看起來好像時間靜止不動，這也是手繪辦不到的。我還在學習中，也喜歡嘗試新技術。PHOTOSHOP的圖層功能，使你覺得你好像在三度空間中。」

雖然有許多藝術家已經進入數位化，BEE發現一個令她難以釋懷的事實：再也沒有手繪原稿作品了。「這件事令人覺得很難過」她說。

建立調子

在早期階段，繪本一如預期計畫以鉛筆做草稿。

61

部份插圖的是以油性粉彩筆、鉛筆蠟筆及壓克力顏料在紙上手繪而成。強盜巴布（BOB·ROBBER）的角色設定完成，蜘蛛及其網也在光線下描繪。

His hair was black as bats and his eyes were the colour of the new moon. Bob Robber could stand so still that spiders didn't notice him and spun webs across his clothes. When he moved, he was quieter than moss. His thieving fingers were as nimble as fish and he could run faster than morning to be back in his cottage before the sun came up.

最後完成的插畫清楚看出數位繪圖的影響。大面積的深色調子也被添入。高光被挑出來，然後邊緣也柔和化。許多手稿原作被刪除並重新處理。

查閱單・姿勢・身體語言・角度・讓角色活起來

概述

繪本故事成功的基礎是創造出生動的角色。不論繪本有多完美，如果讀者無法相信書中「角色」，一切都是枉然。這個現實問題，當然只有藝術家完全地信賴角色才能改觀。

藝術家產生書中角色的方式各有一套方法。當一個故事需要配上插圖時，開始時應該是詳細的記下角色的習慣、動作、外型、衣物等等的描述；藝術家或許在有意無意間根據自身對真人的認識來詮釋角色。當藝術家身兼作家時，特別是以繪本為例，角色的演變與故事發展是一個密不可分的過程。例如，素描的起草過程中，角色所呈現的個性與成長過程，可能完全影響甚至預見故事未來的走向。我知道不少出色的藝術家/作家，在為新繪本找尋靈感時，會坐在素描板前塗鴉，描繪角色的各種姿勢、動物與人物，直到其中一個角色發出「聲音」，成為主角。

成功的角色設定需要兩件事的配合：首先，具有敏銳及略帶一點偷窺興趣——窺人類自然流露的誇張及古怪表情動作的部份；其二，有能力透過線條重現這些部份。前者可能得出於天生；而後者，則可透過後天學習而得。

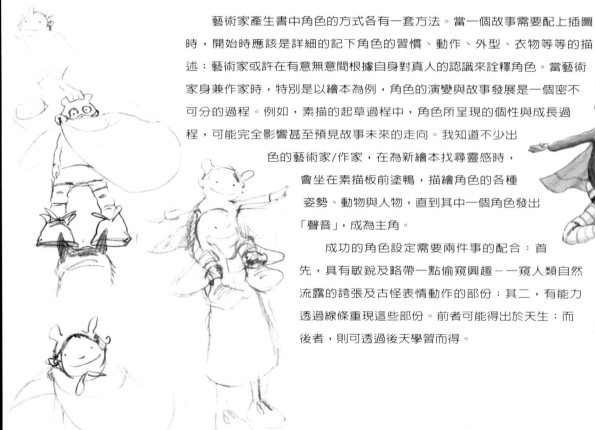

建立角色

在角色建立過程中，姿勢及身體語言如同面部表情一樣重要。這頁出自PAM・SMY之手的人物設定習作，是他為《俄羅斯民間故事》（VASSILISA AND BABA-YOGA）的人物VASSILISA 所做。

第一步

SARAH・MCCONNELL 一開始以鉛筆草圖（最左圖）勾畫這些魅力十足的人物。最後轉變成彩色作品成為主要的人物（圖左）。

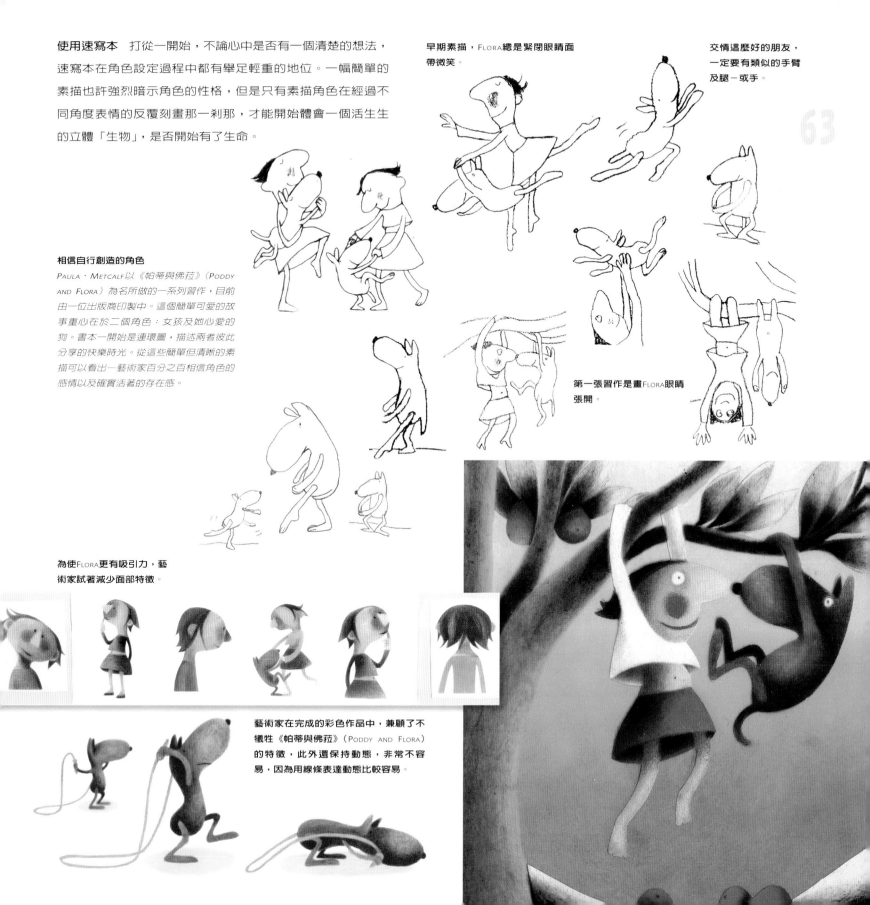

使用速寫本　打從一開始，不論心中是否有一個清楚的想法，速寫本在角色設定過程中都有舉足輕重的地位。一幅簡單的素描也許強烈暗示角色的性格，但是只有素描角色在經過不同角度表情的反覆刻畫那一刹那，才能開始體會一個活生生的立體「生物」，是否開始有了生命。

相信自行創造的角色

*PAULA · METCALF*以《帕蒂與佛菈》（*PODDY AND FLORA*）為名所做的一系列習作，目前由一位出版商印製中。這個簡單可愛的故事重心在於二個角色：女孩及她心愛的狗。書本一開始是連環圖，描述兩者彼此分享的快樂時光。從這些簡單但清晰的素描可以看出一藝術家百分之百相信角色的感情以及確實活著的存在感。

早期素描，FLORA總是緊閉眼睛面帶微笑。

交情這麼好的朋友，一定要有類似的手臂及腿－或手。

第一張習作是畫FLORA眼睛張開。

為使FLORA更有吸引力，藝術家試著減少面部特徵。

藝術家在完成的彩色作品中，兼顧了不犧牲《帕蒂與佛菈》（*PODDY AND FLORA*）的特徵，此外還保持動態，非常不容易，因為用線條表達動態比較容易。

63

角色設定

64 刻畫書中角色

就許多層面而言，這個過程是素描與演出的一種結合。我們已經見到素描的重要性，但是更多時候，在通往角色傳神的道路上，不論角色多麼令人不可思議(如，一隻正在跳舞的大象)，多取決於插畫家筆下的功夫。

有些插畫家很幸運，天生擁有取之不盡、用之不竭的能力。MAURICE・SENDAK，或是QUENTIN・BLAKE都是這類人物。BLAKE逼真簡單的素描融合角色的獨特性。為了逼真刻畫這些角色，他有時需要短暫地「成為」這些角色。BLAKE看似不費吹灰之力與流暢自然的素描，是歷經不同嘗試的結晶。

這個「演出」書中角色動作舉止的過程，可能只停留在內心的想像，也可能是實際的演出。私人工作室中放心大膽演出的過程，幫助全世界插畫家(特別是以害羞出名，退休的一些藝術家)浮現心中想像的圖像。

人物的動作很重要，我們每個人的姿勢與移動的習慣都完全不同，其中透露我們的個性及心情。EDWARD・ARDIZZONE 的實際作法是：「不斷重複描繪一個主題，直到它看起來『沒問題』。」－可能是我們可以學著做的。

一致性是關鍵。插畫家經常被問到，他們如何使不同畫面中的角色看起來都相同。

合適的風格
這個有深沉風格的表現手法是LISA・EVANS所作，當初是一個關於歐洲傳統民俗故事的學生作業。習作中的小孩有一種驚悚恐怖感。

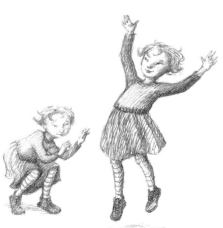

深入了解
角色的鉛筆習作，涵蓋許多動作幫助藝術家了解動作模式。這是PAM・SMY為一本有強烈抒情味道的繪本所做的早期素描習作。

角色建立

角色間的互動也是一個需要用心體會的領域，就像這個由JOHN．LAWRENCE所做的習作。

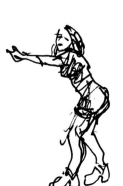

這是繪本最難成功辦到的事，當然，如同前面所說，問題的答案在於結合技巧及逼真的人物。如果是以極寫實的方式創作，可以考慮用照片做為參考依據(見110頁)。或者可以做一系列的實物寫生，找到符合故事情節的習作。這種透過視覺化去瞭解角色的方式，是邁向個人風格素描的起點，可以將角色放在不同的情境下配合適當的反應、情感、動作與姿勢。

表情 每個人對一些基本的面部表情都不陌生：向上翹的嘴代表快樂，反之則代表悲傷。多數人只要察覺眼睛位置及眉毛形狀的輕微改變，就能得知心情及情緒的轉變。

在這個基礎的了解下，就能建立一系列視覺化的情感表現方式。這個基礎結合持續觀察週遭以及編寫故事的衝動，成為成功完成角色設定的基本元素，將角色放在不同的情況及情緒中做一系列的研究，是檢視角色的有效做法。角色需要從頭至尾被仔細徹底思考，如年紀、教育、情緒等等。當然，也可以取用一個來自既存故事中的角色。然後想像一連串的事件，然後試著畫下角色應該會產生的動作。想像當他或她聽到好消息、惡耗，各會出現什麼反應。記住，這類的反應及感情，將強化角色本身的整體肢體語言及面部表情。習作是將自己完全投入角色性格的最佳方式。如果可以渾然忘我、投入其中，就離成功不遠了。

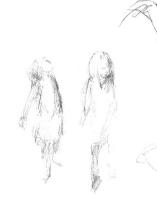

個體姿勢

姿勢常為角色帶來生命，就像 JUDY．BOREHAM所做的習作一樣。

連續動作

JON．HARRIS所作的這一系列速寫，捕捉角色不同時間的動作，需要極高超的技巧。雖然細節表現不多，但是每個人物的姿勢及動作都栩栩如生，同屬一個角色。

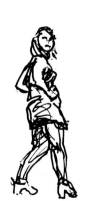

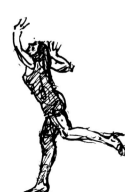

小孩的好朋友 這是一個相當兩難的問題。有機會悠游於藝術創作中，是藝術系學生擁有最重要的一個觀念。在任何一個學習的階段中，允許自己的創作完全取決於市場的需求，導致作品抄襲，是沒有任何意義的。

但是同時了解出版商可能的反應也不容忽視。

依我的經驗，童書作者對學生或畢業生提出的繪本企畫案，最常見的反應是：「顏色亮一點，角色再『吸引人一點』。」是不是有任何研究針對孩童對不同風格人物形象會產生何種反應並不清楚，但是在孩童說：「我要這一本！」前，必先經過作者、經理、銷售員及父母的斟酌，是可以確定的。

這個時代，童書的各式內容都應該是有益的、正當的－普世的概念時，令人訝異的是：藝術家創作的角色常因被嫌「太醜」或「不夠可愛」而被拒用。

雖然平衡藝術表現性及滿足孩童閱讀需求是很重要的，但後者還需要進一步的研究！

忠實的表達
為高年級孩童所做的插書可採用更寫實的平實風格。*Julie · Bertagna* 為《彈跳英雄》（*Bungee Hero*）所做的素描，是以一個學生的弟弟為模特兒直接進行寫生。

平衡吸引力
出版商認為*Simmons*所做的這個角色設定太過極端。

鼻子被認為太長了，而眼睛則太接近。

有個性的臉部
在*Jane · Simmons*以《黛絲》（*Daisy*）系列成為一位成功的作者及藝術家前，她以不同的風格試著表現人物角色。

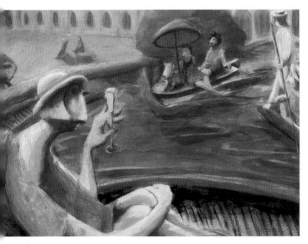

同樣的這個學生所做的「運河生活」，臉部具強烈風格。

這個人物速寫較不極端而且接近出版時的角色設定。

影響

東歐傳統的平面藝術形式對PAULA·METCALF的個人風格造成很大的影響，畫中人物及戲劇「場景」中更清晰可見。

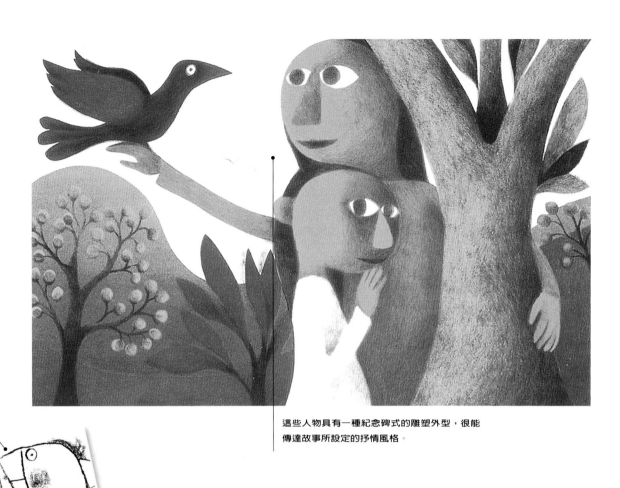

以五官特徵表達幽默感，有時並不恰當。但是如果改以可愛的風格呈現，就像PAULA·MATCALF關於有長鼻子的好處的故事中所表現的一樣，應該就不成問題。

這些人物具有一種紀念碑式的雕塑外型，很能傳達故事所設定的抒情風格。

She helped her granny with drying the clean clothes.....

oh dear!

Its tail - it had come off!

Heart pounding fast.... But there no use

Swimming came very naturally to Annie Backstroke was her favourite of course

She helped keep her dad out of her mum's hair.

"She looks just like the Spitfire 23"

角色設定

68 動物角色

人類與動物王國的關係可以追溯到很早以前。人類持有的特質透過神話、寓言故事及民間傳說，被歸到或投射至不同的物種。有些動物被賦予正義的角色，有些則被貼上反派的標籤，然而，以動物替代孩童扮演特定角色，很能吸引孩童融入想像力，這一點是無庸置疑的。

有許多理論及觀念論及動物在兒童文學與插畫中的定位，其中深入探討這個問題的著名作家就屬MARINA・WARNER。當然，透過簡單、自由的動物造型引導孩童到一些如，安全或父母的存在等議題是可行的。動物可以被用來表現人類最極端的性格及行為。狡猾的狐狸、殘忍的狼、傲慢的獅子及卑微的蟲等，都令人耳熟能詳，是人類性格的典型。使用動物角色也讓藝術或作家擺脫需要明確說明年齡、性別、階級或種族的問題。家禽類動物的親和力特徵也成為傑出的動物角色，另外一個原因就是尺寸大小。作家PERRY・NODELMAN長久以來的觀察─「兔子、老鼠及豬很少在繪本中缺席，其一點也不令人感到意外；兔子及老鼠小到剛好表現孩童在成人世界心中的印象。而豬俱有兒童般的粉嫩豐盈。」

The little boy put Brian into his new hutch.
Brian stretched out and sniffed the air.
"That's funny," he said, and he sniffed
the air again.

活起來

最初GEORGI・RIPPER觀察而來的幾內亞豬草稿，後來延伸出他的書，《我的好友包柏》（MY BEST FRIEND BOB）中，布萊恩・包柏故事的角色，雖然GEOGRI角色造型並未完全脫離原本的速寫，表情雖然不夠豐富，卻掩藏不住每個角色的豐沛生命力。

引發議題

JENNY・SAMUELS利用一種平面設計式的風格，在這個插畫創造出一身上有格子顏色的動物角色。這個角色在故事中引起種族混合的議題。

藝術家將動物擬人化的方式無法細數。我們已見過ALEXIS・DEACON如何將動物園的素描轉化成為暢銷佳作《懶猴》（SLOW LORIS），也見到JANE・SIMMONS如何從運河船屋獲得靈感，創造出《來吧！黛絲》（COME ON DAISY）。上述佳例中，第一手的觀察資料是主要關鍵，完全擺脫二手或三手動物資料的刻板形象。這些動物角色能夠栩

攸關尺寸

JOHN・LAWRENCE以小幅速寫試畫小老鼠直到他覺得滿意為止。

擬人化之動物角色

JANE‧SIMMONS在藝術學校畫出這兩個憂傷的角色。這隻狗是根據她的寵物繪成,加上她是在豬場長大,她有各種能力發展出這隻名為Beryl的豬。

俱說服力

JOHN‧LAWRENCE早期為《小雞》(THIS LITTLE CHICK)所做的草圖。這些素描含有各種必要的真實感以完美模擬動物性格。每個動物幾乎都俱有獨自的個性。

栩如生的原因很多,有些是正確無誤地呈現動物生活型態的一面,人類特質的部份透過文字做敘述,有些則是化作直立走路的兩足動物,帶有動物的臉孔。BEATRIX‧POTTER的動物角色,如 - PETER‧ROBBIT ,MRS. TIGGYWINKLE及其它等等 - 都是寫實的描繪,如果稍有不同,也一定是從解剖學的角度做改變,而DEBRUNHOFF的 BABAR 則是一個有大象的臉與手的人類。以BEATRIX‧POTTER為例唯一視覺上擬人化較不徹底的部份是,衣服下動物的身體不變。

對大多數的藝術家來說,不論表現風格為何,角色都能自速寫本或草稿紙上躍然而生。重複描繪的過程中,角色開始有了生命及個性。有時幾個字,做為故事想法的回應。很明顯地,這個例子是指與作家或已有文本故事合作時。但是屢見不鮮的是,實際描繪角色過程中,常引發新想法及故事情節,而不像印象中,每個璞玉都待發掘琢磨。

試出卡司

THOMAS‧TAYLOR在紙上素描,混合素描及塗鴨記錄為新繪本畫出動物「卡司」。

從後面的角度看,河馬的龐大身軀更明顯。

雙足併攏的河馬更惹人憐愛。

一個 適 合 快 樂 AARDVARK角色的想法。

誇張地表現這頭幼獅的頭及眼睛,使牠立刻引人側目。

Kitamura的創作

SATOSHI KITAMURA 在《披狼皮的羊》（SHEEP IN WOLVES'CLOTHING）這本書中，用了一隻相當平凡、簡化的羊。故事展開之際解剖學知識的運用，讓羊做出更多逼真似人的動作。

SATOSHI · KITAMURA的書極受年長孩童的喜愛。充滿幽默感與共鳴的獨特素描，技巧精緻且完成度高。他使用沾水筆、防水墨汁，然後在鋪平的粗面ARCHES水彩紙上打底創作。

在《兒童看圖》（CHILDREN READING PICTURES）這本書，孩童被邀來評論 KITAMURA「抖動」的線條，令SATOSHI大感意外的是，評論中各種理論推測都有，人們對他(SATOSHI)有各種揣測，從他可能「擔心會畫錯，所以有點不確定」，還有他

這隻羊在這一幅跨頁插畫中雖然化身不同的角色存在，但又不減真實度。

來自《布茲的奇異冒險》（COMIC ADVENTURES OF BOOTS）的首頁插圖，KITAMURA的貓很有真實感。每隻貓看起來都像是正在彼此低聲爭吵、喋喋不休。

的尺可能已經不見了，到只因為他是日本人……等各種猜想。

KITAMURA在他的故事中大量運用動物，他最喜愛的動物不外乎是羊與貓。他告訴我，以羊當主角，源自一本算術書。當然，可能是剛好羊代表數字，但是不知怎麼了，整個概念完全改變而羊成了主角，最後出現在《小羊睡不著》（WHEN SHEEP CANNOT SLEEP）這本極受歡迎的書中。羊在KITAMURA的作品中持續成為最明顯的特徵。在《披著狼皮的羊》（SHEEP IN WOLVES' CLOTHING）這本書中，這些創造出來的羊不論是在放牧的牧場中或未必然地，坐在GOGOL1930年代的古典敞篷車中徘徊在鄉村，看起來都像真的一樣。符合解剖學原理的簡約風格，簡單的添加一件衣服或一個面部表情羊隻性格分明。帽緣壓低的帽子與太陽眼鏡，令人聯想到ELLIOT BAA－一個私人偵探。其實，這些素描的吸引力都

來自KITAMURA獨特、幽雅的幽默感。

在《布茲的奇異冒險》（COMIC ADVENTURES OF BOOTS）這本書中，KITAMURA在漫畫中找到他的興趣。BOOTS是一隻貓，隨著故事情節的設定，符合解剖學的簡單形狀方便藝術家同時賦予BOOTS人類及貓的性格。個性獨立的天性使貓非常適合組成一個社群，其中有自己的團體、派系及行為怪異的個體。

面貌豐富的解剖

這隻貓動作既像一隻真的貓，也像一隻俱備人類表情的貓。就像畫中並攏的兩隻後腳，經過稍微地調整擺出人類的坐姿。

SATOSNI・KITAMURA完全掌握貓的解剖學知識，所以創造出 TOUR DE FORCE OF TUMBLING FELINES，圖中有各種角度及視點。

角色設定

72 點燃生命火花

任何東西到了插畫家手中都可以變的神氣活現。如果藝術家相信一片土司會說話，兒童肯定也會深信不疑。為沒有生命的東西注入生命時，情感的投入是重要關鍵。

合作共生

LANE · SMITH漂亮肌理的藝術作品下暗藏基本的表情，在《SQUIDS WILL be SQUIDS》一書中JON · SCIESZKA所做的圈圈麥片讓人相信最沒有生命的角色也能充滿生命。

只有名字不變

稻草與火柴盒相互承諾。取自《SQUIDS WILL be SQUIDS》書中的插畫，CANE · SMITH很有技巧地綜合火柴成為軀幹，加上四肢及頭成為有生命的東西。稻草則被賦予四肢。

很難想像還有那個插畫家會比CANE · SMITH更有能力詮釋JON · SCIESZKA這麼無俚頭的文本。多年來。這對雙人搭檔已經獲得空前的成功，SMITH強烈怪異的繪畫設計與這些機智、極諷刺的文本成為完美，天衣無縫的互補。MOLLY · LEACH的排版印刷工作使這對組合更趨完美。有人很好奇當SMITH第一次看到SCIEZKA的文本，《SQUIDS WILL BE SQUID》時，反應是什麼？它是一個熱鬧的傳統寓言故事的更新版本；故事開宗明義便說，這是伊索本人一定不會遺漏的寓言故事，如果他現在還活著而且陶醉在白日夢中，身旁圍繞著傻瓜。

SMITH被要求將石頭、紙張與剪刀、稻草與火柴盒；土司與圈圈麥片；BEEFSNAKSTICK；及手、 足與舌頭等這些角色想像出來(更不用說蝸牛、魷魚、蚊子及河豚)。插畫家以多種富創意的視覺技巧達成這些要求。

在麥片碗中圈圈麥片的安排恰足以給我們一種自滿的表情，自誇他的營養成份。在石頭、紙張與剪刀中，剪刀剪出紙張嘴角下彎的不悅表情。

有時候，添加手腳有穩定角色的效果，而且可以變化更多的姿勢及身

體語言。

GEORGE・SAUNDERS所作的《小魔怪・黏巴達》（THE VERY PERSISTENT GAPPERS OF FRIP），是一個超現實的倫理故事。對SMITH來說，是另一項有趣的挑戰。這個貝狀生物個頭很小，上面依附了很多隻眼睛的生物，不時自大海中出現、佔領羊群(並非你所想的，而是最適合敘述故事大綱。)這一小本小書寓意鄰居的關係，也成為SMITH眾多作品中的佳作。

一般來說，只要真實感夠，任何非生命的東西在繪本中幾乎都可以被重新賦予生命。如果角色有各種角度出現在不同畫面中，這時候就需要大量的練習，確定二度空間的繪畫能表現三度空間立體的東西。

將形狀化為角色
一個貝殼盯上它的獵物。LANE・SMITH所畫的貝殼雖然只是簡單的圓形，但是透過構圖的安排，畫面令人感受到獵人與獵物之間的緊張氣氛。

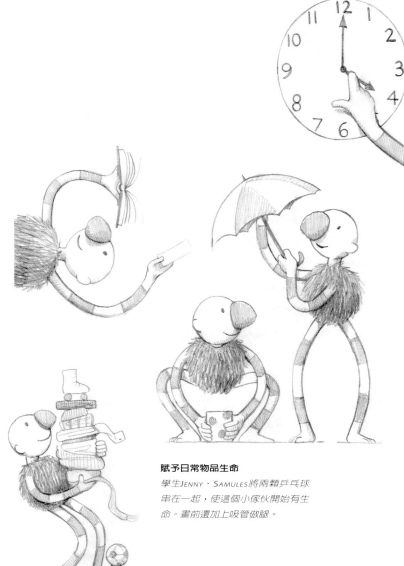

賦予日常物品生命
學生JENNY・SAMULES將兩顆乒乓球串在一起，使這個小傢伙開始有生命。畫前還加上吸管做腿。

查閱單・年齡層・文字與插圖・隨身書・填滿鴻溝

概述

許多人認為圖畫書是插畫家最佳的陳列櫥窗。圖畫書創作從許多技術層面來看都與導演一部影片相似，故事的起、承、轉、合因素都包含在內。文字與插圖的完美搭配需要事先計畫，但是，很多時候，最佳的圖畫書文字與插圖常是出自同一個作者。

發掘新規格

Sara・Fanelli在新書《古希臘神話怪物》(Mythological Monsters of Ancient Greece)中，大膽採用雙面跨頁的規格。書本在這樣的主題中，只能以上下一邊開闔的形式以利閱讀插圖。這是一本「概念」書而非故事書。每一頁只畫一個取自希臘神話的怪物。

透過幽默學習

Jon・Scieszka與Lane・Smith合作的完美的想法如《數學魔咒》(Maths Course)一書靠著幽默感及精美插圖讓孩童樂於親近。書衣載明適合六到九歲閱讀。

「圖畫書」這個專有名詞，是指以圖像敘說故事，只配合幾句文字輔助敘述的書。兒童圖畫書常見的有24頁或32頁，這個固定的頁數，主要因為書本都是以8頁或16頁的倍數折疊裝訂，稱為「書帖」。目前出版商皆認為圖畫書只適合五到六歲的兒童。最近此年齡限制已經有下降的趨勢，而適合六到九歲年齡層閱讀的圖畫書，似乎是一個青黃不接的真空狀態。這個年齡層可能是收藏品及詩集圖畫書的沃土。將來為年齡較長的孩童所做的插圖，重要性也許會逐漸被認同。

年齡最小的孩童有硬皮精裝書，書本內頁只有寥寥數頁，但是都裱上厚厚的紙板，甚至還有塑膠製成的隨身書，精心設計成可以任意黏貼的形式。

大部份圖畫書故事主旨簡單，目的是為了引起興趣並捕捉兒童的想像力。有些圖畫書建立在傳統的韻文上（可能會遇到翻譯的問題）；或許可以這麼說，在這個日新月異的時代，抽象概念最好通過文字與插圖的合作來表現。偉大的插畫家兼作家Maurice・Sendak，為此現象做了最佳詮釋，稱之為「視覺的詩」(Visual Poem)。

吸引買家

JOHN・LAWRENCE所做的一張書衣，是銷售重點之一。封面設計很重要，但是對於整本書的印象，才是潛在顧客進一步細看的原因。

　　圖畫書主要是父母唸給學齡前兒童聽的。意思是，當聽眾一邊在聽故事時，同時有效率地「看過」圖片，然後學著銜接聽與讀兩個活動(有時候被指為「彙整」)以求了解書中內容。隨著繪本變得日益精美，彙整能力變成閱讀過程中極重要的環節，因而能影響孩童智力與想像力的培養。由於圖畫書具有的前述功能，近來大眾才開始認同它的重要性。

　　由於文字與圖片在圖畫書中緊密地連結，有愈來愈的多的繪本，其作者與畫家都是同一個人。在本章中，我們不探討特定的素描畫法，而是專注在文字的產生過程及圖畫書展開的方式，以及文字與插圖如何結合、如何使故事「高潮迭起」。

文字與設計融合

圖書中以手繪完成的文字愈來愈普遍。兩者如果搭配完美，書本整體設計感就會更上一層樓。

KRISTIN ROSKIFTE（圖左）

FRÉDÉRIQUE BERTRAND（上圖）

圖畫書

76 觀念與想法

據說世上只有六個故事，而其它的故事只是衍生自那六個故事，或者是再延伸而已。
James Fitz-James Stephen via Uri Shulevitz在他的書中《以圖為文》（Writing with Pictures）提到：「原創不是說前人所從未說過的話，而是精確地說出你自己所想的東西。」

我的一個學生花了不少心力在一個以為是原創性很高的圖畫書，事實上靈感來自一個特別的平面造型而非故事想法，幾個禮拜後，才發現有一本想法完全相同的書(雖然做法不同)，早在40年前就已經出版。由於這個學生從未看過那本書，這個挫敗經驗使她覺得：原創的想法根本不存在。

事實上，當然詮釋想法的方法無限，前所未見的新想法也未曾間斷。重要的是想法始終源自作者自己。為求原創，有一些看法認為圖畫書應該要有瘋狂的幻想、怪物、異形或恐龍。這些主題並沒有錯，但是有一點要銘記在心：原創來自個人在現實世界中的經驗，而幻想或魔法畢竟與現實生活有段距離。

聽故事容易，但是將簡單的故事說得動聽就不容易。如果你相信自己所創造的東西，不論是來自真實的存在、感情上的、外在或內在，總之它不會憑空出現，靈感源自一個你所熟知的地方是很合理的。我們已經見識到速寫本或筆記本對插畫家的重要性，透過大量的素描、塗鴉及習作，可從中獲得新想法。

一個微笑主題
害羞是PAULA· METCALF圖書書的主題。圖畫書中隱喻人際互動有問題的孩童。這幅跨頁圖畫描述其中一位小孩鼓起勇氣對另一人脫口說出：「我喜歡妳的鞋子」的瞬間。

嘲弄與模仿
諷刺在現代圖畫書中扮演一個重要的部份。LANE SMITH在《快樂的曲棍球家族》（THE HAPPY HOCKY FAMILY）一書中， 以1950年代的書《笛克與珍》（DICK AND JANE）為諷刺對象。MOLLY· LEACH的設計形式成為表達嘲弄創作概念密不可分的重要部份。

世界性的主題

獨立以及母子關係是 JANE · SIMMONS 的作品－《黛絲》（DAISY）的故事主題。此書以動物為主角，使得許多小孩也能認同 DAISY 抗拒母親規矩的掙扎。

Something big stirred underneath her. Daisy shivered.

靈感

詩情畫意的想法常受「感覺」左右。將這些想法記下並組織起來的過程，近似音樂創作或寫詩。這個想法來自 BOREHAM 驚人的兒時記憶。

視覺想法

KRISTIN · ROSKIFTE 在《未知的世界》（ALT VI IKKE VET）中研究視覺的真實感。這本無字圖畫書適合各種程度與年齡的人閱讀。每頁都有前一頁經視覺扭曲展現的新圖畫。

但是單從塗鴉或寫生來發掘想法或洞見可能的趣味故事並不容易。有時候故事的靈感來自某個地方，或是受到某個情緒影響有感而發，如氣憤、喪失某些東西或友情等。MAURICE · SENDAK 的佳作，《野獸國》（WHERE THE WILD THINGS ARE）就是因為某種情緒而產生。

圖畫書的主題多源自視覺而非文字。有時候文中的意義要等到開始試畫圖畫，安排版面，才會有具體想法。

有愈來愈多的藝術家使用視覺來找到圖畫書的主題而非先訴諸文字，但是圖畫書也必須同時俱有說故事與娛樂的功能間單。JANE · SIMMONS 的《來吧，黛絲！》（COME ON DAISY）讓孩童感同身受，意識到 DAISY 渴望探險同時又需要媽媽保護的需求。PAULA · METCALF 的《諾瑪沒有朋友》（NORMA NO FRIENDS）則透過二個小女孩鼓起勇氣做朋友的故事，探討害羞的問題。ANTHONY · BROWNE 偏好在作品中使用益智問題或隱喻的方式看待所有的行為問題。結果他的書常被當作學術研究的題材。當然，圖畫書也可以輕鬆有趣－最理想的狀況是同時兼具兩個功能。

圖畫書

78 形式

形式伴隨功能，你已經有速寫本、筆記本、最喜歡的表現手法與故事要說，一切似乎準備就緒。試問，從練習中找到的表現技法是否適合書中主題？或與文字相輔相成呢？

作家會挑選適合自己作品或主題的插畫家，以免徒勞無功。要找到與藝術家作品完全相符的「感覺」並不容易。插畫家面對這樣的要求，如能瞭解這是不太可能的要求，就不會有挫折感了；當然，作家也要有同樣的心理準備。學生最關心如何找出個人作品風格並保持一致性，無論關心的焦點為何，要找出方向並不容易。然而就算沒有自覺，你最終都會發展出屬於自己的「記號」。如果不費吹灰之力就找到個人風格，很可能掉入幾個陷：一是了無新意、矯情，二是過於熟練。所以作品的「樣子」理應很適合主題。要避免掉入上述危機，可以試著問自己一兩個問題。例如，作品是否有抒情的味道或是傾向設計？換句話說就是，影響是來自圖畫的抒情感？或畫面中別出心裁的造型與以及他它們傳達的力量?作品是不是是否自然幽默，或者有幻想及想像的感覺?這些問題的答案雖無法立即判斷選擇的技巧或表現手法是否正確，卻有助某些想法的具體化，可檢視你現在的創作方式是否不是適用故事主題的發展。簡單地說約略說來，最好是以簡潔的線條表達幽默感。比較抒情的主題則需要更柔

平面作品

*SAM · MCCULLEN*的這個繪本以數位上色。顏色是上在掃描進來的線條。這個繪圖方式，適用這本書的內容，它說一個無名的小孩受邀透過一個來自外太空生物的眼睛，觀察我們的日常生活。

形式反應想法

*JOHN · LAWRENCE*寥寥數筆的線條便完全捕捉了住新生羔羊的歡愉。

調子與韻律
這個詩一般的故事書內容剛好配合夢幻的、抒情的想像。PAULA·METCALF的插畫很自然地帶有一股進入「另一個世界」的氣氛。

和、更多調子的作法；而有時候較具設計味性的主題則傾向使用較銳利、大膽－拼貼或是數位的形狀。

有一個有趣的現象常見於插畫系學生之間：學生提出對故事情節及繪本的極佳看法，而最後卻只能眼睜睜看著自己費盡腦汁的成果拱手讓人—因為自己提出的點子並不一定適合自己的創作方式。專業的藝術家也常遇到類似的情況，將自己的「寶貝」（想法）交給另一個人，是一個很痛苦的經驗。但是無論如何，這個經歷對培養出自的風格都有助益。另一方面，你也可能是那種拒絕被歸類成任何風格的人，而且信手拈來—處理各種主題與情節，個人風格還能保持一致，這種能力一定讓你的同儕羨慕不已！

規格 書本的規格，尺寸與外形是我們閱讀內容前最早的第一印象。因此不能不謹慎思考。坊間新書常打破既有的尺寸與規格。一個最佳的例子是EVA·TATCHEVA的書《女巫左達的生日蛋糕》（WITCH ZELDA'S BIRTHDAY CAKE）（見第87頁）。這本書有一般正常的書背，但是沒有另一邊，闔上時呈半圓形，全開時形成一個南瓜的圓形。通常，為遷就疊書及在書店和圖書館擺設方便，書本形狀常限定於肖像規格（長）、風景規格（寬）或正方形。書頁的形狀決定閱讀、瀏覽書本的方式，並總是使我們令人回想到翻開書本時跨頁時的形狀，也就是我們所體經歷驗過的閱讀經驗。

線性風格
幽默感最好是透過輕鬆的線條表現。LEONIE·SHEARING的速寫充滿豐富的生命。

圖畫書

80 連環圖

閱讀連環圖是一種複雜的技巧。早在兒童期，大部份的技巧在不知不覺中就學會了。西方人由左到右、由上到下閱讀文字或圖片。本章將說明：繪本如何經由事前計畫逐步發展成為成功的視覺連環圖。

籌劃圖畫書，可以借助一連串的圖片來瞭解故事情節的發展，而最簡單的方式－並非唯一的方式，就是將故事分頁做成故事腳本。以書本為例，就是一個可以同時看到每一頁圖畫的平面計畫。最好是畫出一連串的分鏡小圖(見右邊範例)，然後複製成許多張。這麼做就可以讓無數的試驗與想法透過小草圖及大略的文稿來計畫與安排。大部份的圖畫書一共有32頁，約有12張跨頁可供安排插圖與文

平面計畫及小草圖

在籌畫繪本早期，畫一個空白的平面計畫（像這一個32頁的圖稿），重覆複製，然後根據草圖開始構思作畫，直到可以將想法化為有次序的故事情節。通常開始的第一張草圖，只有你自己能理解。

圖畫書的插圖開始更具體，期間有更多草圖及角色的研究習作。

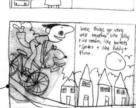

最後結局　取自《帕蒂與佛菈》（PADDY AND FLORA）最後結局的跨頁插圖，由 PAULA・METCALF所作。

更多的想法、設計，透過簡單清晰的素描做更有系統的陳述，永遠記得書本兩頁間的中心位置。

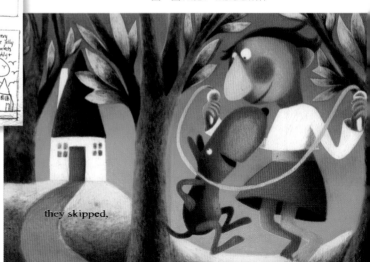

they skipped,

字，再加上右邊的首頁及左邊的最後一頁。

圖文編輯 通常所遇到的最大挑戰，是從一堆文字與圖片中毫不猶豫地刪減，成為數量品質適中，有順序的架構。初步計畫是用最簡單的草稿，不要花過多心思在內頁形狀的設計，甚至是內頁本身的設計。這個步驟的首要目標是建立插圖、文字的正確方向，什麼是故事的主要元素而他們又如何與每一頁搭配形成緊湊的情節？最好的插畫又俱備什麼條件呢？編輯期間，你會發現一個合適的安排正在成形。漸漸地，每張跨頁設計會與內頁關係更緊密，並與整本書協調。

不論插圖的尺寸是什麼－跨頁或單頁－重點是我們看書時，都是同時看到兩面。所以形狀與顏色都要與書本中線的另一面平衡。如果是個別繪製每一頁的插圖然後再來編輯，要達到畫面的協調性非常不易。

頁面編排

就像許多圖畫書的情節，這個故事也是由心中的畫面開始醞釀成形－這些猴子像蜂群一樣聚在一輛車子上。故事建立在結局上，很容易延伸。分鏡腳本顯示插畫家如何捕捉她的想法，然後逐漸的強化頁面順序，所以不同的角度、視點及構圖都被運用來創造故事的節奏及情節。

裁成局部增加戲劇性及改變節奏。

斜跨畫面的構圖－不止暗示猴子的動態，同時也為畫面帶來動感。

將猴子安排成垂直線，與其它畫面的斜畫構圖形成優美對比。

注意有些頁畫面很簡單，有些則較複雜。

結束

兩幅結局插畫都取自JOANNA‧WALKER的《滑溜的猴子》（GREASE MONKEYS）。

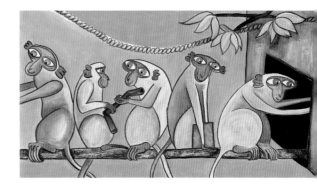

增添情節與節奏　故事敘述的節奏是兒童維持閱讀興趣的重要關鍵。透過頁面大小尺寸的控制；改變視覺角度或是改變頁面上的插圖設計。讓故事劇情高潮迭起，加強視覺趣味效果。裁切畫面可以增加劇情，也可以當做事情發展的高潮。

　　圖畫書的籌劃過程中不能不討論及「節奏」的問題，有其特殊的原因。節奏是圖畫書的成功關鍵，但是在圖畫書中的意義到底是指什麼呢?我們聽音樂、閱讀詩書或看電影的速度不同。當然，如果圖畫書正在述說故事，那麼敘述故事的速度，暨與畫面元素釋放訊息給讀者

文字在書本頭幾頁的留空白與處文字，一起成了插圖的一部份。

視覺節奏

變化鏡頭角度有助保持讀者興趣。如果你要使節奏更疏落有致，就要避免構圖重複。LISA EVANS謹慎思考每一頁面的形狀及整本故事的發展節奏。

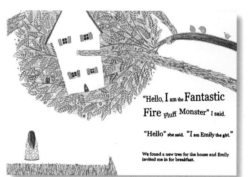
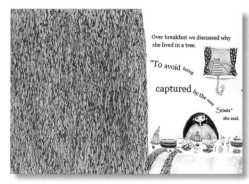

一個突然湧現的顏色，佔據整個畫面，故事發展有一股「趨緩」的感覺。

He really was ...

very ...

slow.

建立關鍵鏡頭

*ALEXIS DEACON*的《懶猴》(*SLOW LORIS*) 時間安排的剛剛好。書中的跨頁插圖提早出現，使人聯想到移動緩慢的懶猴。書中以近似電影分鏡的懶猴鏡頭，表現牠伸手尋找食物的企圖。「鏡頭」保持不動，鏡頭中人來人往，懶猴依然緩慢地伸手探尋牠的獎勵品。跨頁插圖使書中情節更有變化，成了出血排版方式的另一種變化。

的速度，攸關整本全書的協調性。大部份的故事，總有一、兩個問題需要解決，或障礙需要排移除或克服，總之，在有找到解決方法之前，這些不確定的因素無法避免。不論圖畫書是不是在說故事，如果故事要精采，節奏的問題就一定要解決。想要抓住讀者的注意力，視覺節奏更需詳加考慮。如果畫面形狀、顏色或尺寸令人覺得重複性過高，閱讀圖畫書的慾望就會大大減低。每一頁的設計都要與前頁有關，並在心中計畫接下來的一頁，同時顧及整本書的的進度與節奏。在電影製作的術語中，這代表考慮鏡頭角度，如鏡頭移動、拉遠及拉近。在控制節奏的過程中，有某些特定的時候需要加快動作，或放慢速度或是將整個情節濃縮成連環漫畫的格式。這改變有可能是故事的長度或簡化複雜的經驗，快速地帶過以便進入下一頁的故事內容。

很自然地我們會從個人眼睛高度及標準的「遠距離拍攝」的角度來畫一個東西、場景或事件。在繪本的順序中，除非有特殊理由，否則這個標準的角度很快地就會令讀者心生厭膩。所以當圖畫書計畫畫面順序時，一定要將這件事列入考慮。你可以問自己，畫中角色是不是要呈現在「真實的空間」中；換句話說，藉由傳統的方式創造三度空間的立體感，或是改以「圖表」方式，以二度空間的平面形狀存在畫面中。

小女孩的大小在整本書中改變不大。

畫面顏色完全改變原先強調的重點。

框架

我們天生就會將一個人物或一群人放在一個框框內，但是如果一個人物走進或走出格子，即刻便會形成產生一種時間感，並與及一種明顯與書本前、後頁產生很明顯的連聯結想。

84 文字及圖畫

在繪本中，文字與插圖有一種很獨特亦很複雜的關係。他們個別的角色功能應該被用心考慮且相互平衡或互補而非重複彼此的功能。

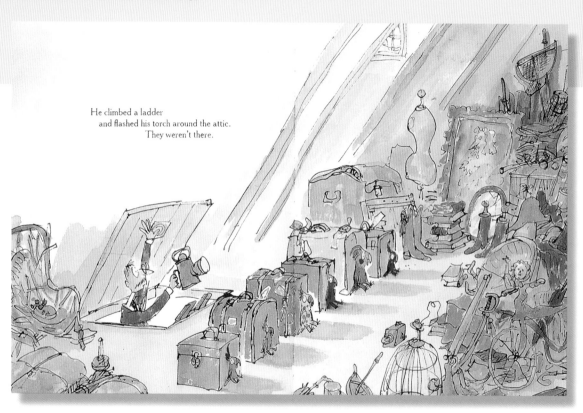

這本書一開始。我們知道RANDOLPH・CALDECOTT是第一個認為圖畫的功能不只是搭配文字，所以被認為是現代圖畫書之父。自CALDECOTT的時代以來，圖畫書已經有長足的進步。伴隨著孩童成長的電視與影片中時而帶有無俚頭及諷刺的內容，現今的視覺媒體多數具有這類內容，對孩童並不造成難理解的困難。

將圖畫書的圖文拼湊在一起時，文字的編排常是最後一塊拼圖。大部份的時間文字與圖畫同時發聲，所以必須不時的調動及安排來平衡兩者的力量。這樣的融合是在圖畫書的核心特徵。文字與圖像之間的關係可以相互延伸與挑戰，而QUENTIN・BLAKE 的書，《鸚鵡》（COCKATOOS）就完美呈現那樣的關係。透過這一本引人會心一笑的書，我們看到DUPONT教授不斷搜尋藏得不見蹤影的鳥。每幅插圖的取景角度，可以讓讀者同時看見鳥，與運氣不佳的教授。從閣樓角落的位置看，我們可以看到一排排行李箱後都有一隻緊貼其後的淘氣鸚鵡，而DUPONT的手電筒則在身後搜尋。書上說：「他爬上樓梯以手電筒在閣樓內搜尋，卻找不到他們。」

DECALAGE是一個法國字，用來表達文字與圖像之間矛盾的意義。在《鸚鵡》（COCKATOO）這本書中，QUENTIN・BLAKE以嘻鬧的方式討論這樣的現象。

平衡文字與圖畫

*Alexis・Deacon*所做的*Beggu*，效益是成功平衡文字與圖像個別角色的關鍵。個別的文字或圖像都無法發揮功能，但他們放在一起時則給我們完整的圖像。文字的使用不應浪費在陳述大家已經知道的東西。孩童聽或讀這些文字時，應該成為一種連結想像的機會。

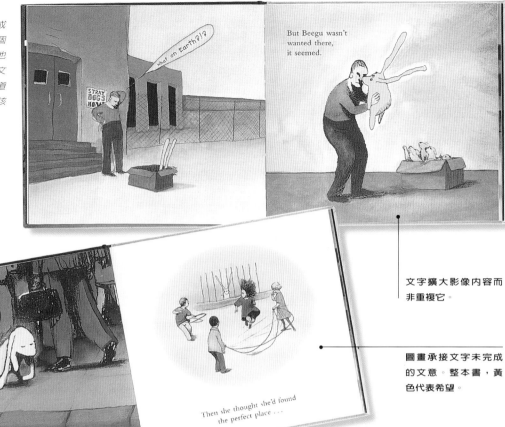

文字擴大影像內容而非重複它。

圖畫承接文字未完成的文意。整本書，黃色代表希望。

一點文字都屬多餘，透過插圖，Beegu的沮喪絕望之情已透過插圖溢於言表，任何文字都屬多餘；再透過群眾與Beegu的大小對比、顏色及相反的行進方向而更令人動容。

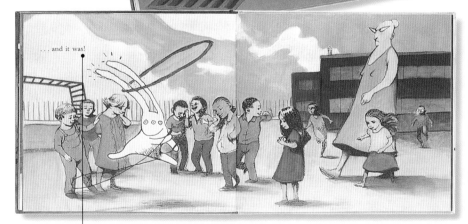

文字表明Beegu的想法，但是當我們由左至右看這張插畫時，我們立刻嗅出學校老師並不認同的感覺。

在《文字與影像》（WORDS AND PICTURES）這本書中，BLAKE詮釋法文，DECALAGE這一類意義不協調的字，而《鸚鵡》（COCKATOOS）又是如何建立在這一個想法上。《鸚鵡》（COCKATOOS）雖然是一個極端的例子，卻極為成功，是差異平衡的最佳演出─當然，這本書的幽默方式讓小朋友覺得很有趣，畫面中的文字陳述事實，而圖像卻完全不同。

如果你的圖畫書的想法原本就與文字的形式有關，很有可能書本的最後的成品的樣子是只有保留了少數文字被保留下來，而圖片則佔了大部份傳達訊息的工作。這時，你應該力求文字的最大效益，讓文字成為一種趨驅動力，或是一種幫助理解圖像的助力。

圖畫書

86 創意書與立體書

年紀小的幼小的孩童喜歡玩書，與書有所互動，立體書及新型書便因此應運而生。兒童可以拉紙帶轉動輪子並掀開折疊頁，。對插畫家來說，這意味著需要詳細加的計畫，來創作出藝術作品。

「書本製作專家」這個專有名詞，是用來形容那些設計立體書運作原理或新型書的人。偶然的機遇下，書本製作專家也可能是圖畫書的插畫家，但是通常他會與不同的藝術家合作，幫助他們製作出特殊的立體書。這個工作範圍可能從簡單的拉紙帶，或是到當書本打開書時可以掀開變成一艘滿載的帆船，駛過書本的設計。當然，愈是複雜的運作原理的設計，其生產製作的成本就愈高。

當書本操作的方式設計出來之後，先前期以空白紙製作測試完成後，插畫家會被要求就這些形狀奇怪、，一時之間還難以分辨不出是什麼的部份繪製作插畫作品。然後，插圖會，在生產階段，插圖會被印製、裁切，接著然後粘合。複雜程度則是看這本立體書有多少部分需要被部份能「操作」。

軟質書

對年紀小的孩童而言，書本有許多種易於使用的樣式。這本書是由柔軟的棉布製作並附魔鬼氈，供可以讓孩童撕粘並可且輕而易舉地置入育嬰袋中。

沿書溝滑動

由HELEN・STEPHENS及ANNA・NILSON合作的《忙碌的挖土機》(BUSY DIGGER)提供年輕孩童一個可簡單實際參與書本內容的簡單方式。

輪子與摺頁

只要轉動《數數書》(THE COUNT-AROUND COUNTING BOOK)書中的輪子，AMANDA・LOVERSEED所做的機器人就能繞著頁面轉動。

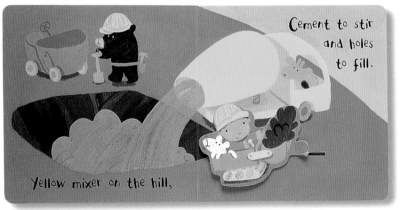

在EVA TATCHEVA的書《女巫左達》（WITCH．ZELDA）中，鼓勵兒童讀者打開抽屜、門及信封(通常會發現令人毛骨悚然的東西)，同時也讓他們體驗輪子，紙帶，鏡子及摺頁的運作方式，每一頁被翻開時，巫婆、桌子及椅子，南瓜及盒子等一個個漩渦狀的東西就會跳出來。EVA與書本製作專家RICHARD．FERGUSON有密切合作，最初的想法來自印刷商，TANGO BOOKS。「他們想要一本HALLOWEEN的立體書，其它什麼也沒有說，讓我自己發揮。我先將故事想法作成分鏡腳本，他們感認為可行。我決定書本打開時，要變成一個南瓜的形狀。我很緊張，尋思其他人也許會覺得這樣做太複雜或太過前衛，但是他們並不反對我的做法。我希望書本打開後充滿驚奇。在這之前，我自己並沒有特別投入立體書的製作，因為我覺得立體書太容易預測會有什麼事情會發生。我希望書中有很多互動的裝置。你不需要與書本製作專家有特別好的工作關係。但是我與RICHARD見面後，我有許多瘋狂的想法對他說，『你可以這麼做嗎？』一，而他從未拒絕說不！我想他是樂於接受挑戰的人。這是一次個很棒的工作經驗。」

互動內容
《女巫左達的生日蛋糕》（*WITCH ZELDA'S BIRTHDAY CAKE*）是一個如假包換的HALLOWEEN立體書，由Eva．Tatcheva所設計，打開成為一個南瓜形狀。

轉動的日曆輪

87

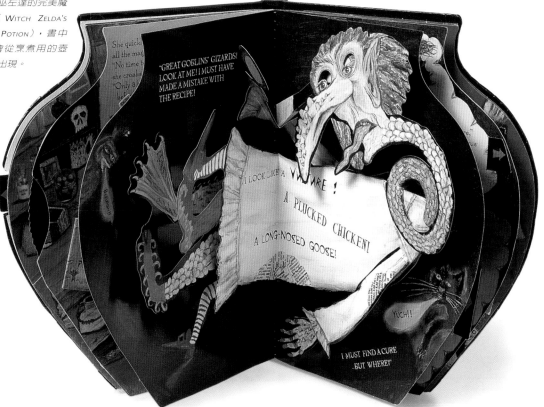

一個會反光的材質被粘上去當作鏡子。

櫃子的每一個抽屜都可以拉開，看?堶惕蝪F西

一個電話夾帶著電話線被粘到底座。

模切紙
這個驚奇的跨頁插畫來自《女巫左達的完美魔藥》（*WITCH ZELDA'S BEAUTY POTION*），書中ZELDA會從烹煮用的壺形頁面出現。

早期工作素描
就如同其它的圖畫書，初期的工作階段包含，以小草圖在既定的頁面形狀下作進行構圖。

圖畫書

88 製作樣本書

分鏡腳本可以讓你像是從遠處般，一次瀏覽整本書的插圖頁。但是藉著製作一個立體的模型，就是所知的樣本書，就能體驗翻書的真實感。

專業的表現

數位印刷讓樣書看起來完成度非常高，就如這個由學生 SAM · MCCULLEN 所作的書，《左都到底在哪裡？》（WHERE ON EARTH IS ZELDO?）（上圖及左圖）

樣本書在製作你的繪本過程中是一個重要的部份。最後，如果你決定要讓出版商了解你對書的看法，你需要做一個模擬實際大小的書，可以給第三者一個清楚的概念(見第9章)。在這個階段，怎麼說，樣本書是為了方便自己，了解圖片順序安排是否妥當，然後充分感受翻書時所經歷的重要元素。每個人覺得準備就緒，可以製作第一本樣本書的時間不同，但是如果覺得腳本已經差不多完成了，就可以隨時開始。有時候有些故事節奏的問題要到製作樣本書時，才會意識到尚待解決。

要製作32頁的樣本書，將8張紙對摺，然後中間縫起來或訂起來。第一本樣本書也可能只是實際尺寸的縮小版，大約的樣式，讓你可以加入小素描及頁碼。當你開始製作大一點的樣本書時，長臂訂書機是很有用的工具。如果你的書的翻書時機是故事敘述中一個重要的部份，你可能會在期間做了不少小尺寸的樣本書，直到你最後做出定稿及實際尺寸的版本為止。所以在這個步驟不必擔心素描進行何種階段或者細節。只要你分得出彼此的差異就夠了。

這是為你的製作方便，使你可以繼續進行下一個步驟。

單疊樣本書
簡單的樣書可以裝訂

長臂型訂書機在裝訂樣書時很好用

多疊樣本書
樣本書也能以薄的的紙張線裝，或折疊成實際的書本大小，然後訂成一冊。此類裝訂方式，要特別留意插圖跨頁時，兩邊插圖的位置一不論是照片或輸出的圖像位置都要正確，裝訂成冊時才能避免插圖位置產生偏移，無法銜接。注意：頁碼也要正確地標示清楚。跨頁插圖的正確位置，應該就是紙張的中間線。

將拷貝後的插畫貼到現成的空白樣本書，也是另一種樣本書的製作方式，就像Jane · Simmons所做的一樣。

最後的樣書 這本書的目的是為了說服出版商，這本書一定會被市場接受，所以應該要出版。最後樣書插圖的完成度，依藝術的認定而定。樣書的實際大小及形狀，主題，都應附合出版商的要求。如果藝術家/作家已經建立知名度而且有獨特的插畫風格，面對一個新進的出版商，作品愈接近完成後的樣子愈好。以此為例，你可以完成二或三張完成的跨頁插畫或一本完整的完成草圖。這些都可以先影印掃描(最後已上色的圖)，然後貼到空白的樣本書上。

新型書
「掀起摺頁」或「立體」的樣書要裝訂在一起有點複雜。它必須要看得出來真的能夠活動，就像這個由Pantelis · Georgiou所做的。

完成度
掃描鉛筆素描後，再印出然後裝訂，成了Pam · Smy的長條規格的樣本書。

　　創作沒有無文字說明的繪本，面臨的是比較特別的挑戰。讀者的看法及心思需要透過視覺故事小心地引導。

　　這個專題研究，《旅程》（JOURNEY）是HANNAH・WEEB的上課製作專題－凸顯一些挑戰處，尤其是想要不使用任何文字成功地表達故事。HANNAH的故事是關於兩個小孩，兩人同在河岸邊玩他們的玩具，男孩玩他的船，而女孩則玩她的玩具船。挑戰表現帆船沿著河流奔向海洋的航程，同時間還有玩具船，加上一個走水路而另一個走陸路，最終在河岸再度相會的兩個小孩。這個故事受到藝術家臨近鄉村的激發，故事的發展直接源自她的速寫本，其中充滿她家週遭的水景及她定期拜訪河岸小鎮的構圖。

　　這一連串的先期計畫，包含一些基本的連續草圖，詳細定出繪本編排計畫，並以小插圖試排，讓插圖的安插方式可以成功地擔當故事敘述的重責大任。少了頁面的少了文字去「連結」所有的訊息，插圖必須包含任何足以引領讀者持續看

早期的腳本沒有從無例外地－未完成而且混亂。製作做這張腳本時，HANNAH・WEBB正在思考減少使用文字的的可能性使用。

跨頁的精細素描含有大量的資訊。兩個小孩的房子被建立出來，而我們有視線則被引導到孩童、船及小人物。河流的流向帶我們往下一頁看。

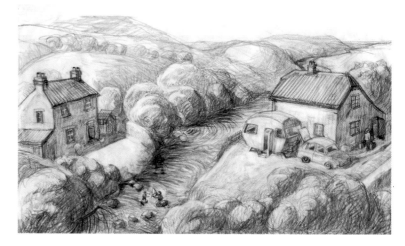

下去的資訊，或可吸引人是從頭瀏覽到尾當然從一面到另一面。有一段時間，純圖畫書還能在坊間見到還看得見，如果說出版商對出版這一類的書，有些猶豫不決，是可以理解的，因為除非是出自知名的作者，否則風險很大，除非是出自知名的作者。如QUENTIN BLAKE的書，《小丑找新家》（CLOWN）就是這一類圖畫書的代表作。

　　《旅程》（JOURNEY）的主題源自風景，所以有一股濃烈的抒情風。無字的敘述有一種莫名的「靜謐感」，更添畫面抒情感。藝術家細節豐富的描繪方式，面臨另一種挑戰，畫面中有許多潛在因素干擾故事情節。HANNAH・WEBB的挑戰就是去排除干擾故事發展的部分，保持讀者對旅途故事的興趣。

少了文字說明，旅程的故事主旨，藉著封面設計來表達－正在打包行李的女孩。玩偶倚靠著窗台，窗後的河流依稀可見。

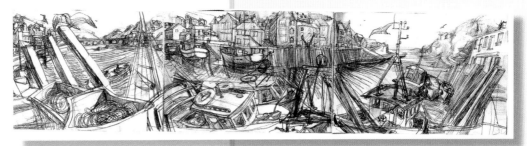

一幅試驗性質接近完成的跨頁插圖，給我們一個從玩具船看世界的角度。

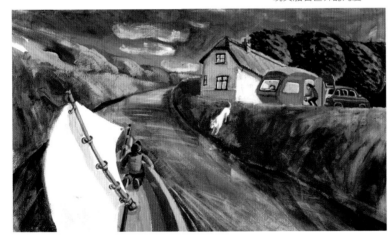

這兩張草圖是在戶外鄉村的不同地點與不同的河域完成，是建構整本書故事場景的重要關鍵。

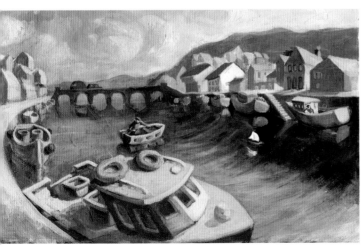

在這幅完成的跨頁中，我們可以看到玩具船及拖車正在旅途上，同時間玩具船正接近終點。

數十張的素描都為表達「流暢」的河流故事情節而做。速本書，由左而右橫跨書面的動態的重要性不難發現。人物設計融合設計。幾乎成了風景的部分，這本繪本，河流就像孩童的角色一樣。

文字與插圖的關係

JOHN LAWRENCE創造了互補或視覺上平行的故事敘述方式，以防產生文字過多的印象。如果繪本的文字編排比插圖早，藝術家在創作時就會遇到不少問題。

我們已經仔細地看過繪本中文字與插圖搭配的重要性，以及整個過程通常經由一個作家/插畫家完成，但是，當作者與插畫家是不同人時，合作的模式又是如何呢?本章的專題研究，要看一組成功的搭檔。

40多年來，JOHN LAWRENCE一直是個居領導地位的插畫家。他那著名的雕刻與素描美化了各個年齡層的書本。他雖然獨立完成不少著作，但是也有與各個領域著名作家合作的豐富工作經驗。2003年他以《小雞》（THE LITTLE CHICK）（WALKER BOOKS）獲得NEW YORK TIMES最優圖書。WALKER BOOKS當時急著要找到適合他下一本繪本的故事情節，後來找到由傑出童書作家MARTIN WADDELL所寫的《小不點的大冒險》（TINY'S BIG ADVENTURE）。這個可愛的故事敘述兩隻田鼠在若大的鄉村中，他們冒險、分離與重聚，故事是JOHN最喜愛的鄉村題材－充滿玉米田、舊鞋及拖車。但是文字與插圖是如何產生共鳴的呢?

JOHN說：「因為有嚴謹的編輯流程，近40年的插畫生涯，我從來沒有在製作繪本期間與任何作家有接觸。出版商總是喜歡讓作家與插畫家保持一點距離。」他在結論中說到，這可能是件好事，又說：「我想，我們最好是分別開專注於自己的創作，因為如果其中一方個性較強勢，很可能會引起一些糾紛。有一些先生與太太的夫妻的搭檔就可以合作愉快，如AHLBERGS及PROVENSONS。」他覺得很幸運能夠與像WALKER BOOKS這樣好的編輯合作。「他們很擅長為會為文字與圖書穿針引線。」

在繪本的初期階段，就是當JOHN第一次看到文字時，整個過程牽涉到由他先做出大約的頁面設計，同時與其它編輯進行討論，然後淘汰任何多餘的文字與插圖，直到繪本呈現的感覺對了。

上述所提，先有文字再配插圖時的問題，在為兩隻老鼠拉扯一隻舊靴子的鞋帶搭配插圖時就發生了。書中文字詳實載明（ KATY對TINY說：「有一隻靴子！」、「你好聰明居然可以找到它！」）。JOHN解釋說：「既然，文字清楚敘述，插圖發揮空間縮小，所以我沒辦法直接畫老鼠指著靴子。」相反的，他聰明地改以表現兩隻老鼠玩著鞋帶，藉以帶給讀者與文字敘述稍微不同的看法，使文字與插圖產生共鳴，而非重複文字本身的意義。整本書中有許多像這樣的小轉變以使文字與插圖的連結更活潑生動。運用JOHN LAWRENCE的版畫/拼貼技巧，下一階段中他與設計者工作更緊密。他在這階段又再次做出貢獻並備受讚賞。每個畫面中不同顏色與質感的背景，都是分開印製然後再拼貼成為一個完整的畫面。設計者肩負將每個元素連結在每一頁的重責大任，包括文字字型，而每一個字都是藝術家以乙稀基膠版雕刻而成。

作家與插畫家的分工

JJOHN LAWRENCE花了大量的時間為一本新繪本做最萬全的準備。最後的作品是以雕刻在乙稀基膠板後印製而成，但是兩隻老鼠的草圖則是先以線條做試驗。早期的模擬跨頁插圖將拼貼及手工上色影印稿貼在一起。

93

在這個階段，藝術家對他的角色並不滿意。

後來的一張模擬稿較接近完成的作品。

藝術家試做許多「小片斷」及誇張的動作以了解老鼠的不同表情。素描中流露一股親馨及溫暖的互助感。不須仰賴心靈感受，只要相信所繪的角色及卓越的素描技巧。

查閱單 • 詩文集與故事書 • 畫什麼發揮想像力 • 建立場景 • 封面 • 詩 • 搜尋 • 保存人物速寫本

概述

為故事書配上插圖，與圖畫書的做法不同，因此插畫家因此要改變執行方式。
為故事書配上插圖主要是針對年齡較大的讀者，這意味著圖像與文字的關係完全不同。

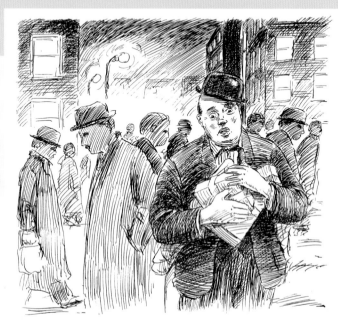

繪本主要透過文字與插圖溝通，兩者之間相輔相成。故事書則不然：先有文字而且可能並未想過插圖的搭配。成人故事所以缺少插畫。常是因為插圖擋在作者與讀者之間，妨礙文字閱讀時心中產生的畫面，因此很少使用插圖。然而，好的插圖，不論事成人或兒童的，應該提供一種視覺想像，是文字影像的一份子；他的角色應該是增進讀者的了解及欣賞趣味。

強化經驗
這幅插圖取自《超現實故事》（SUPERNATURAL STORIES）（由WILLIAM・MAYNEL所選）我特別關心營造燈光昏暗的忙碌街景影像。

將文學帶入生活
為詩集、收藏及禮物書等一類書籍作插圖，就像JAMES・MAYHEW所做的是引領兒童欣賞純文字文學一個入門關鍵。插圖可因此培養兒童視覺及文化素養。

強化文字

PAM‧SMY為THE GIRL WHO COULDN'T WALK一書所作插畫，是由BERLIE‧DOHERTY所著《給7到9歲兒童的50個偉大故事》（50 GREAT STORIES FOR 7-9 YEAR OLDS）中的一個故事，為滿是文字的故事增添一些趣味，無論是在起初的形狀或一時抒情的及視覺的搭配。

暗示個性

這幅取自《超現實故事》（SUPERNATURAL STORIES）故事中的插圖，人物及其之間的關係非常有趣。我想要暗示一種存在兩者之間無聲的溝通。

字典中對動詞「配圖」一字有許多不同的定義，但是他們都傾向被解釋成表現光線、詮釋及美化。

近幾年有一種所謂的「哈力利波特效應」，J‧K‧ROWLING的書空前成功，使得先前只會期待看到書中插圖的年輕讀者，現在，反而輕視插圖是幼稚的表現。現在還不知道到底是出版商或是消費者帶動這股風氣，但是這個情形可能是根植一種誤認，書本是不是需要配上插圖的概念。嚴格地說，具想像力的文章「不需要」插圖。插畫不是用來重複文字敘述或解釋文字。而是擴大讀者的經驗及刺激兒童的視覺敏感度。

藝術家必須尊重作者的原意，以他或她自己的方式反應而不是大辣辣的強行以畫面介入文字。大多數的插畫家根據他們相信的文字片斷及最有靈感的部分創作出最佳的作品。

給高年級孩童的圖畫

96 畫甚麼

選一段文字做視覺的詮釋並沒有想像中直接了當。如果沒有指定文案，不同的藝術家可能做出完全不同的選擇，而且用不同的方式表達。但是，還是有一些指導原則具參考價值。

第一次看到文字原稿時《費寶床頭故事系列—斯瓦荷門小販》(THE PEDLAR OF SWAFFHAM IN THE FABER BOOK OF BEDTIME STORIES)，PAM‧SMY就做了筆記與草圖，希望可以從文字中找到恰當的插畫元素。故事發生在一座著名的橋，所要避免出現重複的觀點，她轉而以近距離特寫的方式克服這個問題。

第一個選擇

JOHN與小販間的對話。

兩者更有趣的對話。

There John Chapman and his mastiff shared a bed of straw; they were both dog-tired.
Early on the morning of the second day the pedlar and his dog returned to the bridge. Once again, hour after hour went by. But late that day John saw a man with matted red hair lead a loping black bear across the bridge. "Look!" he exclaimed delightedly.
And his mastiff looked, carefully.
"A rare sight!" said John. "A sight worth travelling miles to see. Perhaps here I shall find the meaning of my dream." So the pedlar greeted the man; and he thought he had never seen anyone so ugly in all his life. "Does the bear dance?" he asked.
"He does," said the man. He squinted at John. "Give me gold and I'll show you."
"Another time," said the pedlar. And he stepped forward to pat the bear's gleaming fur.
"Hands off!" snapped the man.
"Why?" asked John.
"He'll have your hand off, that's why."
The pedlar stepped back hastily and called his mastiff to heel.
"He had a hand off at Cambridge," said the man.
"Not the best companion," said John.
"He'll bite your head off!" growled the man, and he squinted more fiercely than ever.
So the second day turned out no better than the first. And on the third day the poor pedlar waited and waited, he walked up and down and he walked to and fro, and no good came of it. "Now we have only one piece of gold left," he said to his mastiff. "Tomorrow we'll have to go home; I'm a great fool to have come at all."
At that moment a man shaped like an egg waddled up to John.
"For three days," he said, "you've been loitering on this bridge."
"How do you know?" asked John, surprised.
"From my shop I've seen you come and go, come and go from dawn to dusk. What are you up to? Who are you waiting for?"
"That's exactly what I was asking myself," said the pedlar sadly. "To tell you the truth, I've walked to London Bridge because I dreamed that good would come of it."
"Lord preserve me!" exclaimed the shopkeeper. "What a waste of time!"
John Chapman shrugged his shoulders and sighed; he didn't know what to say.
"Only fools follow dreams," said the shopkeeper. 'Why, last night I had a dream myself. I dreamed a pot of gold lay

看見醜陋的臉孔—重要嗎？

利用手杖，韁繩及熊的鎖鏈串聯構圖。

讓畫面更具衝擊力。

沒有必要將橋置入畫面。

高潮時刻。也許會使畫面更具張力。

加大熊的體積高過小販。

但是有礙故事敘述？

第二個選擇

JOHN與店主間的對話。

故事的重點但是令人不感興趣！

店主畫成蛋形。

受委託的作者，在交出文稿時，稿上註明故事的主要高潮部分並在一旁寫下「配上插圖」，根本是一件不可能的事。這麼做有兩個不好的原因。其一是：高潮的時刻常通常最不適合搭配插圖；其二另一個則是：插畫家如果能夠自主地選擇選擇自己想要以圖畫詮釋文字，通常效果較佳。為什麼會這樣？

如果一段文字已經明白的敘述一段變化或明顯的動作，任何的圖像詮釋只是多此一舉：結果會使故事進展變得呆滯不前。SHERLOCK HOLMES與MORIARTY之間的結局，多年來已經有數不清的藝術家試圖表達。如果讓藝術家們自由發揮，大部分的很可能人會選擇暗示性，而非明示的表達方式，如此一來，張力就會自然產生張力，例如水流聲甚或驚鴻一瞥的黑影，都能激發讀者無限想像力。

地方、物件甚至空房間都能使讀者產生一定的心理反應，對場景衍生出自己的想像力。要永遠記得決定以什麼角度來為故事做插圖是非常重要的。

我的一個學生近來受到一隻掉在路上手套的啟發，而做了一系列有力的素描。這個模糊及暗示性是故事插圖中一個重要的部分。ARDIZZONE覺得表現英雄或英雄故事的最佳角度是從作者背後看。她很少畫特寫反而覺得：「人物應經由其環境暗示出來而非仔細的描繪」。

氣氛與張力

Betsy Byer所做的一系列故事，《夜狐》（The Midnight Fox）這樣優美的著作做首頁插圖，我迫不急待的想像傳達書中營造的戲劇性.

人物間的互動

前一隔壁頁，最左邊的文字紀錄與草圖，在修飾細節後，成了出版商的最初素描。由於這一幅跨頁中是一連串的對話，藝術家決定專注描寫人物間的互動，以免重複書本其它頁也會出現的背景。

給高年級孩童的圖畫

98　建立場景

先前前幾章書中已經看提過了第一手的實地寫生資料以及建立地方屬性的重要性。當你為文字中所載明的特定時間或地點做插圖時，或寫實或想像，對載明的部分做一番研究是不能少的步驟。

時間與地點，情緒與氣氛需要透過藝術家逼真的傳達，可能是借建築的細節，人物服飾甚或是光線等。許多插畫家收集一堆，將來可能用的上的二手畫。書本含有各式照片－特別是有關服飾、某個時代的家具或是建築細節、城市及世界各個人種。

重要的是如何充分運用這些參考資源而非受限於這些資料。如果時間、經費及自然條件允許，能拜訪書中所提的場景，那將會很有幫助。花一兩天的時間徹底融入所在地、，進行做實地寫生，是開始一本新書最好的方式。但是，這或許不太實際，大多數的參考資料來自圖書館或網路。

有個藝術家一絲不苟地研究他她的資料，這個人就是CHRIS・PRIESTLEY。他並非特殊的例子，因為這些時間以來，他同時兼具作家與插畫家的身分。他接受訓練成為一位插畫家，同時為報紙及雜誌工作許多年。

為自己的文字做插畫並沒有不如想像中容易。他說：「首先，我沒有權利為自己的文章做插圖。我必須說服出版商，我有能力做這件事。」身為作家與插畫家，他一直經歷應該畫什麼的爭議。CHRIS決定為《死亡與箭》（DEATH AND THE ARROW）製作小張主題式的首頁插圖。

當地的靈感
一間附近的博物館完美地符合《戰士首領－亞瑟》（ARTHUR WARRIOR CHIEF）中敘述的老房子。作者是MICK・GOWAR。我因地利之便，能夠為屋內外做素描。

內文及插圖都需要歷史性的研究。CHRIS非常清楚使用影像資源可能產生的面影響。「你必須想辦法使你的作品看起來像是原創，而不留下參考圖片的痕跡。我有許多參考書，但我試著不受其侷限。當然，你的人物服裝必須與時代背景相符－但是如果若是一個虛構的故事，情緒與氣氛才是最至關重要的。當你看到別人的插畫作品出現熟悉的資料來源時，你總會擔心。」CHRIS形容為文字配插圖的過程近似拍片。「就像在找對的鏡頭角度，令人感到有趣並能建立情緒。」

發展敘述
《死亡與箭》（DEATH AND ARROW）的封面，CHRIS·PRIESTLEY以畫面暗示「地點與發生的時間」。1715年的倫敦時代背景，文字及插畫都要做歷史性的研究。首頁隱約地暗示故事的新發展。他形容他的做法是營造情緒的變化。

視覺「標記」揭示每一個新章節的開始，也是微妙的情緒及跟隨故事發展的指標。

這個靜謐的影像暗示接下來更戲劇性的情節，消逝的面部更添加緊張氣氛。

保持故事發展的主軸很重要。主角以不知名的剪影表現，避免釋放太多關於下頁的內容．

氣氛凝重的速寫預言未來，建立時空背景。

給高年級孩童的圖畫

100 書本封面

不論文字是否含有插畫，多數童書封面都有插畫。一個插畫的封面設計要能提昇書本的曝光率，同時還要忠於書本的精神內涵.

短篇故事

短篇故事書包括許多不同的獨立故事。編輯建議我為故事標題做插畫，為慵懶的加勒比人調子著作建立場景。

插畫的書本封面是一個相當新穎的概念。原本，書皮只是純粹保護書本，且多由經銷商提供而非出版社。19世紀偶爾還可以見到一些插畫的書皮，一直到了1920年代書皮才真正成為廣告或包裝的一部份。在這個書籍普遍的年代，沒有哪一本書沒有獨特的封面設計。

近年來，設計與插圖工作已經區分開來，所以很少見到設計者與書本封面插畫家是同一人(見第8章)。一個委託製作書本封面的案子，工作通常涵蓋設計家與編輯，而他對封面應該放些什麼已經有明確的想法。此外，出版商的銷售員也有可能參與意見，更有可能全盤推翻設計案，如果他們覺得設計影響銷售成績時。當然，如果委託商很有經驗，他就會選擇藝術家的風格能與文字相得益彰。換句話說，藝術家的作品看起來能與文字有相乘及提昇的效果，不論文字是幽默的、黑暗的、抒情

異國風景

JANE・HUMAN為HENIEMANN CARIBBEAN WRITERS系列所做的封面設計，為故事內容提出簡單暗示，透過豐富的異國顏色強烈暗示地方屬性。

裝定釘線

195厘米(7
1/2英寸)

**尾巴位置不
同時龍可以
站起來。**

145厘米(5 1/2英寸)
加上出血

概念

這本書的概念是要造創一本看起來相
當古老的手工筆記本,其中含有各類
如何養龍的建議。*NIROOT · PUTTAPIPAT*
細膩的筆墨風格非常符合書本概念,
這也是他被選出來的原因。書皮有一
隻龍的插圖可以複製到有肌理質感的
筆記本。這個概念被帶入書本內頁
中。

簡介

第一張為書皮所做的簡介可以看出書本的規格與尺寸。你可能會收到設計者的
速寫手稿,或是像這裡的數位草圖,剪貼的做法被用來形成概念(左圖)。內
頁的文字透過編輯整理概略的跨頁草圖交給委託的作家(下圖左邊)。當作者
完成文字部份後,做成大概的編排然後設計者再畫出羊皮卷軸與龍蛋的大約位
置(下圖)。這些再傳送給負責上色繪製的插畫家。

**不用太擔心
羊紙片的位
置,文字位
置可以機動
調整。**

**羊紙片下柔和模
糊的影子可以製
造立體效果。**

**出血至頁緣外,
以重疊賦予深度
感。**

空出裝定線位置　**加上翅膀**

**龍要抓住更
大的東西**

**尾巴
可以彎曲**

草圖

插畫家寄回鉛筆草圖,尋求內容與位置的更改建議。內頁的
草圖不須更改,所以藝術家可以繼續完成上色。書皮須要進
一步修改,所以數位草圖被複製出來(上圖)。數位草圖顯示
藝術家的鉛筆速寫及手工紙筆記本的照片及裝訂線,加上可
能使用的字型。設計者的建議(標在頁緣)寄還插畫家。

**最後完成的彩色
作品。**

最後的彩色樣張顯示文字與插圖結合。

**完 成 的 封
皮 。 將 龍 放
進 來 , 盡 量
放 大 。 為 了
達 到 目 的 ,
龍 轉 成 面 向
左 邊 , 文 字
被移動而編排也修改讓龍的尾巴可
以彎曲圍繞著字。**

**內頁保留設計
者的概念。**

給高年年級孩童的圖書・畫本封面

設計者所選擇的字樣與插畫家質樸的圖畫，和諧呼應。

印刷

當代的書皮設計針對12歲或年齡更長的兒童。藝術家BEPPE・GIACOBBE的印刷作品與有活力的設計造形完美地搭配。簡單、大膽的封面設計深深吸引年輕讀者。

在這兩本書的封面中，設計者挑選一可以與插畫家配合的顏色，營造出和諧的包裝概念。

的、勇敢的或奇幻的。封面必須吸引潛在買者的目光，為書本封面或故事內容做插畫非常不一樣，今日常見的故事內容插畫與封面插畫經常出自不同人之手。可能是因為出版商希望以相同的封面設計營造其一貫的形象：封面設計的需求常比書本的整體協調性來得重要，有一個說法是「不要光從封面評論一本書」似乎成了一種陳腔爛調。這可能是為了透過吸引人的封面設計達成銷售佳績，反而導致設計上超出書本的實際內容。

但是好的書皮設計應該能配合書寫風格，並且帶出書本內容的味道卻不全盤洩露故事內容，到底怎樣的設計風格最受讀者、各年齡層及種類青睞的爭議不斷，因為那和大眾品味有密切關係，也與以及出版商想要複製先前銷售佳績的壓力都有關，或者直接抄襲那些不影響著作權的佳作。無論如何，總是有出版商及編輯甘冒風險，另闢戰場。

來自WALKER BOOKS的VICTORIA ALLEN敘述整個委託設計封面的過程如，《十五種愛的方程式》（FIFTEEN LOVE）（由ROBERT・CORBETT所著），在令每個人都感到滿意前，她會在許多的插畫家中找到有可能接下委託案的藝術家。「在工作繼續進行前，我必須得到編輯的首肯，以《十五種愛的方程式》（FIFTEEN LOVE）這本書為例，藝術家BEPPE・GIACOBBE住在義大利，應要求寄來第一張設計圖，其

工作執行

在見了編輯之後，我完成了《夜狐》（MIDNIGHT FOX）的草圖，雖然書中並沒有這一段故事情節的敘述，但是畫面充份地表達故事的緊張氣氛。

THE MIDNIGHT FOX
FABER CHILDREN'S CLASSICS
Betsy Byars

當代小說

JOCHEN · GERNER為 EDITIONS DU ROUERGUE所做的封面設計，結合大膽、粗獷的造形與吸引人的和諧顏色及手繪的風格。

中還包括原作。」作品棒極了！所以我們將它保留下來！他後來又寄來JPEGS格式的作品，我將作品列印給編輯過目。事後將意見E-MAIL給他，接著他將修改過的速寫寄回－是一個高解析度的JPEG影像。」

要確保最後設計的顏色與藝術家原先的想法想同有些問題。「我總是要求輸出由藝術家確認過的彩色打樣。因為每次打樣顏色都略有不同，所以一定要有樣稿做比對。」

VICTORIA相信在現今的網路時代中，藝術家實在沒有必要帶著作品外出拜訪出版商，讓對方看自己的作品。一來，設計者沒有時間看，二來，現在已經有更快捷的方式使別人了解藝術家的作品。「我們收到很多的電子郵件，並保存在資料夾中，當我們有時間時就會上網瀏覽，所以藝術家如果能建立個人網站，是很重要的。」

設計家使用的顏色與編排銜接「似水的」文字與圖像的感情主題。

引起主題

一個女孩內心的嫉妒與掙扎在海洋的背景及猛烈的暴風雨中表露無遺。MICHELLE · BARNE的拼貼插畫適當地引動心情起伏。

前面的封面在書背重覆出現，並有文字重疊其上。

給高年級孩童的圖畫

104　詩文插圖

因為文字本身常常投射「影像」，詩不容易配上插圖。
但是，一經合併時，一加一，一定大於二。

已經有許多年，沒有見到詩人與藝術家合作成功的例子了。以成人的觀點思考，LEONARD・BASKIN為TED・HUGHES的詩歌所做的傑出素描扣人心弦，而WALTER DE LA MARE與EDWARD・ARDIZZONE則是很難在兒童詩中實現。

對詩文插畫的表現方式與圖畫中對散文的回應是兩件不同的工作。一首詩都代表一組完整的說明，讀者個人享受的方式也不盡相同，重要的是藝術家不能以太普通的方式表現。通常成功的詩文插畫涉及藝術家本身更主觀的想法，與詩文形成一種平行的視覺說明，一種對應文字的旋律，特別是詩中帶有抒情味。好玩的兒童詩，無意義的韻律或不高明的詩都可能因插圖而強化，特別是文字本身可以與圖像合併或以音樂的方式融入首頁設計。

MICHAEL・ROSEN所著的《在鼻樑上遊走》（WALKING THE BRIDGE OF YOUR NOSE），

版面上的造型

許多「腦筋急轉彎」式的圖形分散在版面的空白處。

文字與圖像

CHLOE・CHEESE捉住機會，完成整張頁面的設計與文字的背景。文字遊戲詩有許多種處理方式。在左邊那一頁，她想像一個對迷語感到困惑的家庭，而歡愉的（BELAGCHOLLY DAYS）則是配上為天寒地凍所苦的詩人。

是由CHLOE‧CHEESE做插圖，一位極受尊敬的藝術家與版畫家。文字與顏色豐富的圖像相互融合使版面充滿活力，閱讀起來更覺配合的天衣無縫。這本書是文字遊戲詩與繞口令的合集，很難想像有那一本童書繪本可達到文字與圖像如此完美和諧的境界。

CHLOE‧CHEESE的作品與詩的搭配特別好。她獨具特色的素描與繪畫能與文字共舞形成一種天衣無縫的視覺場景。她告訴我：「你必須特別小心詩文」，「你不能太保守。你試著捉住字裡行間的魔力與幻想。《在鼻樑上遊走》（WALKING THE BRIDGE OF YOUR NOSE）對我來說是一個極難忘的作品。其中有太多的想像－當然，時空不影響想像力的發揮。意思是說圖書可以自由移動，非常自由。」

在EINSTEIN，《數學魔咒》（THE GIRL WHO HATED MATHS）一書中，SATOSHI‧KITAMURA不只為JOHN‧AGARD的詩做插圖，他還負責掌控整個版面的設計。這是很重要的，因為插畫家有更多發揮的空間將文字與圖像不著痕跡融入複雜的想法中，貫穿整個詩集。

平行思考

SATOSHI‧KITAMURA富創意的視覺表現伴隨著JOHN‧AGARD的詩，顯現一種對詩詞及真正了解了詩中涵意的移情作用。

設計主題

ALAN‧DRUMMOND為這一系列小畫冊所做的設計，樣式討喜、主題優雅，不僅為頁面增添趣味，也突破了文字與圖形的限制。

觀念的詮釋

在這幅跨頁作品中，圖文彼此對話，詩文與藝術家創造出天衣無縫的完美結合。跨頁的詩文配上SATOSHI頁緣的手稿，形成另一件作品。

跟著熱情走

這些長條狀的插畫使用在KOSHKA'S TALES書中，為的是預留文字說明的空間，這個規格帶給藝術家一個有趣的構圖挑戰。作品是以墨汁、水彩及不透明顏料完成，再為各處點上金色顏料。

如果藝術家的作品中燃燒著個人的熱情與執著，作品呈現出來的結果一定很逼真。JAMES· MAYHEW對戲劇、歌劇及其它屬於俄羅斯的事、物的熱情，使人不難發現他作品的走向與所選擇的創作主題。

做為一個年輕的藝術系學生，JAMES處在舞台設計與插畫藝術的抉擇之間。雖然後來，他選擇了後者，但是舞台及音樂持續影響他的作品。同樣擁有許多成功故事與插畫繪本的JAME，最著名的是他為收藏及詩文所作的插畫，書中完全反射出他的文化興趣類別。

整個故是從敘述音樂開始的。「當我還是個孩子時，我就知道《彼得與狼》(PETER AND THE WOLF)。這個俄羅斯人似乎特別擅常這種方式，『圖畫式的音樂』你可以這麼形

容。當我還很年輕時，我像其它人一樣聽搖滾樂及流行音樂。但是那無法滿足我。我覺得我自己必須回到可以引起心中畫面的音樂。雖然我的速寫本滿滿的都是俄羅斯城市，但是，我從末到過那裡，而是透書本悠遊俄羅斯而且完全被它吸引。他們比我們單純的想像更豐富有活力。我在學校時，總算一圓心願，到了列寧格勒與莫斯科。那次旅行給我很大的文化衝擊，特別對俄羅斯人極力保存自己文化的努力印象深刻。」

第一次與出版商見面時，他的作品被認為太小、太暗而且有自殺傾向。「我的作品中沒有一點適合童書。很意外地，我去見了ORCHARD BOOKS，事先並不知道他們是出版童書。我在學校時，為了一個童書比賽做了一本樣本書。我的導師極不喜歡。我給ORCHARD看了那本樣

書，隔了一天他們打電話給我，說他們有興趣將它出版。」

JAMES很快就清楚童書才是他心怡已久的樂園。他曾經有過一個藝術經理人，但是真正需要的是一個文字經理人(見第130-131頁)，後來傳說中的GINS·POLLINGER重用他對他的插畫生涯有重要的影響。「她見到我的俄羅斯素描，並且在其中看到發展潛力。GINA後來設法說服KINGFISHER出版一本

Royal Opera House

這張小幅的速寫習作是JAME在等一齣歌劇開演前所做的。

有關《俄羅斯童話》（KOSHKA'S TALES,1993）。KOSHKA在俄羅斯語是貓的意思。俄羅斯文化中有許多關於貓的傳奇故事，所以我決定以此為架構，而非像ARABIAN NIGHTS的故事。我重讀許多民間故事，為他們傑出的故事架構驚歎不已。如果試著修改太多，故事就失去原味了。」

JAMES・MAYHEW對俄羅斯民俗傳統的熱情，在豐富描繪的封面中充分流露出來。

JAMES・MAYHEW在繪本初期做了許多服飾與設計的習作。他的作品與舞台設計的相關性清淅可見。

裝飾條圖案深受傳統民俗藝術主題的影響，主要來自木刻及當地農夫的一些服飾。

JAMES MAYHEW最後完成的插畫是融合了各種研究的成果，結合了現實與幻想的插圖以柔和的調子圍繞著這個字群。

查閱單・歷史書・遊戲與猜迷・機械原理書・字母書・算術書・插畫字典

概述

有些事實因為無法以照片呈現，為此搭配插圖就成了插畫家很重要的工作領域。將學習帶入生活需要研究方法技巧與設計觀念的合作。

有些人也許認為非文學類插畫是一種藝術性不高，較不具想像力的藝術形式，但是也可能是一種需要高度的解決問題技巧與美感的領域。最好的非文學類插畫兼顧了說明性與視覺刺激。這個領域涵蓋範圍很大，包括歷史書、實用的「原理」書謎與遊戲、字母書及算術書。

學習數字

數數為藝術家提供一個介紹孩童數字概念的有趣機會。

以文字為故事

兒童字典常是充滿插圖，就如 EMMA・ CHICHESTER CLARK 與 ANDREW・DELAHUNTY所做的《牛津圖解字典》（OXFORD FIRST ILLUSTRATED DICTIONARY）。

以字母為概念

透過像KIRSTIN・ROSKIFFE未出版的作品《A到Z的房子》（THE A TO Z HOUSE），字母也可以變得非常有意義而且令兒童著迷不已。

如果為年輕讀者設計的插圖也可以很有趣且富吸引力，那學習就成了一種樂趣。我的童年因為藝術家所做的歷史地理及自然歷史插圖而更形豐富。以第一個類別為例，通常由C‧WALTER HODGS一手包辦文字與插圖，如《哥倫布航海記》（COLUMBUS SAILS）一書，1939由G‧BELL AND SONS LTD，自首次發行以來，至今仍持續再版。

插畫家對深不可及的海底世界的詮釋，將我帶到一個文字無法到達的世界。BROOKE BOND TEA免費附贈的圖卡，上面有C‧F‧TUNNICLIFFE的非洲野生動物作品，使我一生因此鐘愛品茶。我之所以瘋狂地收購茶包，為的只是要將各種圖片蒐集齊全。現在，每當我看到黑犀牛或疣豬，心中總浮現TUNNICLIFFE的繪畫。

在這個電腦科技應用廣泛的年代，我們可以透過電視或影片「與恐龍共舞」，或體驗互動，虛擬進入法老王之墓；現代的書籍必須與各式各樣的傳播媒體競爭。某個程度上，靜止不動的圖像卻有捕捉兒童像力的神奇力量，使他們的心與眼，在他自己的時空中流轉。

謎語與問題

謎語與遊戲書給插畫家提供好想法與技術性技巧的輪廓。書本歷久不衰地提供了一在電腦遊戲以外，一個受歡迎與互動的選擇。

敘事方式

為兒童的歷史書做插畫，需要用貼近敘述主題的方式，就像我為《喬治羅意德與第一次世界大戰》（LLOYD GEORGE AND THE FIRST WORLD WAR）所繪製的個人插畫。

非文學類插畫

110 歷史類書

將歷史事件透過精采的插圖栩栩如生的重建的能力永遠有需求 —
或至少直到時光機發明前，可以讓我們帶著相機回到石器時代
的殖民時期、卡司特將軍最後站立之處，或是雅爾達合約的
倡議時期之前。

優秀的繪圖能力是成功地重
建過去的日常生活場景的基礎，
而為人物及空間帶入逼真的光線也
同樣重要。這一類的書籍、參考資
源是不可少的，不斷檢視目前進行
中的主題，以降低參考資料的影響也
是不能省略的步驟。例如，將先前分開拍攝的人物組合成群
像的構圖，很可能每張照片，光線方向都不一。如果要將這
些人物擺在同一個場景，如山頂或建築物內的交誼廳，所有
人物光源都要一致。一般人就算沒受過美術訓練，也能很
容易一眼視穿照片組合而成的呆滯人物動作。拍照前，先
計畫構圖，並依此做一完整的調子速寫。

模特兒資料
*參考照片與最後的完成作品清楚
看出事前的計畫是不可
缺少的步驟。*

啟動故事
*為了這個維京場景，我拍
攝擺出同姿勢的朋友日後
再從許多參考資料中添加
服飾等的細節。由FIONA・
MACDONALD 所作的 《歷史
中 的 人 物 》（ PEOPLE IN
HISTORY）*

尋二手與古董書店是插畫家
的第二個本能。照片很多的
書才是搜尋的重點目標。

照片提供繪製美國原
住民的一個起點。

組合
一本老舊的古書提供了馬及騎者的照片，及以一個
北美印第安人在他圓錐形帳篷外的姿勢。有許多元
素都被構畫在一起，而圓錐形的帳篷與方形頁面搭
配得很好。

照片中原本梳洗整齊的馬匹皮毛被
稍微弄亂，使牠看起來更像大草原
中的野馬。男人則經過變裝成為美
國原住民，女人與小孩則是實際寫
生而來，然後重新加上適
當的原住民服飾。

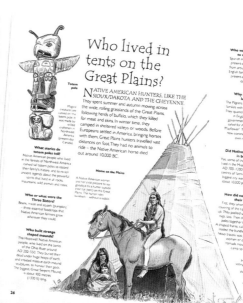

很顯然地研究是最重要的步驟。出版商也許可以提供某些特定的資
料，但是任何精於這類插畫的人，都應收藏有豐富的服飾、家具及其它文
物的參考書。照相寫實的作品，服飾及模特兒都可以租到－或是情商長久
以來應要求做出各式動作或表演的朋友，或揮動衣服觀察衣帶飄動的方
式。拍照的資料可以直接或間接地用在服飾、頭髮及裝飾等。

配上插圖的內頁可以看出
整個場景的安排方式。

非文學類插畫

112　實用類「機械原理」書

以圖片向兒童解釋機械內部運作或地理上的細節是最易被理解的，這一類的插圖作品需要技術與專業，同時還要有渴望了解表象下原理的興趣。

「資訊插圖」這個名詞傾向一種純技術性的素描表現，但是解說性的插圖也可以使人感到娛樂性與美感。圖形化的地圖，飛行器與船的分解圖以及俯瞰的城市與鄉村，經由藝術家對主題的好奇心與技巧帶入生命。只有透過合理的方式分解、組合機械裝置，讀者才能洞察內部。

若要說插畫技巧似乎不適合，但是如果說到清楚的線條及平塗顏色可能就很適用。清楚地傳達訊息不允許畫面上有任何不必要的色彩與筆觸。這一類書的插畫，必須對研究、設計，組織有強烈的求知欲，想令資訊讓人感到興奮，視覺上使人易於了解。

標出街道

DAVID・MANN取某個市場的範圍做了一張速寫習作，然後掃瞄進電腦平塗上色。

細部編排

DAVID・MANN的精細義大利插圖。他的作法以裝飾結合資訊，將重要的地標自由放大。

太空梭裡外

這個作品主要在讓兒童充份了解太空梭的組裝。從藝術家「覺得可能的拆解方式」的草圖開始,然後逐漸修正成為清楚的線條與平塗的色塊。

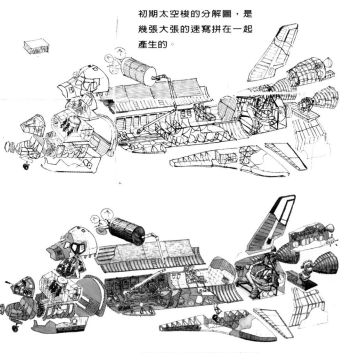

初期太空梭的分解圖,是幾張大張的速寫拼在一起產生的。

更完整的太空梭彩色分解圖還加上了局部分解圖。以 ADOBE PHOTOSHOP 添加顏色。

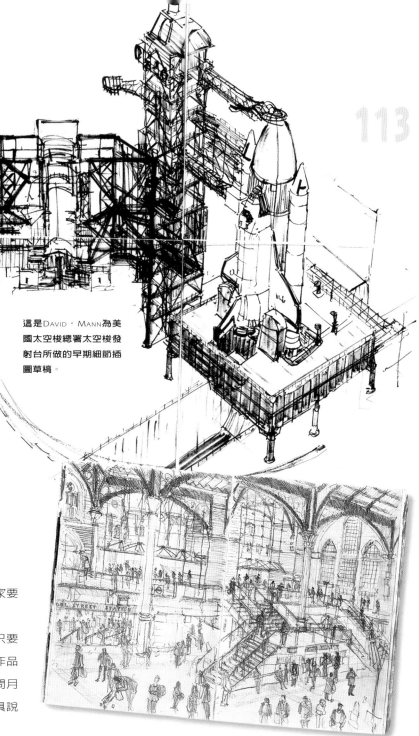

這是 DAVID · MANN 為美國太空梭總署太空梭發射台所做的早期細節插圖草稿。

對說明性的插圖來說,巨細靡遺的徹底研究是很重要的。若藝術家要如實表達平常不易見到的細節,就必須仰賴大量的參考資料。

最近一個學生專題製作是有關火車終點站的「分解」圖,目的不只要看到月台、票口及餐廳的運作,還有辦公室及下貨的月台等等。這個作品花了不少時間琢磨建築物內外,以便熟悉工作空間的結構。接著,詢問月台工作人員關於終站的建築規劃與歷史。再將這些資訊融合成一個兼具說明性、娛樂性與美感的大尺寸終站插圖。

收集資料

透過實地寫生,DAVID · MANN 累積對終站的了解。他計畫完成一張說明火車終站內、外運作情形的插圖。

114

字母、字典與算術書

圖畫可以使孩童熟悉字體與單字。在童書插畫史中，向來由字母插畫與字典獨領風騷。

最早期的一些簡書(見第8頁)內含插畫字母，當然，直到近代的中世紀手稿中還有精雕細琢的字母。這類的插畫一直有固定的需求，表現方式也不斷推陳出新。

簡單的字母圖書表現「A代表APPLE」這樣的概念，每位藝術家再增添一些新設計與插圖。或許也可以加入謎題及暗示。兒童字典也以不同的方式幫助兒童建立字體形狀與物體的關連或是物體代表的意義。由EVELYN‧ARIZPE及 MORAG‧STYLES合著的《兒童對圖像的理解力—視覺文字的理解》(CHILDREN READING PICTURES: INTERPRETING VISUAL TEXT)一書中，AMY在作者的研究中評論道：「我常有記不起字形的時候，卻不曾將插圖遺忘。」圖解字典可以彌補兩者之間的差距，這樣看來，藝術家的責任格外重大，插圖的功能也更顯而易見。

製造學習樂趣
摒除一般簡單圖形單字，EMMA‧CHICHESTER CLARK創造出新穎的斜線構圖，其中含有許多以T為開頭的單字。前景中可愛的「TEARS」及「TELEPHONE」讓孩童發揮自己的想力。《牛津圖解字典》(OXFORD FIRST ILLUSTRATED DICTIONARY)。

用圖記憶
這個四列文字的排編方式是藝術家發明來創造有趣的插畫，表達字典中所定義的物體、動物與觀念。

KIRISTIN · ROSKIFE將某個以P為字首的房間變成P的形狀。這一類的插圖可透過文字/圖形的聯想幫助兒童學習英文。

panorama room

Library

數字遊戲

算術書也可以變得非常有趣，就像AMANDA · LOVERSEED所作的書（THE COUNT-AROUND COUNTING BOOK）。

當然，如果插圖有趣、引人入勝而且新奇同時又富知識性，兒童的學習意願一定很高。

在《牛津圖解字典》（OXFORD FIRST ILLUSTRATED DICTIONARY）中 ANDREW · DELAHUNTY， EMMA · CHICHESTER CLARK達成文字設計與頁面結合的完美表現。插圖與文字相互呼應，插圖隨著描述主題的不同而改變，一旁還有定義。六個字母貫穿整本書，幫助讀者更深入了解這些單字。

算術書是數字概念培養過程中一個很重要的部份，就如同字母書培養文字概念一樣。藉著給兒童一些與數字有關的視覺刺激，以產生算術的想法。「6個正在微笑的阿兵哥」或「十隻正在說話的蝌蚪」，比單純告訴兒童一組數字更有意思，而且，畫起來也更有趣。

製造關聯

CHRISTINE · HASLEDLINE的設計，聯結了字體形狀及動物名稱或聲音，以非常有趣的方式介紹兒童字母。

迷宮與寶藏

ANNA·NILSON複印她的素描試配顏色。這個做法可以讓許多想法在進入最後步驟之前，就得以先做調整。

要想出一種可以讓兒童久久不能忘懷的複雜視覺迷宮，需要特別的心力。ANNA·NILSON的書結合了藝術與算術，她的書《海盜船》（PIRATES）是精心擘劃的結果。

在藝術學校時，ANNA·NILSON對寫生著迷不已。「我專注在我想學的東西，將大部份的時間花在畫人體、解剖學及服飾研究。」大學之後她接插畫案子，然後進入學校教美術。她不停地畫、素描與雕塑，並帶有強烈的分析造型的傾向。對自然界的興趣使她執教於自然歷史插畫。這段期間，她到過熱帶國家做素描旅行。因為是一個有條理與組織的思考者，ANNA仔細看過童書的場景，然後發現一個解決問題的百寶箱。她有好幾本書想做，有些是為自己而做。「當別人說我

是個作家時，我還是無法接受。我不確定我的定位是什麼。我的想法都是圖畫式的，我的想法就是我畫的圖，然剩下的自然水到渠成。」

1990年代時ANNA被委託創作TERRORMAZIA，後由DOM·MANSELL配插圖，是一個迷人及複雜的迷宮遊戲。

《海盜船》（PIRATES）是針對年齡介於六歲至更大的兒童設計；構想與插圖都是ANNA·NILSON。「我一直想要針對地圖做一些變化。當我還是小孩時，我一直很喜歡藏寶圖,所以我想『為什不』做一本閱讀地圖的書呢?」

這張試畫習作，是以沾水筆重複描繪於鉛筆線上。因為線條的變化與最重要的可靠度相抵觸，所以這個方法不採用。

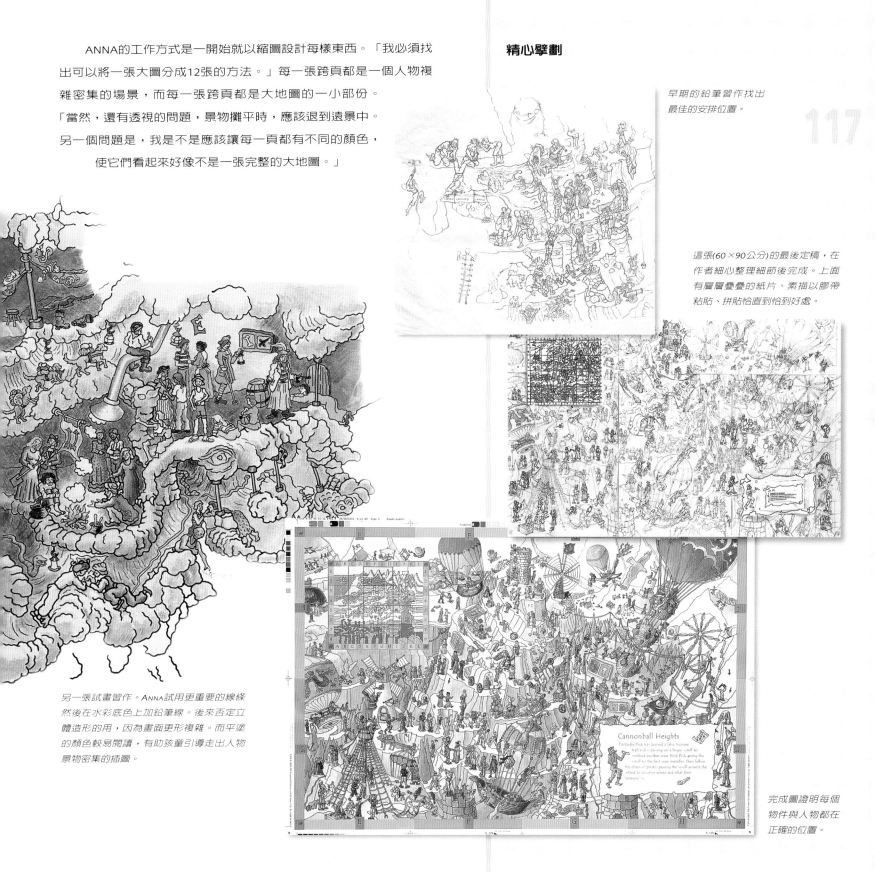

ANNA的工作方式是一開始就以縮圖設計每樣東西。「我必須找出可以將一張大圖分成12張的方法。」每一張跨頁都是一個人物複雜密集的場景,而每一張跨頁都是大地圖的一小部份。「當然,還有透視的問題,景物攤平時,應該退到遠景中。另一個問題是,我是不是應該讓每一頁都有不同的顏色,使它們看起來好像不是一張完整的大地圖。」

早期的鉛筆習作找出最佳的安排位置。

這張(60×90公分)的最後定稿,在作者細心整理細節後完成。上面有層層疊疊的紙片、素描以膠帶粘貼、拼貼恰直到恰到好處。

另一張試畫習作。ANNA試用更重要的線條然後在水彩底色上加鉛筆線。後來否定立體造形的用,因為畫面更形複雜。而平塗的顏色較易閱讀,有助孩童引導走出人物景物密集的插圖。

Cannonball Heights

完成圖證明每個物件與人物都在正確的位置。

查閱單 · 造型張力 · 編排 · 文字/插圖平衡 · 以文字為圖 · 美學 · 規格

概述

設計精美的書給人全方位的美感經驗，一種還未真正了解內容，光看就有覺得賞心悅目的愉悅感。整個頁面的編排都要面面俱到。

數十年後的今天人們對「平面設計」（我相信這個字是由美國偉大的設計與插畫家，WILLIAM · ADDISON DWIGGINS首次使用）依然感到陌生。平面設計師的工作就是將所有視覺與文字的元素組合成一個連貫、有美感的整體。當插畫家在為出版商製作插畫時應該或說一定要與設計家密切合作。圖畫書中，插畫家/作家是對整本書應該呈現的風格，概念最清楚的不二人選。漸漸地，設計、編排及書本插畫繪製變得愈來愈不可分，而且常出自同一人的構想。

當文字以手寫描繪，或是印刷在有顏色的圖案上，文字與插圖可以結合成為一個令人興奮的結果。

融合

這一頁中，設計家與插畫家決定用整段文字的形狀支撐被巨大的鞋子壓碎的頭幾行字。

顛覆

在《臭起司小子爆笑故事大集合》（THE STINKY CHEESE MAN AND OTHER FAIRLY STUPID TALES），設計師MOLLY · LEACH，作家JOHN · SCIESZKA及藝術家LANE · SMITH推翻一般使用圖像、文字及設計的舊規創造新意義。

—J.S. & L.S.

(your name here)

special friend;

close, personal,

dedicated to our

This book is

I know. I know.
The page is upside down.
I meant to do that.
Who ever looks at that
dedication stuff anyhow?
If you really want to read
it—you can always stand
on your head.

平面效果
*這張雙面的數位插圖是由
DEBBIE‧STEPHENS所作，顏色及
形狀用來達成平面效果。*

　　這一點對出版商造成一些困擾，因為壓碎的字變成無法翻譯成另一種
語言。所以，一有個做法是：文字以黑色列印，然後翻譯成另一種語言
後，再套印在圖上。

　　好的設計不只是做字體的選擇，在書本的每個製作階段，每個人都要
思考如何與不同的元素做最完美的結合。在繪本中，設計與內容變得愈來
愈不可分，像是由MOLLY‧LEACH設計，LAN‧E SIMITH與JOHN‧
SCIESZKA操刀的在《臭起司小子爆笑故事大集合》（THE STINKY CHEESE
MAN AND OTHER FAIRLY STUPID TALES），字形與頁面本身的對話。

　　另一種較傳統卻不失創意的例子是《小松雞與大狐狸》（THE
COCKEREL AND THE FOX），一個由HELEN‧WARD重新詮釋的故事。這個特
別漂亮的作品來自一個出版公司，清楚地思考書本設計與製作的各種價值
觀。HELEN‧WARD的插畫深受設計的影響，小心留意畫面各元素間與白色
紙張的關係（見另一頁）。

移動的文字
*LISA EVANS以她學生時期的專題製
作，《可愛的絨毛怪獸》（THE
FANTASTIC FIRE FLUFF MONSTER），做了
一個圖文橫跨頁面極富張力的構
圖。*

頁面的形狀
*這個由左至右充滿不安感的畫面取自
HELEN‧WARD的《小松雞與大狐狸》
（THE COCKEREL AND THE FOX）營造出悸動
與期待。純白色的背景，賦予畫面更
強的力量與衝擊。*

120　構圖張力與版面編排

雙面跨頁的插圖編排涉及閱讀圖畫書的視覺方
向與美感的平衡。

在《小松雞與大狐狸》（THE COCKEREL
AND THE FOX）這本書中，一股由左至右的
強大力量推著讀者直到書本最後跨頁中狐狸得到應得
的懲罰為止。HELEN · WARD解釋說當設計家與插畫
家一起工作時，他們之間培養出相互尊重的默契。
她對我說：「我相信他所選擇的字體。」她對頁面
編排培養出文案最佳擺放位置的敏銳感。

　　這是常被學生插畫家所忽略的。HELEN ·
WARD的雙面跨頁設計就是版面精心設計的最佳
實例。這種結合版面設計與傳統的、寫實的描繪方式，在插畫界中
很少見。

試探編排方式

*藉著狐狸面向與我們由左
至右閱讀習慣相反的方
向，畫面變得非常具威脅
性。長形的頁面被徹頭徹
尾試探各種編排的可能
性。狐狸的紅褐色與微帶
土綠色的甘藍菜形成美麗
的互補色。*

A month later at dawn,
something pushed through
the hedge...

and lurked among the cabbages
till noon. It was Mr Fox –
reddish, doggish and
hungry for his
supper.

版面上的造型

*HELEN · WARD的精細素描習作顯示
對畫面正像與負像一絲不苟的態
度。這些素描與最後的完成作品相
當接近。一連串不同角度與視點的
逼真描繪可見藝術家優異的繪圖技
巧，同時也充份反應他對動物解剖
學的了解程度。*

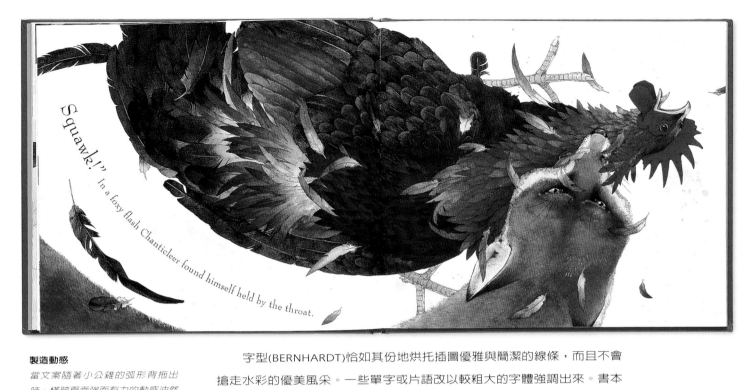

Squawk!" In a foxy flash Chanticleer found himself held by the throat.

製造動感
當文案隨著小公雞的弧形背拖出時，橫跨頁面強而有力的動感油然而生。

字型(BERNHARDT)恰如其份地烘托插圖優雅與簡潔的線條，而且不會搶走水彩的優美風采。一些單字或片語改以較粗大的字體強調出來。書本是由不反光的淡土綠色紙裝訂而成，中間印有黑色的金屬絲狀羽軸線條主題。印有插畫的書皮以布根第酒的補色為底，四週邊緣則有不反光的表面，再配上漸層插圖當中有滑亮的鋁箔小點。

真正的空間與畫面空間
HANNAH‧WEBB與PAULA‧METCALF（學生共同製作專題）所作的《小鳥的磨難》（A TRAIL OF FEATHER）中，長形規格的構圖中考慮真正的空間表現，以及插畫形狀與頁面中字體的平衡。每一頁的設計中，藝術家也創造一種逼真的空間又可供作文案的框架。

自貯藏庫門落下的光線成了安排文案的區域。

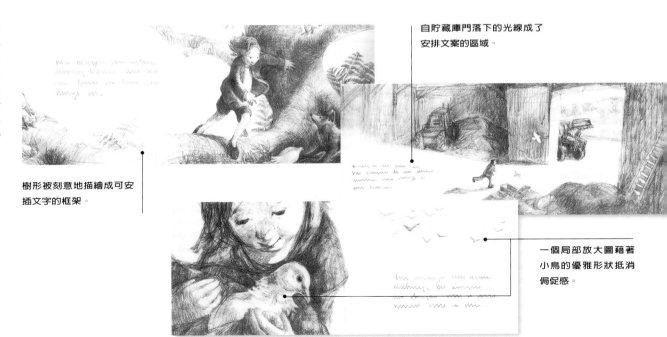

樹形被刻意地描繪成可安插文字的框架。

一個局部放大圖藉著小鳥的優雅形狀抵消侷促感。

設計與版面編排

122 設計的課題

當所有的東西都圖像化時，童書的外觀與給人第一眼的感覺變的愈來愈重要。許多插畫家要求參與他們繪本設計與出版的整個過程。

很多出版商會說他們非常在意書本的設計與出版，當然，專業態度與要求程度卻不同。個人的出版商以他們出品的印刷品質聞名，有時候規模較小的獨資公司自行訂定出版時程。這樣的公司銷售量相對地較少，但是對新穎的設計概念與插圖接受度較高。看看波隆納童書展(見第127頁)，就可以發現來自世界各地，各式各樣、前所未見的設計。如果你有興趣以更獨特及更有主導權的方式參與的出版，可以試著與這一類小規模的公司接觸。

EDITIONS DU ROUERGUE，一個以法國南部為主要銷售地區的出版

書套
SARA‧FANELLI精心繪製的皮諾秋叢書有一個特別的書套，拉開時，他的鼻子就會巧妙地跟著變長。

以字為肌理
這幅跨頁插圖取自 FREDERIQUE‧BERTRAND，《給我一件新衣服》(LES‧PETIS HERITEGAS)聰明地運用文字組成針織毛衣的毛料質感。

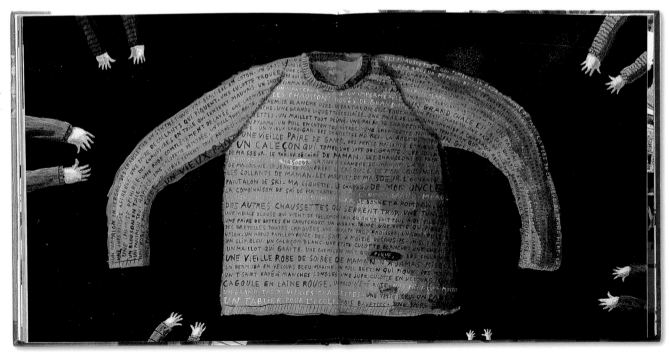

塊面

*JOCHEN · GERNER*為 *L'ÉTOILE DE KOSTIA*所作的封面特徵是手繪的文案恰恰呼應幾何、平面形狀的圖案。

設計與顏色

活潑的設計與和諧的顏色使用，使觀賞這幅跨頁插畫成為一種樂趣，同時孩童也易於閱讀。手繪的字體與看似毫無章法的SANS-SERIF字型在跨頁上和諧地並存。

商，因出版高品質的插畫童書而在插畫家與設計家間享有盛名。該公司編輯CECILE · EMERAUD解釋說，當公司於1980年代中期首次開始出版童書時，各方並不看好我們公司的出版方向。當然，現在公司的出版品都成了各界爭相模仿的對象。ROUERGUE出版的第一本書是因一位藝術家送來一個有爭議的作品，自此公司開始仔細檢驗每次送進來的作品。許多書結合了手繪文字與插圖，對許多出版商來說，這樣的作品很可能因為翻譯的困難而被排除在出版的行列之外，但是這樣的作法也可能為書本帶來契機，如果插畫家用心經營設計與構圖。只要藝術家能夠注入個人心力設計一本書，成果都不會令人失望。書本印刷紙張的選擇給人重要的第一 「印象」。藝術家應該對書本使用什麼紙張印刷，封面採用霧面或亮面效果，何者較好以及其它對視覺有影響及書本觸感等細節，都應有定見。

合作

LANE · SMITH與設計家 MOLLY · LEACH密切合作共同創出一本風格獨特的書。半透明的書衣上面印有書名，同時可以一睹有插畫的封皮。

突破

QYVIND · TORESTER的作品，抽象的《夜遊俠》（MISTER RANDOM）是 EDITIONS DU ROUERGUE出版的創新系列之一 TOUZAZIMUTE，「一個保留給插畫家表現的空間，針對接受度最高的讀者卻又很少在刊物或媒體中曝光。」

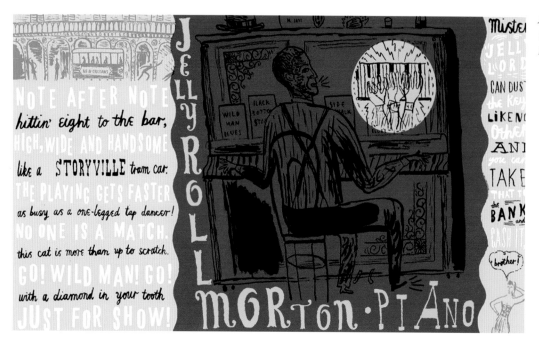

為童書作插畫的藝術家本人很有可能同時也從事其它相關的創意工作－如雜誌、展覽等等。像JONNY·HANNAH這樣一個從事各種創意工作的人，如果決定創作童書，一定會有突破性的創見。

自1999年畢業以來，JONNY·HANNAH一直是位成功的平面藝術家。他那風格鮮明的作品一直在國內或國際的出版品、刊物、設計及廣告領域中曝光。他一直對手工印刷與傳統印刷方式有極濃厚的興趣。

《爵士樂》（JAZZ）這一本書，過程曲折，完成不易。原先大約的構想是住在一棟公寓中的一群人，有一個人是鋼琴師。雖然JONNY的視覺作品令人不容置疑，但是這個構想卻流於浮爛而且好像沒辦法完成。他說他天真的以為童書「怎麼做都可以」，而且書商給予他許多協助，與高度信任。WALKER BOOKS的執行長DAVID·LLOYD建議出版以爵士樂為

主題的新書。這兩個人，再加上設計師DEIRDER·MACDERMOT突發奇想，要出版一本可以引起孩童音樂興趣的漂亮繪本。結果是完美地融合文字與插圖為一體的設計。同樣地，整個結果不是一開始就一帆風順。JONNY說：「剛開始時」，「我把文字放在正在說話的音樂家嘴裡。但是感覺怪怪的。看起來有點自大。然後我們又想，加上一點節奏好了，然後我花了一些時間將文字寫成像詩一樣，其實不容易，後來我拿給DAVID及編輯 MARIA·BUDD看，徹底地討論一番。」

當文案與插畫漸漸融合成一體，JONNY的手繪文字成了插圖的一部份，結果是其它非英語版本的文字都不適用。出版商則認為，結合繪本的製作想法、藝術家、作者及設計者個人的能力，這是一本設計優美的書。

問題是這樣成熟的設計作品是不是能吸引兒童。因為有太多關於到底兒童喜歡什麼的模糊觀念，所以對於可測出兒童對不同的圖畫及設計方式接受度如何的研究，就變成有迫切的需要。JONNY·HANNAH非常希望書本能引起孩童的興趣。他說：「有一個普通的看法是成人也不太容易懂爵士

口語及插圖的雙重體驗，藉由讀者「大聲唸出來」的方式，引起顏色的跳動與音樂感。

樂。」「其實它就如同其它的流行音樂－就是尋找樂趣與有段歡樂時光。我希望兒童可以透過節奏與模擬聲音的文字，以及書中人物找到入門方法。如果這本書可以鼓勵一些兒童聽爵士樂，我真的會打從心底熱愛這本書。」

這兩張速寫源自JONNY・HANNAH原本的童書構想－－群住在一棟公寓中的主角。

選擇 影響

所有的藝術家都受到其它作品及各種藝術與設計潮流的影響。好的影響會被吸收消化形成自己獨有的風格。JONNY・HANNAH對1940年代、1950年代及1960年代的美國音樂、文章的興趣一直影響他的作品：如《藍色音符》（BLUE NOTE）爵士音樂封面，CHARLES・BUKOWSKI的文字作品。限量印製的DAVID STONE MARTIN AND BEN SHAHN的設計。

狂放的文字與圖案顯示作者受影響的年代，同時卻又不失現代感。

狂放的文字與圖案顯示作者受影響的年代，同時卻又不失現代感。

查閱單・市場調查・自我推銷・藝術家代表・個人的聯繫・合約與付款

概述

經過一番努力了解本書中涵蓋的所有技巧與做法之後，現在是你向出版社提出作品，試探他們的反應的時候了。你做調查了嗎？你準備好了嗎？

檢視書架上的童書
花些時間在書店中了解誰出版了什麼書是非常值得的。

你大概不會懷疑，最令你膽顫心驚的是來自藝術總監與編輯給你這樣的評語，「不管你有多麼優秀－除非你送來的作品看起來俱專業水準，否則你不可能有案子。」插畫家通常不擅自我推銷，只樂於投入自己份內的工作。但是，就算你舌燦蓮花，很會自我推銷，如果作品不佳，一切都是枉然。

話又說回來，如果你可以了解忙碌的編輯與藝術總監的想法，就比較容易成功。童書插畫是個兵家必爭之地。每年自藝術系畢業的生力軍投入這個領域不計其數，更別提那些各年齡層未受專業訓練的天才，都想在這個領域一顯身手。所以沒有理由期望

編輯大人保留時間看那些未請自來的作品、樣本書及個人作品集。當然，更別提有機會面對頂尖的出版商親自介紹自己的作品。有一點絕對要了解的是，每個出版商的員工，本身對藝文的認識程度大不相同，因此與他們接觸後的觀感也大不相同。很多畢業後的學生發現經過學校三年的嚴格訓練後，並不見得就此能在外大展身手，獲得青睞。事實是很多「主事者」大多未經過藝術訓練，所以要有心理準備接受這一類的評論：「顏色要明亮一點再把你的角色畫的更可愛更吸引人一點」。

了解市場 你必須對市場有一番了

解。如果你非常看重你正在進行的事，就要了解童書的過去一切及目前的交易狀況。

雖然了解現況很重要，更重要的是不要盲目地跟進。檢視過去，許多架上已出版的書背後都有一群聲勢歷久不衰的藝術家，同時也有年輕藝術

家，只是或許沒有那麼多的資歷與成就。

找出誰出版什麼風格的書。每家出版社都有自己一套篩選方式與風格，所以不要浪費時間將作品送給不適合的出版商。反過來說。如果你能讓洽談的出版社知道你對他們歷來的出版品瞭如指掌，他們就會對你印象深刻知道你是認真的。還有一個令新人無法擺脫的困境，就是當出版社決定冒險出版你的作品前，他們會問你其它出版商是否出版過你的書，這是很普遍的現象。一個學生從一個在出版社內主持的會議回來後反應當她無意間透露曾為某出版社的繪本做過文案與插圖，整個出版商對她的評價徹底改觀。對她提出來的看法立刻更正面而且更認同，因此，在最重要的第一次會談時，一定要表現出個人的專業能力。

在這個忙碌與高手盡出的領域，要做個人的介紹並不容易。你如果有個介紹人與出版商有過接觸，那麼他或她的介紹信就會使你個人曝光率大大增加。假設你正在創作繪本，一個高完成度的雛型書加上介紹人的介紹信，這個認識介紹人的編輯一定會留意看你寄到的作品。個人網頁也變得愈來愈有必要。假設藝術指導或編輯收到有你的作品的名信片或小傳單，就可以透過網路看到更多你的作品。藝術指導與設計師間，個人喜好收到作品的方式都不一樣(見132-133頁)。

波隆納國際書展 每年4月初，童書界的出版盛事在意大利北部波隆納市

舉辦一連數天。北美、歐洲與南半球的銷售經理與出版商之間常在此時完成驚人的交易，或者至少也吸收不少別人的經驗。對許多出版商來說他們的出版品被翻譯成另一種語言在世界各地銷售獲利是很重要的。外籍編輯群也是所知的共同編輯成為出版品銷售的生力軍。

在波隆納會議廳中游走會見銷售商與買家。有企圖心的插畫家會在這個所有出版商同時齊聚的地方，爭取難得的機會選擇拜訪各商家同時推薦自己的作品，。

還有交流機會，大會為優秀的插畫家，作家與出版商安排座談會與新

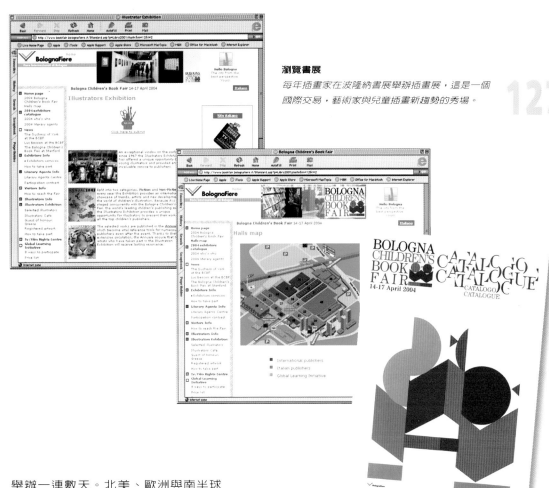

瀏覽書展
每年插畫家在波隆納書展舉辦插畫展，這是一個國際交易，藝術家與兒童插畫新趨勢的秀場。

書發表會，以及大會選出文學與非文學類插畫作品展覽。這些展出的作品選自當年度入選插畫作品比賽，比賽截止日為11月中。作品可以是已出版或未出版，但是必須是近年的創作。

專業接洽

如果你以非常專業的態度呈現自己,別人對你就會有信心。在童書出版界,與人工作相處融洽特別地重要。

畢竟,這個工作不是一次接觸就能完成,從此各分東西兩不相干,一本32頁的書表示委託者與藝術家將有段長時間接觸頻繁的工作關係。所以如果你想獲得工作,設計師或編輯會期望你是一個有規劃、可依靠及合作愉快的人。在這個精銳盡出的領域中,這樣的特質需要凸顯出來。

準備你的作品集 一本整齊、編排很好的作品集是成功的第一步。它應該是容易翻閱的尺寸。沒有人想要看到一大本作品集被丟在桌上,此外,童書本來就不大,所以作品尺寸大小最好適中。如果原作很大,你要縮小,列印成品質很好的複製品。別放太多的作品。你也可以用雛型書表現個人的構想,再搭配幾張完整的跨頁作品。一般原則是你的示範作品不要超過8頁(16面)。決不能在個人作品集中放進自己不是百分之百滿意或不確定的作品。最糟的事是對出版商說:「哦!我不喜歡那一張或我現在不那樣畫了。」

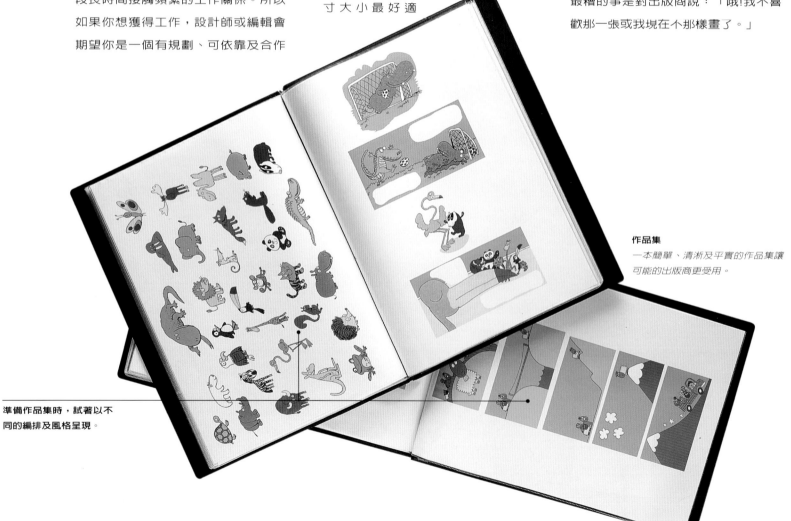

準備作品集時,試著以不同的編排及風格呈現。

作品集
一本簡單、清淅及平實的作品集讓可能的出版商更受用。

曝光工具　印有個人作品的名信片，印製成本低而且可以有效地不斷提醒藝術指導自己的作品。

　　如果非常關心個人對外的印象，也許會希望信紙能有自己的信頭。也許是簡單、平實的平面設計或插圖，就看個人的個性與品味而定。便簽及個人化的收據，可以再加上幾句問候的話。網站是一個提升曝光率的重要工具，也許可以自行架設以便引導人們在空間的時間瀏覽。有些出版商只用網路來看插畫家的作品也有人偏好看到複製的原作，加上聯絡方式寄給他們(見第133頁)。

自我推銷

名片與小畫冊大小足以展示一些精選的作品，小到易於疊放或歸檔成為參考資料，成為最佳「搜尋卡」。一張精美又吸引人的信頭的信紙也會給人很好的印象。確認個人的名字及聯絡資料沒有被遺漏。

網站

藝術指導的喜好不同，但是網路對插畫家是絕對有利。這個網站屬於KATHERINA · MANOLESSOU (WWW. LEMONEYED.COM)易於搜尋而且顏色豐富。

藝術家經紀人 許多童書的插畫家與插畫家/作家選擇由藝術經紀人來代表並推薦他們。也有很多則沒有。什麼是經紀人?是不是每個人都有需求呢?

事實上,選擇權並不在藝術家,因為經紀人並不會主動接受藝術家,他或她必須確定可以為藝術家個人找到製作案,然後他們才能有足夠的獲利使雙方都滿意。基本上,一位經紀人代理一群藝術家(以文學經紀人人作家為例),而且企圖確保他們的委製案。經紀人提供找尋製作案的服務,並從中收取佣金。藝術家的經紀人,如同名字所說的,處理委託製作的藝術案。他們代表一群插畫家(人數依代理人而不同),然後在市場上為自己代表的藝術家做競爭。他們找尋世界上的廣告、設計、雜誌及童書出版商。

經紀人通常抽取製作案總金額的百分二十五與三十三做為佣金。一般來說。經紀人會盡全力談到最好的價錢－使本身及插畫家都受益。

藝術家並非

天生的商人,要為自己作品訂定世俗價值然後維持高價位需要很大的勇氣與自信。如果你的創作生涯才開始,很容易吃悶虧,接受過低又不合理價位。所以一個有商業概念又沒有創作者問題的第三者,是最能談出一個價錢高到足以彌補藝術家在委託案被抽取的佣金。

藝術家與經紀人間合約簽定的方式則有不同。有藝術家的經紀人合作不靠合約而是彼此的信賴。很重要的是藝術家與經紀人都必須有共識是否佣金是抽取自整個委託案或是僅止於部份的工作範圍。良好的溝通是維持信任感的重要因素。

有些藝術案委託人則較不願意與經紀人往來,覺得他們界於設計者或編輯與藝術家之間。依據個人的看法與經驗對經紀人有兩極的看法。有一個極端認為他們是嗜血的鯊魚,而另一極端視他們猶如天使守護者。許多

作家/插畫家與他們的經紀人有很親近與相互扶持的關係而且有些會說經紀人在他們個人的生涯中,有許多專業、藝術的正面影響。

在有人願意成為個人的代理人之前(雖然有些人是視人的「伯樂」,而且常常定期參訪學生畢業展),藝術家個人必須先有足夠的經歷。才有機會獲得插畫界的第一手訊息。

要找經紀人,有一個搜尋引擎的網址,可以做為參考,雖然這個建議只是個選擇。

著作權 構想本身不可以複製,但是如何表達構想卻容許複製。只要是畫、寫或以書寫方式構想某些東西,這些遺留下可觸碰的東西都受著作權保護而且作者擁有此權。雖然作者沒有必要登記以期受到法律保護,但是除非作品的著作權已經登記,否則不會產生侵權行為,也不會採取任何的法律行動。所以你可以將作品寄出編輯不需著作權登記,然後當書本印製時請

出版商以你的名字登記。

　　當作品出版時。著作權的注意事項應該出現在所有公開的銷售品中。其中至少要包含著作權標記或「著作權」這個字，出版日期，版權所有人的姓名。作品出版後三個月內，著作權擁有人或出版權的擁有人必須檢送兩份完整的出版品以為圖書編號登記之用。出版品中段有註明或標示不正確則喪失著作權或影響擁有權。當然，任何錯誤或遺漏都應該儘快修補以免最後喪失著作權保護。

作品印刷

　　創作的插畫印刷時，有幾件值得注意的事。大部份的原作都以雷射掃描在一個圓柱狀筒上。這表示圖像必須貼在筒上，影像朝外，所以影像邊緣須留白(約2英寸/5公分)。

　　全滿出血是用來表示一張圖由右橫跨紙面直到超出紙緣，記得如果圖畫實際尺寸大於頁面尺寸要在頁沿標出裁切線。如果你選擇先期製作比實際印刷更大的作品，確定原作的放大縮小比例一致，例如，整個放大1/2或1/4。

　　假設是以數位地方式製作插畫，需要儲存成TIFF 或JPEG檔，以便電了傳輸儲存於磁片。任何一種方式，檔案畫素都不能小於300DPI。處理前一定要先問過藝術編輯。也可能選擇輸出一張作品做為印刷廠的顏色校樣。

　　交稿時，在作品背後或在另一張

保護紙上標示清楚：

1. 書本名稱與出版商

2. 章或頁數

3. 尺寸或印製比例，如S/S（相同尺寸）或放大1/2

4. 藝術家的名字與聯絡方式

　　確認作品以硬紙板安全地包裝，如果無法親送，利用快遞或郵局確保並紀錄郵件送達。

放大規格

插圖的精確度與風格決定作品的大小。斜線是確保畫面放大縮小長寬比率不變的最佳方式。插畫通常都比實際印刷尺寸還大。

裁切線標示，頁面裁切的位置

委託人的看法

一個想要申請插畫課程學生最常問的問題是，面試時學校想從我的作品集看到什麼?答案是「驚奇」。但出版商想要從充滿雄心壯志的插畫家看到什麼呢?

LOUISE‧POWER 與 JEMIMA‧LUMLEY 是童書插畫委託人的老手。LOUISE有25年的插畫工作經驗而且還是 WALKER BOOKS 與插畫家的藝術顧問。JEMIMA‧LUMLEY則是

FRANKLIN WATTS出版集團旗下 ORCHARD BOOKS 的聯合藝術指導。他們兩人偏好積極的插畫家的接洽方式是收到幾張彩色拷貝作品或作品輸出，再加上一封信中可以看出他或她了解正在接觸的是一個怎麼樣的公司以及什麼是出版業。換句話說，同樣內容的信寄到一堆性質完全不同的出版社是無法接受的。JEMIMA說：「如果整封信中，藝術家可以提到已經看過並且佩服的公司出版品。」「有一點拍馬屁，其實不傷大雅!」

造成錯誤印象

一個漫無目標投寄並附作品圖的電子郵件，效果適得其反，這會引起相當的反感，更不可能獲得邀約或工作案，注定要常埋垃圾堆中了。

Patricia Whyte

From: Dean Bassinger
Sent: Friday, June 20, 2004 3:34 PM
To: Patricia Whyte
Subject:

HI PAT

ATTACHED ARE SOME SAMPLES OF MY WORK WHICH I'D LIKE YOU TO CONSIDER AND LET ME KNOW IF YOU HAVE ANY COMMISSIONS YOU WISH ME TO UNDERTAKE.

THERE ARE 10 JPEGS. IF YOU HAVE ANY PROBLEMS VIEWING THESE, DO LET ME KNOW BECAUSE I CAN SEND YOU TIFFS, OR EVEN PROVIDE MY SAMPLES ON CD. I JUST NEED TO HEAR WHETHER YOU CAN ACCESS THESE OR NOT.

I THINK YOU WILL LIKE MY IDEAS, AND I HAVE LOTS MORE. I AM JUST IN THE MIDDLE OF GETTING A WEBSITE TOGETHER AND THEN I CAN LET YOU KNOW SO YOU CAN VIEW EVEN MORE OF MY WORK.

I WILL ALSO SOON BE SORTING OUT MY AGREEMENT WITH AN ARTISTS' AGENT, AND THEN I CAN LET YOU HAVE MY DETAILS. YOU WILL SEE THAT I AM KEEN TO WORK WITH YOUR BOOK COMPANY ESPECIALLY BECAUSE YOU HAVE IMAGES THAT ARE VERY SIMILAR TO MY STYLE AND I THINK YOU WOULD BENEFIT FROM WORKING WITH ME.

ONE OF MY FIRST QUESTIONS WOULD BE ABOUT YOUR TERMS AND COPYRIGHT.

I HOPE TO HEAR FROM YOU SOON

BEST WISHES

DEAN BASSINGER

artwork samples 1 artwork samples 2

為了知道公司內部訊問藝術作品的人的名字,從網站上查或打電話去問。詢問的人可能是「藝術指導」或「責任編輯」。LOUISE說如果她喜歡寄來的作品,她會請來藝術家看更多的作品然後了解他或她。她比較不喜作品以電子郵件的方式寄來。「有些人幾天後打電話來問:『你可以瀏覽一下我的網站嗎』某個程度來說,童書出版商還是相當保守:人與人的相處還是相當重要。」JEMIMA還是會看電子郵件寄來的作品,但是還是覺得耗費太多時間(這個看法每個委託人都不同,所以先問完再寄作品很重要)。

每個人似乎都同意與人的互動很

重要。如果製作開始,藝術家可能必須與出版商密切合作,短則數個月,長則數年。JEMIMA說:「感覺要對,而且藝術家還必須虛心接受批評與建議。有時候你提出建議,就可以立刻看到自我保護的圍牆築起來;所以你想,如果與這樣的人一起工作,後果會如何?」

LOUISE也回應這樣的看法,她說:「不能做得太完整。」「樣書只要做到能表達構想或再加上一張完成圖就夠了。就算出版商可以接受,他們對規格與設計還是會有不少意見,屆

時,還有很多部分必須重做。有些藝術家天生就是好設計師有些卻不是。」

JEMIMA‧LUMLEY與LOUISE‧POWER都覺得插畫家有彈性,接受建議,卻不因此妥協藝術家個人的風格。很清楚地,面對這樣一個競爭的領域的生存條件就是結合好的作品,深入了解市場需求,及以與其他人的相處能力。

133

如何與出版商接洽

一張簡明易懂的信附寄一張作品。信的排列清淅,資料正確,甚至附回郵信封。

清淅易找的聯絡資料。

4488 Mandy Way
Hill Valley
CA 94941
Tel: 415-384-5368
email: deabs@yahoo.com

June 20, 2004

Patricia Whyte
Art Director, Children's Books,
Finest Book Publishing
909 Liondale
Philadelphia, PA 404321

藝術家做了功課確認名字,職稱以及住址都拼對。

Dear Ms Whyte

It was a pleasure to meet at our recent graduation exhibition, and I thank you for your interest in my illustrations.

簡單的提示最近開過的會議。

I am pleased to enclose some samples of my recent work, and would be most grateful if you would consider me for future illustration commissions. My web site *www.mandyway.com* provides an opportunity to view further material.

現有的網址建議藝術指導有空可以上網查閱。

It would be appreciated if you could return my samples in due course, and I have enclosed return mailings for this purpose.

I look forward to hearing from you.

Yours sincerely,

D. Bassinger

Dean Bassinger

合約與付款

雖然出版商對藝術作品委託案有設定預算。偶爾還是有商量的餘地。初次踏入這個領域時，委製費用常令人怦然心動，但是很重要，記得衡量插畫的總張數，以及花在資料整理的時間等等。如果出版商要求表示個人期望待遇，記住任何待遇只可能往下調降卻自此不調漲。

如果是一次包下一個插畫案，通常會簽訂合約而非買賣契約。必須確認收到書面說明。各個出版商的買賣契約內容、條件與義務的訂定都不同。應該試著永遠保留原作的所有權/著作權，而只賣出版商複製權。保留原版的所有權是說日後可以依個人意願出售。原作插畫市場不斷擴大，作品價值也漸受認同。出版商通常會堅持保留三年使用原作的權力。

擁有著作權表示未來使用作品的收入是作者，及其家人的，持續直到作者死後75年，而作者有自由轉讓或賣出的權利(見130頁更詳盡著作權法說明)。

確定完全清楚授權的權限，例如，是不是只授權給出版商一次出版使用插圖的權利或是授權他們在其它書本重複使用，而不須再收額外費用。

合約 如果個人同時是繪本作者/插畫家，合約可能更複雜。會先收到部份預付款。這個意思是說版稅的支付分成兩段，預先支付的版稅在達到預設的銷售量後就會付清剩餘的部份，然後就開始收那個銷售量以後賣出的版稅。銷售量多少不一定但版稅收入約是精裝本市價的百分之7.5與10，平裝本則介於百分之3.5與5之間。這個版稅支付方式只適用出版國當地銷售金額的5折或更少；當地折扣較高，外國版/會員書等等通常是以出版商收入的百分比，而非零售價的百分比。

很有可能書本銷售沒有達到足以享受版稅的量，但是不論結果如何，不必繳回之前預收的版稅。

如果接受這些條件，那麼接著就是簽約。細看合約中任何選擇性的條約有沒有答應將自己下個作品給同一個出版商，通常也是保護他們自己對藝術家個人的投隙。還有，找出如果出版商停止出版或不印了會有什麼影響。如果有不確定的部份，就問，或者訊問提供法律咨詢的機構。

如果書本銷售成績理想一如預期，下一本書的版稅可能提高或者贏得第二份出書合約。在這一切降臨之前，你將以最怡然自得、最有成就感，以及最有意義的藝術想像中賺錢生活。

獲得版稅

買賣契約是一種有法律效力的文件，分別列出出版商與受託者的權利與義務。需要在作品完成時，簽署附上發票寄回出版商。

寄回：負責收發工作的出版商員工。

作品簡介：給委託人的摘要有可能是會議紀錄。

交稿日期：依要求完成插畫的日期。

條件：檢查完成作品中談到著作權與／或所有權的字。

簽名：委託人先簽名，然後受委託人在另一邊簽名，將發票寄給委託人。

用全名與職銜。

列出曾經提供的作品。

PURCHASE ORDER FOR CREATIVE WORK

THIS PURCHASE ORDER DOES NOT ACT AS AN INVOICE. PLEASE INVOICE WHEN THE WORK IS COMPLETED

TO:

PROJECT TITLE:

RETURN TO: DATE:

DESCRIPTION OF WORK: BOOK CODE:

DELIVER BY:
(Failure to deliver the work on time or in accordance with the above brief may result in a reduction in or cancellation of the agreed fee).

AGREED FEE:

In consideration of the abovementioned fee paid by Finest Book Publishing to me on delivery and acceptance of the work described above, I hereby grant to Finest Book Publishing ownership of a non-exclusive license in the said work for the full period of copyright and all renewal Finest Book Publishing agrees to credit me as the originator of the work, original, has not previously been published in any form except way a violation or an infringement of any existing Publishing against all actions, suits, pro Finest Book Publishing in co

SIGNA

SIGNEI
FINEST

Please sign

FII

書碼：出版商設計用來記帳。在所有往返信件或發票。

確認個人的名字與地址沒有遺漏。

INVOICE

Dean Bassinger
4488 Mandy Way
Hill Valley CA 94941
Tel: 415-384-5368
email: deabs@yahoo.com

To: Patricia Whyte
Art Director
Finest Book Publishing
909 Liondale
Philadelphia
PA 400321

Date: June 20, 2004

Order number: 028-04
Reference code: ICB

To supply: 3 full color illustrations
6 black and white line drawings

(@ 300dpi on disc)

為了記帳方便，加入個人與出版商的編號。

包含雙方協定的價錢。

Total: $500

專有名詞

ADHESIVE BINDING **膠裝**　無線的裝訂方法，書帖背部切齊後，以膠或熱溶膠封粘在一起，適用精裝本的襯紙。

ALIGN **對齊**　標齊文案，或文字與插圖或圖片於版面位置上對齊。

ARTWORK **插圖**　文案以外的圖畫成品，用於印刷。

BLAD **小冊子** 新書發表時的小摺頁，封面經過設計，有3到8張書本樣品頁。在書展中，銷售會中推銷新書。

BLEED **出血** (1)印刷的方式超過頁緣。同時也用來形容裝訂時裁切超過界線。(2)油墨顏色改變或混到其它顏色，有時候是因為過膠引起。

BLOW UP **放大**　照相放大

BLURB **廣告詞**　書皮上的促銷文字或平裝書背面的封皮。

BODY TYPE **字體**　通常用在以純文字為主的書，沒有圖片說明或標題。字級約介在6到16級中。圖畫書字體有時大到30級。

BOOK COVER/JACKET **書皮/書衣**　印刷過的厚紙板或包裝紙，用來包覆平裝或精裝書。

CASE BINDING **精裝書**　硬皮書的一般裝訂方式。

CATALOGUING IN PUBLICATION (CIP) **出版品預行編目**　英國國家圖書館與圖書協會主政的一項工作。做完分類新書出版前，將書名頁、版權頁、目次、序、摘要等相關資料，先送兩個組織準備予以編目。

COLOUR CORRECTION **校色**　攝影師利用顏色平衡濾色鏡或調整分色掃描器來調整達到正確的顏色效果。連續的色差校正可以分色，或是在電子頁面編排系統完成。

COCOUR SEPARATION **分色**　在製版時，照像濾色鏡或分色掃描器可以用來分出圖片的不同原色，然後有色底片，印刷用的色版就可以接著完成。

COMBINATION LINE AND HALFTONE WORK **結合線條與半色調圖片**　半色調與線條的處理融合在影片，版畫或藝術作品中。

CONTINUOUS TONE **連續調**　插圖(照片、素描或繪畫)含有大範圍的調子。

COPY **拷貝**　透過手抄、打字、轉印或插畫準備而來的圖片。也能以電子方式取得。

COPYRIGH **著作權**　作家或藝術家使用原作的權力。雖然已普受認同，但是國與國之間還存在極大歧見。

COPYRIGH PAGE **權版頁** 印刷商名與印刷地一大部份國家對出版工作的合法要求。版權頁含印刷商與/出版商名，國際標準書號，致謝頁與英國國家圖書館出版品預行編目資料。

CORNER MARKS **邊線標記**　常見於原稿、底片或輸出樣稿，也可在印刷時當作註冊標記或裁切線。

CROPPING **裁切**　修改或格放照片或作品然後細節，比例或尺寸符合要求。

CUT-OUT **裁出**（1）圖像去背後留下的剪影。（2）卡片或書皮的簍空圖案。

DIE-CUT　將鐵製裁刀切成所需的形狀，將紙板或紙張切出需要的造型－常用於新型書。

DOUBLE-PAGE SPREAD **雙面跨頁** 見跨頁。

DUMMY **粗樣本**　一本用來找工作時，可以看出實際材質、正確尺寸大小與裝訂方式等等的樣品。也可視為一個完整的粗樣本，上有文案的位置、插圖、邊界及其它細節等。

EMBOSSING, BLIND **打凸，模糊** 一種以沒有上墨的形板壓凸或壓凹圖案的過程。

ENDPAPER **蝴蝶頁** 精裝本前、後用來強化裝訂的襯頁。

ETCHING **蝕刻版畫** 一種在金屬版或底片用化學物質產生腐蝕的效果。平版印刷中，印紋的部份著墨，非印紋部份則吸水抗墨。

FINISHED ARTWORK OR MECHANICALS照相完成，印刷圖文也就定位。

FLAT COLOUR **平塗色** 一塊沒有明暗差異的色塊

FLUSH LEFT OR RIGHT **齊左或右** 文字設定靠左或右排對齊。

FOLIO (1)頁碼(2)對開本

FONT **字型**

FOUR-COLOUR PROCESS **四色印刷** 三原色(黃 紫紅 綠藍色)以及黑色重疊產生顏色的方法。每個色版是由分色掃描器或是濾色鏡製作而來。

FOLL COLOUR **全彩** 全彩與四色製版過程同意。

GRAPHICS TABLET **手繪板** 編輯人員在電腦中使用電子排版系統做為編排之用。

GRAIN **紋理** 紙張纖維的排列方向－有些紙面紋理粗愒的紙可在水彩繪畫層次及影中增加趣味效果。

GUTTER **釘口** 雙面跨頁的中線，有時與跨頁紙緣等長。

HALF BOUND **半裝訂** 書背與角落以一種材質裝訂，另一邊則用不同材質，如布背或角落。

HALF UP **大一半** 表示準備印刷的圖文應比成品大百分之五十，將來以百分之六十六印刷十才能去除原稿的缺陷。

HALFTONE **半色調印刷調** 平板印刷中，調子印刷被分成點狀。

HALFTONE SCREEN **網目屏** 一般慣例是以不透明線條交叉格線玻璃版留下透明方格，然後過濾照相影像成為半調子的網點。

HARDBACK/ HADCOVER **硬背/硬皮** 出版商的裝訂方式，特別是精裝。

HEAD MARGIN **白邊**

每一頁第一行字上方的空白處。

IMPOSITION **拼大版** 印刷紙上安排頁面的計畫 折疊時頁序才能正確。

IN PRO/ PORTION (1)複製過程中，每一個圖文以相同比例放大或縮小。(2)標示圖文某一邊與另一邊以相同比例放大。

ISBN **國際標準書碼** 獨特的十位數可以辨別出版品所屬國別的語言，出版商與書名，還有檢測數字。通常還含有條碼。

JUSTIFY **平均對齊** 兩邊對齊文字的位置平均分配在左右兩邊中的空間。

KERNING **突點** 字元空間的調整，字身的抹部分超出長方形字格的區域，而被鄰字覆蓋。

LAMINATING **過膠** 在印刷品上覆蓋一層透明或有色塑膠薄膜，以保護印刷品或強化它，完成後表面有光澤。薄膜韌性光澤不一。

LAYOUT **編排** 複印或印刷時，指出圖文大小與標示形狀安排位置的過程。

LIGHT BOX **燈相** 一個上方是透明玻璃，內置色光平衡的燈的箱子，用來檢測或比較投影片、印刷品及校稿顏色。

LINE ART **線性藝術** 黑白作品沒有中間調子。

MARK—UP **標註** 準備印刷的手稿，可能是拷貝再修正的版本，也可能是印刷樣稿。

MARKED PROFF **校正** 讀者群及委託商修正的樣稿。

MONOCHROME **單色** 單色的。

MORDANT **腐蝕劑** （1）修金箔的接著劑。（2）腐蝕印刷版面線條溶劑。

NOTCH (BURST)BINDING **膠裝的一種**，不切除折起來的書脊，改以裝訂機切出一連串的凹痕讓接著劑滲透。

OFFSET **平版** （1）平版轉印法（有時是凸版印刷）附著在金屬版的油墨，轉印於滾筒上，再印在紙張、紙板、金屬或任何物體表面。（2）以印刷方式複印前次版本的書。

OVERMATTER **超量字行** 文字無法排入既定版面位置，而改以刪除或排至別處。

PACKAGER **打包公司** 提出書本構想並製作的公司（通常書中插圖佔多數篇幅），標題頁上有固定發行刊物出版商的名字，同時又是經銷商。

PAGINATION **編頁碼** 以手工或機械編頁數或頁碼。

PRELIMS **首頁** 書本開始的幾頁：常由副標題、標題、版權頁、內容及其他內文前的資料，致謝詞與簡介等頁組成。

PROOF **校稿** 任何紙張上的輸出品或金屬版印製的圖案（或活字與木刻凸版）或在印刷中直接使用底片。

RECTO **奇數頁**

REPRINT **複印** 第一刷後的複製品（不一定是修訂後）。

REPRODUCTION **複製** 從排版到製版印刷的整個過程。期間使用製版照相機、掃描器、修片、拼大版與製版。

ROUGH **粗樣** 未完成的編排或設計大樣。

ROUGH PROFF **初校** 打樣版位不一定要正確，紙張也是臨時的替代品。

SECTION **書帖** 紙張摺疊成為書的一部份或書帖。書帖折起來共有4、8、16張，少有超過128張，如果有是以兩本64頁的書帖合成。

SPREAD **跨頁** 印刷的圖文橫跨兩個頁

面或超過一列以上。

TRIM MARKS **裁切記號** 紙張的裁切記號。

VIGNETTE **漸層** 半色調的效果，色彩邊緣逐漸模糊，而非突然停止。

VERSO偶數頁。

WET ON WET **濕中濕** 一次印刷多種顏色時，前色未乾，緊接著加印第二色。

WINDOW **空窗** 每一段落尾的短直線被遺留在每一頁最上面。

參考資料

書目

Alderson, Brian. *Sing a Song for Sixpence*. Cambridge, England: Cambridge University Press, 1986.

Arizpe, Evelyn & Styles, Morag. *Children Reading Pictures Interpreting Visual Text*. London: Routledge/Farmer, 2002.

Barr, John. *Illustrated Children's Books*. London: British Library, 1986.

Blake, Quentin. *The Magic Pencil*. London: British Council, 2002.

 Words and Pictures. London: Jonathan Cape, 2000.

Carle, Eric. *The Art of Eric Carle*. New York: Philomel Books, 1996.

Coates-Smith, Wendy & Salisbury, Martin, editors. *Line 2*. Cambridge: Anglia Polytechnic University, Department of Art & Design, 2001.

Cotton, Penni. *Picture Books sans Frontières*. London: Trentham Books, 2000.

Cummins, Julie, editor. *Children's Book Illustration and Design*. Glen Cove, NY: PBC International, 1998.

 Wings of An Artist: Children's Book Illustrators Talk About Their Art. (Activity Guide by Barbara Kiefer) New York: Harry N. Abrams, 1999.

Darling, Harold. *From Mother Goose to Dr. Seuss: Children's Book Covers 1860-1960*. San Francisco: Chronicle Books, 1999.

Doonan, Jane. *Looking at Pictures in Picture Books*. Stroud, Gloucestershire: Thimble Press, 1993.

Felmingham, Michael. *The Illustrated Gift Book 1880-1930*. Menston, England: Scolar Press, 1988.

Graham, Judith. *Pictures on the Page*. Sheffield, England: National Association for the Teaching of English, 1990.

Hearn, Michael P., Clark, Trinkett & Clark, Nichols B. *Myth, Magic, and Mystery: One Hundred Years of American Children's Book Illustration*. Lanham, MD: Roberts Rinehart/The Chrysler Museum of Art, 1996.

Herzog, Walter. *Graphis No. 156 and 177*. Zurich: The Graphis Press, 1975-1976.

Hodnett, Edward. *Five Centuries of English Book Illustration*. Menston, England: Scolar Press, 1988.

Hürlimann, Betina. *Picture Book World*. Oxford, England: Oxford University Press, 1968.

 Three Centuries of Children's Books in Europe. Oxford, England: Oxford University Press, 1967.

Klemin, Diana. *The Illustrated Book, its Art and Craft*. London: Bramall House, 1970.

 The Art of Art for Children's Books. New York: Clarkson N. Potter, 1966.

Lanes, Selma G. *The Art of Maurice Sendak*. New York: Harry N. Abrams, 1980.

Lewis, John. *The 20th Century Book*. London: The Herbert Press, 1967.

Martin, Douglas. *The Telling Line*. London: Julia MacRae Books, 1989.

Powers, Alan. *Children's Book Covers*. London: Mitchell Beazley, 2003.

Preiss, Byron, editor. *The Best Children's Books in the World*. New York: Harry N. Abrams, 1996.

Schuleviz, Uri. *Writing with Pictures*. New York: Watson Guptill, 1985.

Sendak, Maurice. *Caldecott and Co.: Notes on Books and Pictures*. New York: Farrar, Straus & Giroux, 1988.

Silvey, Anita, editor. *Children's Books and their Creators*. Boston: Houghton Mifflin, 1995.

The Society of Illustrators, compiler. *The Very Best of Children's Book Illustrators*. Cincinnati: North Light Books, 1993.

機構

Association of Illustrators, Leonard Street, London, EC2A 4QS. www.theaoi.com

Society of Children's Book Writers and Illustrators, 8271 Beverly Blvd., Los Angeles, CA 90048. www.scbwi.org
Largest children's writing organization in the world.

索引

The author wishes to thank all those artists who have so generously provided examples of their work for reproduction in this book, in particular the many students, graduates and staff of APU Cambridge School of Art whose work appears throughout these pages.

Quarto would also like to thank and acknowledge the following:

Key: l left, r right, c centre, t top, b bottom

Pages 1, 144 Thomas Taylor, from *The Loudest Roar* (Oxford University Press 2002) © Thomas Taylor 2002. Reproduced by permission of the artist and publisher • 2, 36b, 59l, 75b, 77b Kristin Roskifte, from *Alt Vi Ikke Vet (All That We Don't Know)* (J.W. Cappelens Forlag AS) © Kristin Roskifte. Reproduced by permission of the artist and publisher • 3, 62b Sarah McConnell, from *Little Fella Superhero* (Orchard Books) © Sarah McConnell. Reproduced by permission of the artist and publisher • 4, 37bl David Shelton, from the magazine series *The Horrible Collection* (Eaglemoss Publications Ltd) © Eaglemoss/David Shelton. Reproduced by permission of the artist and publisher • 5tl, 45t Adrian Reynolds, from *Harry and the Dinosaurs Say Raah!* by Ian Whybrow (Gullane 2001) © Adrian Reynolds. Reproduced by permission of the artist • 5tc Paula Metcalf (student work). Reproduced by permission of the artist • 5tr, 72 Lane Smith, from *Squids Will Be Squids* by Jon Scieszka (Viking 1998) © Lane Smith. Reproduced by permission of the artist • 5 vignettes Pam Smy (studies). Reproduced by permission of the artist • 6t, 74t Sara Fanelli, from *Mythological Monsters* (Walker Books Ltd) © Sara Fanelli. Reproduced by permission of the artist and publisher • 6b Edward Ardizzone, from *Tim and Lucy Go to Sea*. © Edward Ardizzone 1938. Reproduced by permission of the Artist's Estate • 7 Eberhard Binder, from *Mr Clockman* by Helga Renneisen (Oliver & Boyd 1967) © Eberhard Binder. Reproduced by permission of the artist's widow Elfriede Binder • 13t Edward Ardizzone, from *Ark Magazine* (The Royal College of Art) © Edward Ardizzone. Reproduced by permission of the Artist's Estate • 13b Antonio Frasconi, from *See and Say* (Harcourt Brace and Company NY 1955) © Antonio Frasconi. Reproduced by permission of the artist. All rights reserved • 15t Allan Drummond, from *The Willow Pattern Story* (North-South Books NY 1992) © Allan Drummond.

Reproduced by permission of the artist • 15b, 54br John Lawrence, from *This Little Chick* (Walker Books Ltd) © John Lawrence. Reproduced by permission of the artist and publisher • 16t, 76t Lane Smith, from *The Happy Hocky Family* (Viking) © Lane Smith. Reproduced by permission of the artist • 17t Steve Johnson, from *The Frog Prince Continued* by Jon Scieszka (Viking 1991) © Steve Johnson 1991. Reproduced by permission of the artist, Penguin Books Ltd and Penguin Group (USA) Inc • 17b Extracts from *Flying* by Květa Pacovská, Marianne Martens (Translator). Published by North-South Books (Nord-Sud Verlag AG) © Květa Pacovská. Reproduced by permission of the artist and publisher • 18t Tony DiTerlizzi, from *The Seeing Stone* (Spiderwick Chronicles) by Holly Black. (Simon & Schuster Children's Books) © Tony DiTerlizzi. Reproduced by permission of the artist and publisher • 18b Quentin Blake, from *The Green Ship* (Jonathan Cape) © Quentin Blake. Reproduced by permission of the artist and The Random House Group Ltd • 19t, 38t, 85 Alexis Deacon, from *Beegu* (Hutchinson) © Alexis Deacon. Reproduced by permission of the artist and The Random House Group Ltd • 19c, 19b Sara Fanelli, from *First Flight* (Jonathan Cape) © Sara Fanelli. Reproduced by permission of the artist and The Random House Group Ltd • 33b Dan Williams, from *Fine Feathered Friend* (Egmont Books Limited, London) © Dan Williams 2001. Reproduced by permission of the artist and publisher • 39b, 82t Alexis Deacon, from *Slow Loris* (Hutchinson) © Alexis Deacon. Reproduced by permission of the artist and The Random House Group Ltd • 41b Martin Salisbury, from *Baboushka* (SC4) © Martin Salisbury. Reproduced by permission of the artist • 43t Adrian Reynolds, from *Silly Goose and Daft Duck Try to Catch a Rainbow* by Sally Grindley (Dorling Kindersley 2001) © Adrian Reynolds. Reproduced by permission of the artist • 44l, 50t John Holder, from *The Folio Book of the English Christmas* (Folio Society 2002) © John Holder. Reproduced by permission of the artist and publisher • 45c, 97l, 103tl Martin Salisbury, from *The Midnight Fox* by Betsy Byars (Faber and Faber 2002) © Martin Salisbury. Reproduced by permission of the artist • 51t, 66r Martin Salisbury, from *Bungee Hero* by Julie Bertagna (Barrington Stoke 2000) © Martin Salisbury. Reproduced by permission of the artist and publisher • 52 Jane Simmons, from *The Dreamtime Fairies* (UK + Australia: *Where the Fairies Fly*) (Orchard Books) © Jane Simmons. Reproduced

by permission of the artist and publisher • 53bl Jane Simmons, from *Ebb & Flo and the Greedy Gulls* (Orchard Books) © Jane Simmons. Reproduced by permission of the artist and publisher • 53br Jane Simmons, from *Come on Daisy* (Orchard Books) © Jane Simmons. Reproduced by permission of the artist and publisher • 60, 61 Bee Willey, from *Bob Robber and Dancing Jane* by Andrew Matthews (Jonathan Cape). Reproduced by permission of the artist and The Random House Group Ltd • 68t Georgie Ripper, from *My Best Friend, Bob* (MacMillan 2001) © Georgie Ripper. Reproduced by permission of the artist and publisher • 70tl Satoshi Kitamura, from *Sheep in Wolves' Clothing* (Andersen Press) © Satoshi Kitamura. Reproduced by permission of the artist and publisher • 70b, 71 Satoshi Kitamura, from *Comic Adventures of Boots* (Andersen Press) © Satoshi Kitamura. Reproduced by permission of the artist and publisher • 73l, 123bl Lane Smith, from *The Very Persistent Gappers of Frip* by George Saunders, Molly Leach (designer) (Villard) © Lane Smith. Reproduced by permission of the artist • 74b Lane Smith, from *Maths Curse* by Jon Scieszka (Viking 1995) © Lane Smith. Reproduced by permission of the artist • 75t John Lawrence, from *Tiny's Big Adventure* by Martin Waddell (Walker Books Ltd) © John Lawrence. Reproduced by permission of the artist and publisher • 75c, 122b, 123tl Frédérique Bertrand, from *Les Petits Héritages* (Éditions du Rouergue) © Frédérique Bertrand. Reproduced by permission of the artist and publisher • 76b Paula Metcalf, from *Norma No Friends* (Barefoot Books www.barefootbooks.com) © Paula Metcalf 1999. Reproduced by permission of the artist and publisher • 84 Quentin Blake, from *Cockatoos* (Jonathan Cape) © Quentin Blake. Reproduced by permission of the artist and The Random House Group Ltd • 86bl Helen Stephens, from *Busy Digger* by Anna Nilson (Campbell Books) © Helen Stephens. Reproduced by permission of the artist and publisher • 86br, 108bl, 115tl Amanda Loverseed, from *The Count-Around Counting Book* (Collins) © Amanda Loverseed. Reproduced by permission of the artist and publisher • 87t Eva Tatcheva, from *Witch Zelda's Birthday Cake* (Tango Books) © Eva Tatcheva. Reproduced by permission of the artist and publisher • 87br Eva Tatcheva, from *Witch Zelda's Beauty Potion* (Tango Books) © Eva Tatcheva. Reproduced by permission of the artist and publisher • 88 Sam McCullen (student project) © Sam McCullen. Reproduced by permission

謝誌

of the artist • 94t, 95b Martin Salisbury, from *Supernatural Stories* (Kingfisher) © Martin Salisbury. Reproduced by permission of the artist and publisher • 94b James Mayhew, from *To Sleep, Perchance to Dream–A Child's Book of Rhymes* (The Chicken House) © James Mayhew. Reproduced by permission of the artist and publisher • 95t Pam Smy, from *50 Great Stories for 7–9 year-olds* (Miles Kelly Publishing Ltd) © Pam Smy. Reproduced by permission of the artist and publisher • 98 Martin Salisbury, from *Arthur Warrior Chief* by Mick Gower (OUP) © Oxford University Press. Reproduced by permission of the artist • 99 Chris Priestley, from *Death and the Arrow* (Doubleday) © Chris Priestley. Reproduced by permission of the artist and publisher • 100t Martin Salisbury, from *Act of God* Edited by Undine Giuseppi (Macmillan Education) © Macmillan Education. Reproduced by permission of the publisher • 100c Jane Human, from *In the Heat of the Day* by Michael Anthony (Heinemann) © Jane Human. Reproduced by permission of the artist • 100b Jane Human, from *A Small Gathering of Bones* by Patricia Powell (Heinemann) © Jane Human. Reproduced by permission of the artist • 102t Beppe Giacobbe, from *Fifteen Love* by Robert Corbet (Walker & Company NY). Reproduced by permission of the artist and publisher • 102b Beppe Giacobbe, from *Walk Away Home* by Paul Many (Walker & Company NY). Reproduced by permission of the artist and publisher

• 103tr Jochen Gerner, from *De Nulle Part* (Éditions du Rouergue) © Jochen Gerner. Reproduced by permission of the artist and publisher • 103b Michelle Barnes, from *Stolen by the Sea* by Anna Myers (Walker & Company NY). Reproduced by permission of the artist and publisher • 104 Chloë Cheese, from *Walking the Bridge of Your Nose* by Michael Rosen (Kingfisher Publications plc) © Chloë Cheese 1995. Reproduced by permission of the artist and publisher • 105tl, 105tr Satoshi Kitamura, from *Einstein, the Girl who Hated Maths* by John Agard (Hodder & Stoughton Ltd) © Satoshi Kitamura. Reproduced by permission of the artist and publisher • 105b Alan Drummond, from *A Treasury of Poetry* (Running Press) © Alan Drummond. Reproduced by permission of the artist and publisher • 107bl James Mayhew, from *Koshka's Tales* (Kingfisher Publications plc) © James Mayhew 1993. Reproduced by permission of the artist and publisher • 108t, 114 Emma Chichester Clark, from *The Oxford First Illustrated Dictionary* compiled by Andrew Delahunty (Oxford University Press 2003) © Emma Chichester Clark. Reproduced by permission of the artist and publisher • 109t, 109br Martin Salisbury, from *Lloyd George and the First World War* (Wayland) © Wayland. Reproduced by permission of Hodder & Stoughton Ltd • 109bl Anna Nilson, from *Pirates* (Little Hare) © Anna Nilson. Reproduced by permission of the artist and publisher • 110t, 110br, 111br Martin Salisbury, from *People in*

History by Fiona Macdonald (Demsey Parr) © Demsey Parr 1998. Reproduced by permission of Parragon Publishing • 118 Lane Smith, from *The Stinky Cheese Man and Other Fairly Stupid Tales* by Jon Scieszka, Molly Leach (designer) (Viking 1992) (c) Lane Smith. Reproduced by permission of the artist • 119b Helen Ward, from *The Cockerel and the Fox* (Templer 2002) © Helen Ward. Reproduced by permission of the artist and publisher • 122t Sara Fanelli, from *Pinocchio* by Carlo Collodi. (Walker Books Ltd) © Sara Fanelli. Reproduced by permission of the artist and publisher • 123tr Jochen Gerner, from *L'Étoile de Kostia* © Jochen Gerner. Reproduced by permission of the artist • 123br Øyvind Torseter, from *Mister Random* (Éditions du Rouergue) © Øyvind Torseter. Reproduced by permission of the artist and publisher • 124–125 Jonny Hannah, from *Jazz!* (Due to be published in February 2005 by Walker Books Ltd) © Jonny Hannah. Reproduced by permission of the artist and publisher • 127 Reproduced by permission of the Bologna Children's Book Fair.

All other illustrations and photographs are the copyright of Quarto Publishing plc. While every effort has been made to credit contributors, Quarto would like to apologize should there have been any omissions or errors–and would be pleased to make the appropriate correction for future editions of the book.

彩繪童書—兒童讀物插畫創作
ILLUSTRATING CHILDREN'S BOOKS　Creating Pictures for Publication

著作人：Martin Salisbury
翻　譯：周彥璋
發行人：顏義勇
社長・企劃總監：曾大福
總編輯：陳寬祐
中文編輯：林雅倫
版面構成：陳聆智
封面構成：鄭貴恆
出版者：視傳文化事業有限公司
　　　　永和市永平路12巷3號1樓
　　　　電話：(02)29246861(代表號)
　　　　傳真：(02)29219671
郵政劃撥：17919163視傳文化事業有限公司
經銷商：北星圖書事業股份有限公司
　　　　永和市中正路458號B1
　　　　電話：(02)29229000(代表號)
　　　　傳真：(02)29229041
印刷：香港 SNP Leefung Printers Limited
每冊新台幣：520元

行政院新聞局局版臺業字第6068號
中文版權合法取得・未經同意不得翻印
◎本書如有裝訂錯誤破損缺頁請寄回退換◎

ISBN 986-7652-35-5
2005年3月1日　初版一刷

國家圖書館出版預行編目資料

彩繪童書：兒童讀物插畫創作 / Martin
　Salisbury著；周彥璋譯. -- 初版. -- [臺
　北縣]永和市：視傳文化，2005[民94]
　　面：　公分
　參考書目：面
　含索引
　譯自：Illustrating children's books :
　creating pictures for publication
　ISBN 986-7652-35-5(精裝)

　1. 插畫　2. 兒童讀物 - 製作

947.45　　　　　　　　　　93018088

A QUARTO BOOK

First published in the UK in 2004 by
A&C Black Publishers
37 Soho Square
London W1D 3QZ
www.acblack.com

© Copyright 2004 Quarto Inc.

All rights reserved. No part of this publication may be reproduced in any form or by any means – graphic, electronic or mechanical, including photocopying, recording, taping or information storage and retrieval systems – without the prior permission in writing of the publisher.

ISBN: 0 7136 68881

Conceived, designed, and produced by
Quarto Publishing plc
The Old Brewery
6 Blundell Street
London N7 9BH

QUAR.ICB

Project editor Nadia Naqib
Senior art editor Penny Cobb
Designer Louise Clements
Text editors Sarah Hoggett, Diana Steedman
Editorial assistant Jocelyn Guttery
Additional picture research Claudia Tate
Photographer Paul Forrester

Art director Moira Clinch
Publisher Piers Spence

Manufactured by PICA Digital, Singapore
Printed by SNP Leefung Printers Limited, Printed in China

987654321